비즈니스 엘리트를 위한
서양미술사

**SEKAI NO BUSINESS ELITE GA MINITSUKERU
KYOUYOU 「SEIYOU BIJUTSUSHI」** by Taiji Kimura

Copyright ⓒ 2017 Taiji Kimura
Korean translation copyright ⓒ 2020 by SOSO BOOKS
All rights reserved
Original Japanese language edition published by Diamond, Inc.
Korean translation rights arranged with Diamond, Inc.
through The English Agency(Japna) Ltd., and Danny Hong Agency

이 책의 한국어판 저작권은 대니홍 에이전시를 통한
저작권사와의 독점 계약으로 (주)소소에 있습니다.
저작권법에 의해 한국 내에서 보호를 받는 저작물이므로
무단전재와 무단복제를 금합니다.

비즈니스
엘리트를
위한

서양미술사

미술의 눈으로
세상을 읽는다

기무라 다이지 지음
황소연 옮김

THE HISTORY
OF
WESTERN ART

BC 1000

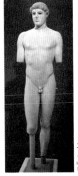

©Tetraktys

아르카익 시대
직립 자세가 특징. 소년 또는
청년을 의미하는 '쿠로스'와
소녀를 의미하는 '코레'라는
인체 조각상이 주로 만들어
졌다.

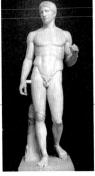

고전 시대
아르카익 시대보다 풍부한 표
현이 두드러진다. 훗날 서양
미의식의 본보기가 되었다.

에트루리아 미술
'네크로폴리스'로 일컬어지는 분묘 등 에트
루리아만의 독자적인 문화가 발달했다. 훗
날 로마의 지배를 받으면서 에트루리아 미
술은 로마 미술의 원천이 되었다.

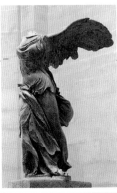

BC 500

헬레니즘 시대
고전 시대보다 훨씬 관능적이고 감각
에 호소하는 조각상이 제작되었다.

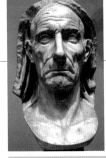

©shakko

0

로마 미술
로마 제국의 번영과 함께 발달한 미술
로, 사실적인 초상조각과 대규모 공공
건축이 크게 발전했다.

©Elya

초기 그리스도교 미술
글을 모르는 사람들을 위해 '눈으로 보는
성경'의 역할에 충실한 종교미술이 널리
퍼져나갔다.

500

1000

로마네스크 미술
지방 수도원에서 탄생한 건축 양식으로 두꺼운 벽과 자그마한 창문, 반원아치의 내부가 특징이다.

©Marburre

고딕 미술
프랑스 왕실의 왕권 강화에서 비롯된 건축 양식으로 첨두아치의 내부와 스테인드글라스가 특징이다.

1300

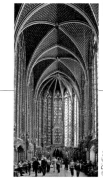

©Didier

국제 고딕 양식
유럽 북부 지역의 전통과 이탈리아 전통이 융합된 회화 양식.
주요 미술가 : 랭부르 형제

르네상스 미술
서양 회화의 고전이 된 미술 양식. 르네상스는 고대 그리스·로마의 학문과 예술의 재탄생을 의미한다.
주요 미술가 : 산드로 보티첼리, 레오나르도 다 빈치, 미켈란젤로 부오나로티, 라파엘로 산치오

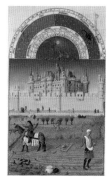

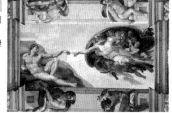

북유럽 르네상스 미술
● 플랑드르 회화
초기에는 현실을 중시한 사실적인 표현과 상징주의가 도드라지게 나타났다. 16세기에는 시민계층을 위한 풍속화와 당시 사회상을 읽어낼 수 있는 회화가 등장했다.
주요 미술가 : 로베르 캉팽, 얀 반 에이크, 로히어르 판 데르 베이던, 크벤틴 마시스, 히에로니무스 보스, 피터르 브뤼헐
● 독일 미술
독일에서 활발해진 상업 활동과 함께 발전한 미술.
주요 미술가 : 알브레히트 뒤러, 루카스 크라나흐

1500

1500

매너리즘 미술

화가의 개성이나 독자적인 스타일이 강조된 미술 양식. 당시의 사회상을 반영한 불안감과 공포감이 특징이다.

주요 미술가 : 로소 피오렌티노, 파르미자니노, 아그놀로 브론치노, 조르조 바사리

퐁텐블로 양식

프랑스 고전주의가 확립되기 이전에 프랑스 퐁텐블로 궁전을 중심으로 탄생한 아름답고 세련된 궁정 양식.

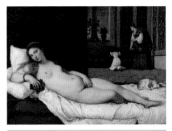

베네치아 미술

감각적으로 색채를 구사하고, 관능미가 돋보이는 회화 표현이 특징이다.

주요 미술가 : 티치아노 베첼리오, 틴토레토, 파올로 베로네세

1600

바로크 미술

가톨릭과 프로테스탄트의 대립에서 생겨난 종교미술. 가톨릭의 미디어 전략으로 활용되었다.

주요 미술가 : 카라바조, 안니발레 카라치, 귀도 레니, 잔 로렌초 베르니니, 페테르 파울 루벤스, 디에고 벨라스케스

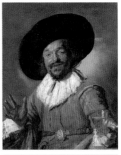

네덜란드 미술

시민사회의 발전과 함께 시민을 위한 다채로운 분야의 회화가 탄생했다.

주요 미술가 : 프란스 할스, 빌럼 클라스 헤다, 렘브란트 판 레인, 요하네스 페르메이르

프랑스 고전주의

루이 14세의 절대왕정을 발판으로 발전한 프랑스의 독자적인 회화.

주요 미술가 : 니콜라 푸생, 클로드 로랭, 필리프 드 샹파뉴, 샤를 르브룅

1700

제2차 베네치아 미술

도시 풍경 그림과 '카프리치오'라는 환상의 풍경화가 유행했다.

주요 미술가 : 조반니 바티스타 티에폴로, 카날레토, 프란체스코 과르디

로코코 미술

귀족적이면서도 여성적인, 화려하면서도 쾌락적인 회화. 프랑스 대혁명 시기에는 왕과 귀족들의 퇴폐적인 라이프스타일을 대변하는 그림으로 혹평을 받기도 했다.

주요 미술가 : 장 앙투안 바토, 프랑수아 부셰, 장 오노레 프라고나르

신고전주의

로코코 미술의 발달로 주춤했던, 니콜라 푸생으로 통하는 프랑스 고전주의를 계승한 미술 양식. 나폴레옹의 영웅 이미지를 홍보하는 선전 미술로 활용되기도 했다.

주요 미술가 : 자크 루이 다비드, 장 오귀스트 도미니크 앵그르

낭만주의

신고전주의와 대립하며, 색채와 감성을 중시한 미술 양식. 실제로 일어난 당대의 사건을 그림의 주제로 삼은 점도 특징이다.

주요 미술가 : 테오도르 제리코, 외젠 들라크루아

1800

사실주의

근대 사회에서 생겨난 사회 불평등과 어두운 현실을 있는 그대로 표현했다.

주요 미술가 : 구스타브 쿠르베, 에두아르 마네

바르비종파

프랑스 파리 근교의 바르비종 마을을 중심으로 작품 활동을 펼치고, 친숙한 자연과 전원 풍경을 주로 그렸다.

주요 미술가 : 테오도르 루소, 장 바티스트 카미유 코로, 장 프랑수아 밀레

인상주의

프랑스에서 새롭게 선보인 색채 분할법을 구사한 전위적인 회화 양식.

주요 미술가 : 에드가 드가, 클로드 모네, 피에르 오귀스트 르누아르

1900

미술사는 글로벌 리더의 '공통 언어'다

국제화 시대에 발맞추어 미술사의 중요성이 나날이 높아지고 있다. 최근에는 정부 기관이나 기업에서 미술 관련 세미나를 자주 개최한다. 나도 여러 기업체에서 미술사를 가르치는 기회가 점점 늘어나고 있다.

미술사는 현대인의 필수 교양이자 서양 사회에서는 중요한 공통 인식, 의사소통의 도구로 기능한다. 실제 세미나 현장에서 보면, 서구 주재원이나 유학 경험이 있는 사람일수록 미술사의 필요성을 강조한다. 특히 기업체 경영자나 임원 등이 그 지위에 상응하는 현지인과 친목을 도모하는 자리에서 미술을 화젯거리로 삼아 만나는 경우가 많은 것 같다.

나는 미국 캘리포니아 대학교 버클리 캠퍼스에서 미술사를 전공했는데, 재학 중에 미술의 중요성을 실감한 '사건'이 있었다. 미술사 강좌의 상급 과정인 '초기 네덜란드 회화'를 수강했을 때의 일이다.

상급 과정을 수강하는 학생은 대개 미술사를 전공하는 이들로 어느 정

도 안면이 있는 사이였다. 그런데 강의 첫 시간에 처음 보는 학생이 눈에 띄었다.

몇 주 후, 마침 그 학생과 따로 이야기를 나눌 기회가 생겼다.

"혹시 미술사 전공이에요?"

이런 내 질문에 "물리 전공인데요" 하는 의외의 대답이 돌아왔다.

"아, 그래요? 근데 전공이 물리학인데 왜 이 수업을 들어요? 일반교양 수준의 미술사 수업은 아닌데" 하고 내가 되묻자 그 학생은 아무렇지도 않은 듯이 이렇게 대답했다.

"그야 당연하죠. 이다음에 사회에 나갔을 때 내 뿌리가 되는 나라의 미술을 모른다는 건 좀 창피할 테니까요."

그 학생은 네덜란드계 미국인이었다.

대답을 듣는 순간, 미술사를 중시하는 미래 글로벌 리더의 의식이 오롯이 전해졌다. 나는 그때 받은 문화적 충격을 지금도 또렷이 기억하고 있다.

미국에서 명성이 자자한 국제변호사로 활동하는 친구가 있다. 그 친구 아이들의 대부代父를 설 정도로 절친했기에 내가 일본으로 귀국한 뒤에도 친구 부부는 물론이고 자녀들과도 오랫동안 친분을 맺고 있다. 내 친구뿐 아니라 친구의 아내도 하버드 대학교에서 박사학위를 취득하고 예일 대학교 법과대학원으로 진학한 수재다. 부부가 모두 흔히 말하는 '지성인'이다.

그런데 그 부부 역시 서구의 다른 엘리트들처럼 미술사에 대한 소양을 완벽하게 갖추고 있었다. 실제로 그들이 기부하고 있는 미술관에서 열린 특별 강연회에 함께 참석했을 때, 전문 미술사가에게 던지는, 당당하면서

도 본질을 꿰뚫는 질문에 혀를 내두를 정도였다.

물론 그 친구 부부 외에도 내가 지금까지 만나본 수많은 글로벌 리더는 미술사를 교양으로 익히고 있었다. 그렇다면 왜 서양인들은 미술사를 기본 소양으로 여기는 것일까?

이유인즉, 서양에서 생각하는 '미술'이란 정치나 종교와 달리 가장 무난한 이야깃거리이자 한 나라의 종교적·정치적·사상적·경제적 배경이 고스란히 드러나는 인문 교양이기 때문이다. 사람들은 흔히 미술작품을 감상할 때 '감성'이라는 단어를 먼저 떠올리지만, 미술을 이해하는 것은 한 나라의 역사와 문화, 가치관을 배우고 익히는 것과 일맥상통하는 일이다.

나는 강연회에서 '미술은 보는 것이 아니라 읽는 예술'이라는 주장을 펼치고 있다. 미술사를 짚어보더라도 서양미술은 전통적으로 지성과 이성에 호소하는 미의식을 더 우위에 두었다. 또한 고대부터 신앙의 대상으로 숭상된 서양미술은 보는 행위뿐 아니라 읽는다는, 일정한 메시지를 전달하기 위한 수단으로 발전해왔다. 요컨대 각 시대의 정치, 종교, 철학, 풍습, 가치관 등이 조형적인 형태로 완성된 것을 우리는 미술품 또는 건축물이라고 한다. 따라서 미술의 배경을 이해하는 것은 당연히 글로벌 시대에 소통의 으뜸 덕목이라고 말할 수 있다.

한편 일본에서는 미술사라는 분야의 학문이 널리 알려지지 않았다. 미술사의 인식은 부족하지만 다양한 전시회의 혜택을 받고 있는 것도 사실이다. 특히 도쿄에서는 1년 내내 굵직굵직한 미술 전시회가 열리고 있으며 해외 미술관이 소장하고 있는 최고의 작품도 직접 만날 수 있다.

하지만 단순히 미술작품을 감상하는 데 머무는 경우가 많은데, 이는 전혀 모르는 외국영화를 자막 없이 보는 행위와 흡사하다.

서양에 위치한 미술관을 방문한 독자라면 자주 목격했을 테지만, 서구에서는 어린아이들도 전문 큐레이터나 인솔 교사의 설명을 들으면서 진지하게 미술품을 감상한다. 자기만의 감성으로 예술품을 감상하다 보면 배울 점이 적기 때문이다.

안타깝게도 일본에서는 미술교육이 제대로 이루어지지 않고 있다. 그 결과 현장에서 보면 일본과 세계의 차이를 피부로 느끼게 된다. 미술, 특히 미술사에 조예가 없다는 사실을 부끄러워하는 인식조차 희박하다.

물론 '동양인이 굳이 서양미술사를 알아야 할까?' 하는 볼멘소리를 할지도 모르겠다.

하지만 바야흐로 현대는 글로벌 사회다. '나는 동양인이니까 서양미술을 몰라도 된다'고 말할 수 있는 상황은 아니라는 뜻이다. 일찌감치 미술의 중요성을 인식한 기업체에서는 임원 후보들에게 미술사를 필수 과목으로 가르치고 있다.

바로 이것이 내가 이 책을 집필하게 된 동기다. 더 많은 이들이 미술사와 친해지기를 바라는 마음에서 약 2,500년 동안의 서양미술사 중 반드시 알아야 할 지식을 한 권에 담았다. 미술작품의 단순 설명이 아닌 작품의 배경이 되는 역사와 시대적 사건, 문화, 가치관 등 '교양'으로서 미술사를 배우고 익힐 수 있도록 성심성의껏 소개하려고 한다.

글로벌 리더가 갖추어야 할 소양을 쌓는 것은 물론이고 역사적인 배경을 토대로 미술사의 개념 및 지식을 염두에 둠으로써 미술 감상, 나아가

친목의 장에서도 더 큰 세계를 만날 수 있으리라 확신한다.

그럼 미술의 세계로 향하는 문을 힘차게 두드려보자.

서양미술사가

기무라 다이지

• 이 글은 지은이가 일본의 사정을 기반으로 썼지만 우리나라의 현황과 유사한 점이 많아서 그대로 옮겼습니다 – 옮긴이

차례

제2부

회화에 나타난 유럽 도시의 경제 발전
| 르네상스와 회화의 시대 |

제3부

프랑스가 미술 대국으로 올라서다
| 위대한 프랑스 탄생의 또 다른 모습 |

'신' 중심의 세계관은
어떻게 탄생했을까?

그리스 신화와 그리스도교

왜 고대 그리스의 조각상은 알몸일까?	그리스 미술

'아름다운 몸'은 신도 기뻐하신다

2004년 제28회 아테네 올림픽 개막식 행사에서 수많은 무용수가 나체를 떠올리게 하는 색상의 옷을 입고 등장했다. 이는 알몸으로 진행된 고대 올림픽의 경기 장면을 재현한 모습이었다. 고대 그리스인은 아름다운 신들이 그러하듯, 알몸으로 경기를 치렀던 것이다.

고대 그리스 사람들이 생각했던 신은 그리스도교에서 말하는 유일신과 달리 초인적이면서도 기쁨, 분노, 그리고 애증이라는 지극히 인간적인 감정을 지닌, 개성이 풍부한 존재였다. 아울러 인간의 몸은 신이 내려주신 선물로, 아름다운 인간의 육체가 신들을 기쁘게 할 것이라고 생각했다. 말하자면 '아름다운 남자의 나체는 신도 기뻐하신다'는 발상에서 '아름다움美은 곧 선함善'이라는 신념과 가치관이 생겨났다. 남자가 아름다움을 가꾸는 것은 덕을 쌓는 일이자 훌륭한 인간이 되기 위해서는 수려한 외모

를 갖추어야 한다고 믿었다.

이를 뒷받침해주듯이, 기원전 6세기 말 이후 아테네에서는 지혜의 여신이자 아테네 시의 수호신인 아테나를 기리는 판아테나이아Panathenaia 축제 때 미남선발대회가 정기적으로 개최되었다. 아름답다는 것은 신과 가까워지는 일이며, 신도 준수한 인간의 모습을 기뻐한다는 생각이 널리 퍼져 있었다는 사실을 알 수 있다. '겉모습보다 내면의 됨됨이'가 아니라, '미남=신에게 바치는 선물'이라는 관점에서 훌륭한 외모가 한 사람의 인격을 결정할 정도로 아름다운 몸을 중요시했던 것이다. 덧붙이자면 미남선발대회에는 시니어 부문도 있었다는 점에서 건장한 청년만 인기를 모았던 것은 아닌 듯하다. 다만 주름은 추한 모습으로 외면당했지만 말이다.

또 한 가지, 남성의 육체미를 높이 평가한 배경으로 당시 그리스 남자에게 부여된 병역의 의무를 꼽을 수 있다. 병역의 의무를 다해야 비로소 선거권을 얻을 수 있었다. 고대 그리스의 도시국가 중 하나인 스파르타의 경우, 남자는 일곱 살이 되면 가족과 떨어져 군대에서 훈련을 받아야만 했다.

이처럼 몸을 단련하는 것은 그리스 남성의 으뜸가는 덕목이어서, 그 결과 우람한 육체를 서로 경쟁하듯 겨루게 되었다. 철학자도 예외가 아니었다. 고대 그리스의 철학자 플라톤Platon(기원전 428?~기원전 347?)의 본명은 아리스토클레스Aristocles로, 우리에게 친숙한 플라톤이라는 이름은 그리스어로 '넓은 어깨'라는 뜻의 별칭이다.

이와 같은 시대 배경을 토대로 고대 그리스에서는 아름다운 몸, 주로 남성미를 추구하는 그리스 조각이 발전했다.

고대 그리스 미술의 역사를 거슬러 올라가면, 먼저 기원전 600년경부

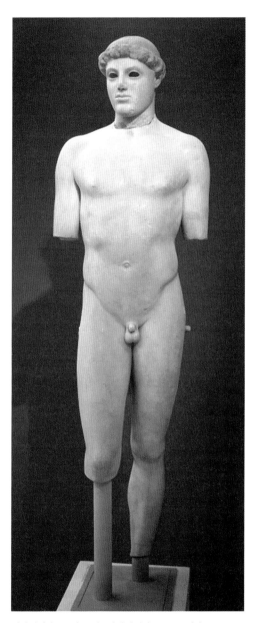

직립 자세가 돋보이는, 아르카익 시대의 쿠로스 조각상. ⓒTetraktys

터 기원전 480년까지 이어진, 흔히 고졸기古拙期라고도 부르는 시기에 '아르카익Archaic' 양식이 탄생했다. 고대 그리스 미술이 완성된 시기는 아르카익 이후, 기원전 480년부터 기원전 323년에 걸쳐 나타난 '고전Classic' 시대로, 고전기의 기틀을 마련한 시기가 바로 아르카익 시대다. 오늘날 우리가 서양의 미술관에서 아름다운 미술품으로 즐겨 감상하는 그리스 조각상은 아르카익 시대부터 만들어진 셈이다.

아르카익 시대 조각상의 특징은 고대 이집트 미술의 영향을 받은, 똑바로 서 있는 직립 자세를 들 수 있다. 다만 이집트 미술과 달리 아르카익 시대의 조각상은 지지대가 없는 독립상이다.

아르카익 시대의 인체 조각상은 신전에 바치기 위해 제작된 소년 또는 청년을 의미하는 '쿠로스Kouros'와 소녀를 의미하는 '코레Kore'로 나눌 수 있다. 초기의 코레 조각상은 이집트풍의 묵직한 가발을 쓴 것 같은 머리모양이 두드러지며, 의상으로 여성의 몸을 표현하려는 의도를 엿볼 수 있다. 옷을 입은 코레와 달리 쿠로스는 알몸을 드러내는 누드 인물상으로, 한쪽 다리에 무게중심을 싣고 다른 쪽 다리는 편안한 자세를 취하며, 균형 잡힌 비대칭의 구도를 나타내는 '콘트라포스토contrapposto' 기법도 쿠로스 조각상에서 조금씩 나타나기 시작한다.

전쟁과 혼란, 그리고 헬레니즘

고대 그리스 미술에서 나체 조각상의 육체미 표현이 완성된 시기는 '고전 시대'다. 콘트라포스토 기법을 비교하더라도, 다소 부자연스러운 부동

자세에 머물렀던 아르카익 시대와 달리 고전 시대에는 균형 잡힌 비대칭 구도를 살려서 생명력이 넘치는 인간의 몸을 표현했다. 고전 시대는 훗날 서양미술의 규범, 본보기가 되는 시기로 서양미술의 원천이라고 말할 수 있다.

먼저 고전 시대의 초기인 기원전 5세기에 만들어진 조각상의 특징을 꼽는다면, 신이나 운동선수가 갖추고 있을 법한 고귀한 정신인 '에토스ethos'를 추구하는, 엄숙하면서도 영웅적인 모습을 담은 조각상을 흔히 볼 수 있다는 점이다.

이와 같은 '엄격양식'은 페르시아 전쟁(기원전 492~기원전 479년) 이후부터 두드러지게 나타나는데, 페르시아 제국이 그리스 본토를 정복하고자 일으킨 페르시아 전쟁은 아테네를 중심으로 한 그리스 연합군이 승리함으로써 그리스의 도시국가 중 아테네가 문화와 학문의 중심지로 우뚝 서는 계기가 되었다. 또한 아테네의 정치가인 페리클레스Perikles(기원전 495?~기원전 429년)의 정치개혁으로 아테네에서는 민주정치가 꽃을 피우며 그리스 문명의 황금기를 맞이했다.

하지만 아테네를 중심으로 하는 델로스 동맹과 스파르타를 중심으로 하는 펠로폰네소스 동맹이 충돌한 그리스 내전인 펠로폰네소스 전쟁(기원전 431~기원전 404년) 이후, 그리스 사회와 미술의 분위기가 크게 달라졌다. 숙청이 자행되는 공포정치가 아테네를 지배하는 가운데, 억압된 사회 분위기에 대한 반동으로 미술의 취향은 쾌락을 추구했다. 정신적인 긴장감을 해소하기 위해 사람들은 향락적인 취미와 기호를 선호하게 된 것이다.

그 결과 기원전 5세기 그리스 조각의 특징인 숭고하면서도 장엄한 엄격양식은 쇠퇴하고, 기원전 4세기에는 우아하고 아름다운 '우미양식'이 유

행했다. 프락시텔레스Praxiteles(기원전 370?~기원전 330?)는 고전 시대 후기의 우미양식을 확립한 고대 그리스의 조각가로, 그의 대표작 중 하나인「헤르메스와 어린 디오니소스」는 올림픽 우승자의 몸을 모델로 삼았음에도 불구하고, 서정성이 감도는 우아하면서도 아름다운 분위기를 자아내고 있다.

남성 조각상의 인체 비율도 우람한 체형에서 다소 마른 체형으로, 더 나아가 칠등신에서 팔등신으로 바뀌고 작은 얼굴이 주류를 이루는 등 남성미의 이상형이 변모했다.

알몸을 드러내지 않던 여신상도 프락시텔레스의 작품에서 등신대의 나체로 표현되었다. 고대 그리스에서 남자의 알몸은 이상적인 육체미로 존경의 대상이었지만 여자의 알몸은 금기시되었다. 바로 이런 금기를 깨고 제작된 프락시텔레스의「크니도스의 아프로디테」는 당시 그리스 세계에서 엄청난 반향을 불러일으켰다. 물론 아무런 이유 없이 여신의 알몸을 표현하는 일은 허용되지 않았기 때문에, 작품을 보면 알 수 있듯이 목욕하는 여신을 연출했다.

한편 현대인의 관점에서 고전 시대 조각상의 표정이 다소 무덤덤하게 보이는 까닭은 '감정을 겉으로 드러내는 일은 삼가야 한다'는 그리스인의 가치관이 작품에 반영되었기 때문이다. 고통이나 슬픔 등 찰나의 감정을 뜻하는 '파토스pathos'를 억제한 표정이 미덕으로 간주됨으로써 비극적인 장면조차 슬픔을 드러내지 않고 억누르는 듯한 고전 시대만의 독특한 파토스 표현이 조각상에 스며든 것이다.

감정 표현을 억제하는 그리스의 미의식은 '헬레니즘Hellenism' 시대를 맞이하며 새로운 국면으로 접어든다. 펠로폰네소스 전쟁이 끝나고 도시국

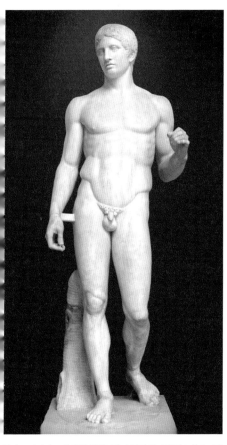 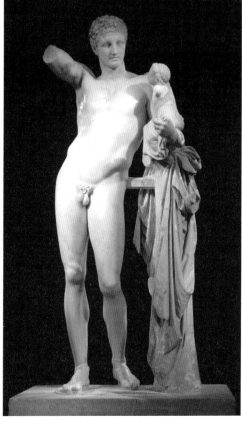

▌ 숭고하면서도 장엄한 엄격양식이 특징인 기원전 5세기 조각 상의 복제품. ⓒ Roccuz

▌ 우아하고 아름다운 우미양식이 돋보이는, 기원전 4세기에 만들어진 프락시텔레스의 「헤르메스와 어린 디오니소스」의 복제품. ⓒ Tetraktys

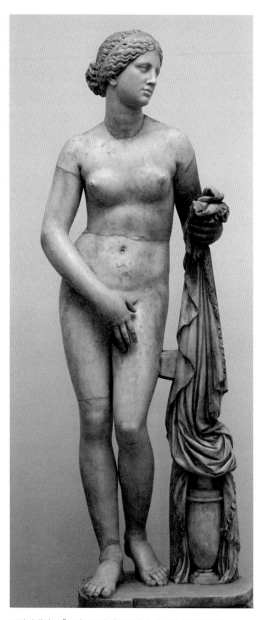

프락시텔레스, 「크니도스의 아프로디테」의 로마 시대 복제품.

가들이 극심한 혼란을 거치면서 그리스의 주도권은 북쪽의 마케도니아 왕국으로 이동했다. 마케도니아의 알렉산더 대왕 Alexander the Great(기원전 356~기원전 323, 재위 기원전 336~기원전 323년)은 군대를 이끌고 페르시아 원정에 나서 유럽, 아시아, 아프리카에 걸친 대제국을 건설했다. 알렉산더 대왕이 세상을 떠난 후 대제국은 분열했지만 동방 원정을 계기로 그리스 문화가 전 세계로 전파되었다.

이처럼 그리스 문화권이 순식간에 확대되면서 그리스 고유의 가치관을 반영한 작품 외에도 다양한 정서를 표현한 예술 작품이 등장하기 시작했다. 요컨대 알렉산더 대왕의 후계자들이 지배한 오리엔트 문화와 그리스 문화가 융합된 '헬레니즘 문화'가 탄생함으로써 미술 양식도 변모했다.

구체적으로 소개하자면 그리스가 추구하던 사상이 아니라 개인적인 감각을 중시하고 그리스 본래의 이상주의보다는 개성을 강조한 사실주의*로 바뀌었다. 신이 아닌 군주나 특정 인물을 작품에 표현한 결과, 사실성이 강한 묘사로 발전한 것이다.

조각상도 신에게 바치는 봉납상이 아닌, 감상의 대상이자 예술품으로 인정받기 시작했다. 이런 연유에서 헬레니즘 시대에는 관능적인 조각상이나 감각에 호소하는 미술품이 대거 탄생했다.

프랑스 루브르 박물관에 소장되어 있는 「사모트라케의 니케」만 보더라도, 현대인들이 왜 고전 시대의 조각상보다 헬레니즘 시대의 미술작품을 더 선호하는지를 충분히 알 수 있을 것이다.

덧붙이자면 기원전 323년부터 기원전 30년까지를 헬레니즘 시대라고

* 이상적인 모습을 그리는 것이 아니라, 있는 그대로의 모습을 묘사하려는 경향.

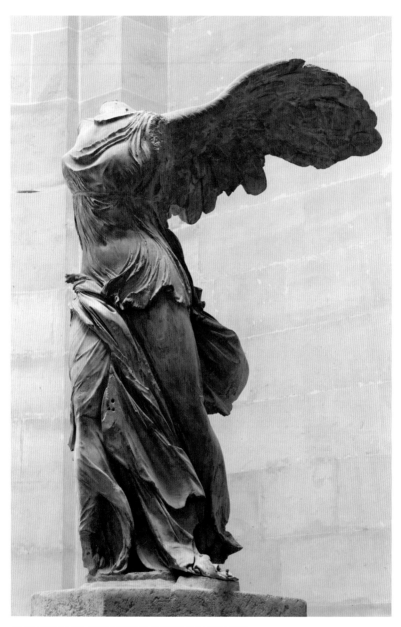

「사모트라케의 니케」, 기원전 190년경, 루브르 박물관, 프랑스 파리.

부르는데, 이는 알렉산더 대왕이 동방 원정으로 대제국을 이룩한 시기부터 알렉산더 대왕의 부하인 프톨레마이오스Ptolemaios(기원전 367?~기원전 283?, 재위 기원전 305~기원전 285년)가 고대 이집트에 세운 프톨레마이오스 왕조의 멸망까지 약 300년간을 일컫는다. 기원전 30년, 로마는 프톨레마이오스 왕국을 병합시켰는데, 프톨레마이오스 왕조의 마지막 여왕이 그 유명한 클레오파트라Cleopatra(기원전 69~기원전 30, 재위 기원전 51~기원전 30년)다.

그리스를 정복하고 그 문화에 정복당하다

고대 그리스 조각상을 감상할 때 기억해야 할 점은, 원작이 소실된 그리스 조각을 로마인이 복제품으로 되살린 덕분에 오늘날 우리가 그리스 미술의 아름다움을 눈으로 확인할 수 있다는 사실이다.

기원전 146년부터 그리스를 지배한 로마 제국은 건축, 예술 등 다방면에서 그리스 문명을 계승했다. 그리스의 예술가들도 로마로 이주해서 그리스 미술을 복제했다. 그러므로 청동으로 만든 그리스의 원작은 거의 사라졌지만, 로마에서 대리석으로 복제한 그리스의 예술품은 지금까지도 남아 있다.

애초에 로마인은 미술작품을 사치품으로 여기며, 실용을 중시하고 소박을 미덕으로 삼았다. 그런데 기원전 2세기 헬레니즘 시대에 그리스를 통치하면서부터 수많은 그리스 미술품이 전리품으로 로마에 들어왔고, 그리스 미술가들도 로마로 거처를 옮김으로써 앞선 그리스 문화가 로마를 지배하게 되었다.

■ 고대 그리스 미술의 변천과 시대별 주요 사건

아르카익 시대(BC 600~BC 480년)	
BC 490년	마라톤 평원에서 아테네 군대가 페르시아 군대를 물리쳤다(제1차 페르시아 전쟁인 마라톤 전투). 페르시아 전쟁의 승리를 계기로 고대 그리스에서는 엄숙하면서도 장엄한 조각상이 만들어지기 시작한다.
고전 시대(BC 480~BC 323년)	
BC 431년	그리스 세계의 패권을 놓고 아테네와 스파르타가 충돌했다(펠로폰네소스 전쟁). 그리스 내전의 영향으로 공포정치를 일삼았고, 그 반동으로 고대 그리스 미술은 향락적인 작품을 선호하게 된다.
BC 334년	알렉산더 대왕이 페르시아 원정을 단행했다. 동방 원정 결과, 그리스 문화권이 확대되었고 미술 양식도 변화한다.
헬레니즘 시대(BC 323~BC 30년)	
BC 270년	로마가 이탈리아 반도를 통일했다.
BC 146년	로마 제국과 마케도니아 왕국 사이에서 벌어진 마케도니아 전쟁의 결과, 그리스는 로마의 지배를 받는다. 로마가 그리스 문화를 계승하면서 다수의 복제품이 만들어진다.
BC 30년	고대 이집트의 프톨레마이오스 왕조를 멸망시킨 로마는 이집트를 지배한다.

　　로마인의 신전도 로마 고유의 신전 건축에 그리스 양식을 곁들이며 발전을 거듭했다. 그리스인 조각가가 로마 신전에 바치는 신상을 제작하기도 했다. 요컨대 정치적으로는 로마가 그리스를 정복했지만, 문화적으로는 로마가 그리스에 정복당한 셈이다. 로마인이라면 당연히 라틴어를 사용해야 하는데, 로마 제국 점령지에서 사용하는 지배계층의 공용어는 라틴어가 아닌 그리스어였다는 사실에서도 로마와 그리스의 관계를 충분히 짐작할 수 있다.

　　그리스 문명을 계승한 로마인은 그리스 신까지 받아들여 로마 고유의 신과 접목시켰다. 그리스의 신 제우스Zeus는 유피테르Jupiter, 아프로디테Aphrodite는 베누스Venus 식으로 그리스 신들에게 라틴어 이름을 붙였다.

더욱이 문화 후진국인 로마의 상류층 사람들은 그리스 문화를 동경하여 주거 공간도 그리스풍으로 꾸몄다. 로마인의 대저택을 장식하기 위해 수입품을 운반하던 침몰선에서 청동과 대리석으로 만든 수많은 조각상과 장식품이 발견되기도 했다.

이처럼 로마인들은 그리스 미술을 상품화시켰고, 대리석으로 수많은 복제품을 제작했던 것이다.

기원전 2세기 이후 로마인들에게 인기를 끌었던 작품은 오늘날에도 서양미술사에서 본보기로 일컬어지는 고대 그리스 고전 시대의 명작이었다. 하지만 그리스의 원작은 구할 수가 없었다. 그리하여 그리스인 조각가들은 기계적으로 원작을 본떠 새기는 모각 기술을 탄생시켰다. 그 결과 앞서 소개했듯이, 잃어버린 그리스 미술의 걸작들이 널리 복제되었고, 고대 그리스의 자취가 지금까지 전해 내려오고 있다.

물론 로마 시대의 복제품이 그리스 시대의 진품과 100퍼센트 일치하지는 않는다. 실제로 인물상의 팔이나 다리 자세 등에서 미묘한 차이가 나는데, 똑같은 원작을 모방했더라도 복제품끼리 비교해보면 서로 다른 점을 발견할 수 있다.

그럼에도 불구하고 그리스의 미의식이 로마로 계승된 것만은 분명하다. 이들 그리스 미술, 그리고 로마 미술은 미의 모범으로 오늘날까지 이어지고 있다. 따라서 고대 그리스 미술은 서양미술사의 밑바탕을 이루고 있는 것이다.

전사여, 알몸에 올리브유를 바르고 나와 겨루자!

여러 도시국가로 이루어진 고대 그리스에서는 도시국가끼리 전쟁
이 자주 일어났다. 끊임없이 이어지는 분쟁을 막기 위해 탄생한 것
이 고대 올림픽 경기다.

고대 올림픽은 제우스 신전이 있는 올림피아에서 4년에 한 번씩 개
최되었는데, 경기가 열리는 동안에는 모든 도시국가가 휴전했다. 이
런 연유에서 흔히 올림픽을 '평화의 축제'라고 부른다. 전쟁터에서
활약하던 전사는 올림피아 제전의 출전선수가 되어 알몸에 올리브
유를 바르고 경기에 임했다. 성스러운 장소에서 거행된 고대 올림픽
에 여자는 참가할 수 없었고, 남자 선수들은 알몸으로 경기를 치렀
다. 달리기에서 시작된 고대 올림픽은 운동경기뿐 아니라 시가 낭
독, 연극 등 예술 분야도 겨루게 되었다.

지금은 올림픽이 세계인의 축제이지만, 고대 올림픽이 처음 열린 당
시에는 그리스 시민만 참가할 수 있었다. 그러다가 로마 제국의 지
배를 받으면서부터 로마인들도 올림픽에 참가했는데, 로마 황제인
네로Nero(37~68, 재위 54~68년)도 서기 67년 올림픽에 출전한 기록이 남
아 있다.

다만 그리스인과 달리 로마인들 중에는 알몸 경기를 싫어하는 사람
이 꽤 있었던 것 같다. 같은 동양인이라도 옷을 벗고 온천을 즐기는

사람이 있는가 하면, 반드시 옷을 갖춰 입고 탕에 들어가는 사람이 있듯이 말이다.

오늘날에는 우승자의 목에 금메달을 걸어주지만, 고대 올림픽 우승자에게는 승리를 나타내는 빨간 리본을 수여했다. 또한 올림피아의 제우스 신전 근처에서 자라난 올리브 잎과 나뭇가지로 만든 올리브관을 우승자의 머리에 씌워주었다. 올리브가 평화의 상징이 된 것도 고대 올림픽에서 유래한다. 물론 우승자는 고향인 도시국가에서 영웅으로 추대되었다.

아울러 신을 묘사한 조각상만 허용되던 시절에, 올림픽 우승자에게는 자신의 인물 조각상을 만들 수 있는 기회가 주어졌다. 이렇게 해서 올림픽 우승자의 조각상이 제작되었고 올림피아의 제우스 신전에 바쳐졌다.

고대 그리스 문화에 커다란 영향을 끼친 고대 올림픽은 서기 394년에 종말을 고한다. 로마 황제인 테오도시우스 1세Theodosius I(347~395, 재위 379~395년)가 그리스도교를 국교로 삼으면서 제우스는 이교도의 신이라고 규정하여 그를 기리는 올림피아 제전을 금지했기 때문이다. 이로써 12세기의 오랜 역사를 자랑하는 고대 올림픽은 막을 내리게 되었다.

로마 제국의 번영과 독특한 제국 미술의 발달	로마 미술

로마 미술의 또 다른 원천 '에트루리아'

고대 로마 문화는 그리스 문화를 계승하면서 로마 고유의 발전을 이룩하여 서양 문명의 고전으로 오늘날까지 이어지고 있다.

신화에 따르면 로마는 기원전 753년에 건국되었는데, 기원전 509년에 공화정을 수립한 뒤 영토를 넓혀나가다가 기원전 270년경에는 이탈리아 반도를 통일했다. 또한 기원전 146년에는 그리스와 카르타고, 기원전 30년에는 이집트까지 로마의 속주로 만들었다.

'모든 길은 로마로 통한다'는 말이 있듯이, 넓은 영토를 지배한 로마는 그리스 이상으로 도시와 환경 정비, 도로, 수도 등의 사회기반시설을 갖춤으로써 제국의 발판을 마련했다.

이탈리아 반도의 역사를 거슬러 올라가면, 로마 제국으로 발전하기 이

전에 이탈리아 중부에는 에트루리아Etruria 문화가 융성했다. 지금의 토스카나 지방에 세워진 에트루리아는 결속력이 약한 부족연합체로 주변 민족과는 다른 풍속, 생활양식을 갖추고 있었다.

예를 들어 사후 세계를 강하게 믿었던 에트루리아인은 살아 있을 때와 똑같은 생활을 사후에도 영위할 수 있도록 영원의 집인 분묘를 세웠다. 이른바 그리스어로 '죽은 자의 도시'를 뜻하는 '네크로폴리스nekropolis'다. 훗날 에트루리아는 로마의 침략을 받았지만 로마 군대는 에트루리아의 도시를 정복하더라도 묘지는 파괴하지 않았기 때문에 에트루리아만의 네크로폴리스가 오늘날까지 전해지고 있다.

지금도 여전히 수수께끼로 남아 있는 에트루리아 문화는 기원전 7세기부터 기원전 6세기에 걸쳐 가장 융성하였던 것으로 알려져 있다. 당시 로마는 에트루리아 왕의 지배를 받는 작은 도시국가에 지나지 않았다. 하지만 국력을 키운 로마는 기원전 509년 무렵 에트루리아 왕을 몰아내고 공화정을 수립했다.

기원전 474년, 그리스와의 해전에서도 패배한 에트루리아는 이후 쇠퇴의 길로 접어들어 결국 로마의 지배를 받게 된다. 기원전 1세기 초에는 에트루리아인도 로마의 시민권을 부여받고 완전히 로마로 흡수되었다.

에트루리아에서는 청동제 금속공예와 테라코타terra cotta 기술이 발달했는데, 그리스 도자기를 대량으로 수입하는 등 미술 양식에서는 그리스 미술의 영향도 엿볼 수 있다. 에트루리아 미술의 전통은 에트루리아를 지배한 로마로 계승되어 그리스 미술과 마찬가지로 로마 미술의 또 다른 원천이 되었다.

'미'의 추구에서 '사실성'의 시대로

로마 공화정 시대에는 귀족의 힘이 강력해서 귀족 장로들로 구성된 원로원이 오랫동안 고대 로마의 권력을 장악했다. 하지만 원로원에서 권한을 위탁받은, 로마 제국의 초대 황제인 아우구스투스 Augustus (기원전 63~서기 14, 재위 기원전 27~서기 14년)가 즉위하면서부터 황제의 독재 권력이 강해졌다. 공화정 시대가 끝나고 로마 제정 시대가 시작된 것이다.

이후 현명한 다섯 명의 황제가 다스린, 서기 96년부터 180년까지 이어진 '오현제 시대'*는 로마 제국의 영토가 가장 넓었던 시기로, 최고의 국력을 자랑했다. '로마의 평화'**는 지중해 세계에 평화를 선사했고 로마에 경제적인 번영을 안겨주었다.

이처럼 로마의 발전과 발맞추어 제국 고유의 미술 양식이 서서히 자리 잡기 시작했다. 경제 발전과 함께 로마인의 생활도 점점 사치스러워졌는데 공공시설이나 대저택을 꾸미기 위해 수많은 그리스 미술이 수입되고 복제되었다.

그리스 미술의 복제품에서 시작된 로마 미술은 그리스와 로마의 전통이 조금씩 융합되면서 독자적인 제국 미술로 발전했다.

로마 미술의 특징으로는 사실성이 강한 '초상조각'을 꼽을 수 있다. 조

* 로마 제정 시대에 가장 유능했던 다섯 명의 황제인 네르바 Nerva (30~98, 재위 96~98년), 트라야누스 Trajanus (53?~117, 재위 98~117년), 하드리아누스 Hadrianus (76~138, 재위 117~138년), 안토니누스 피우스 Antoninus Pius (86~161, 재위 138~161년), 마르쿠스 아우렐리우스 Marcus Aurelius (121~180, 재위 161~180년)가 통치한 약 100년간을 일컫는다. 이때 로마 정국은 안정되었고 로마 제국은 최대의 영토를 자랑했다.

** 기원전 27년 아우구스투스가 제정을 수립한 때부터 약 200년간 평화를 누리던 로마의 황금시대를 로마의 평화, 즉 '팍스 로마나 Pax Romana'라고 한다. 이 무렵 서양 세계를 장악한 로마는 군소국 간의 충돌을 없애고 치안을 확립하여 로마는 물론이고 지중해 일대의 평화를 이룩했다.

상 숭배 풍습이 있던 고대 로마에서는 조상의 초상화를 만들어 집 안에 모셔두었기 때문에 본인의 모습을 본뜬 초상조각이 유행했던 것이다. 이는 현대인이 유품을 소중히 여기는 것과 흡사하다. 또한 로마가 그리스를 지배했을 당시, 그리스 미술이 이상주의에서 사실주의로 이행한 헬레니즘 시대였다는 점도 사실적인 개인의 초상조각이 발전한 요인이라고 말할 수 있다.

원래 로마의 초상조각은 밀랍으로 만든 두상頭像이 대부분이었지만, 그리스 미술의 영향을 받으면서부터 청동이나 대리석을 이용한 초상조각으로 변모했다. 다만 그리스인이 전신상을 선호했다면, 로마에서는 얼굴 생김새의 사실성을 추구한다는 점에서 두상이나 가슴까지 나타낸 흉상이 인기를 끌었다.

아울러 로마 초상조각의 인상적인 부분은 노인의 주름을 있는 그대로 묘사했다는 사실이다. 고대 그리스인은 아름다움을 으뜸 덕목으로 삼았지만, 로마인은 위엄을 갖춘 노인의 상징으로 주름을 표현했다. 이와 같은 사실에서 주름을 추하다고 간주한 그리스인과는 가치관이 다르다는 점을 알 수 있다.

로마 조각에서 나체상이 드문 이유는 그리스와 달리 로마에서는 알몸으로 운동경기를 치르는 풍습이 없었기 때문이다. 다만 신분이 높은 로마인의 경우 신격화를 위해, 혹은 신화 속의 영웅을 본떠서 알몸을 드러낸 조각을 만들기도 했다.

현존하는 역대 로마 황제의 조각상과 주화에 새겨진 황제의 초상을 비교했을 때 저마다 인물의 특징이 도드라지게 드러난다는 점에서도 로마 조각의 사실성을 포착할 수 있다. 게다가 같은 황제의 몇몇 조각상을 면밀

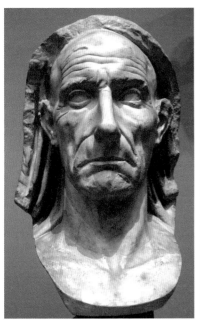 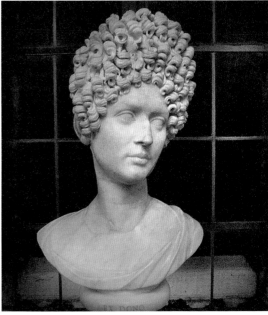

▌노인의 주름까지 사실적으로 표현한 로마의 초상 ▌독특한 머리모양이 눈길을 끄는 로마의 여성 조각상. ⓒTetraktys
조각. ⓒshakko

히 살펴보면 알 수 있듯이, 황제의 모습을 이상적으로 표현하면서도 나이에 따라 조금씩 변해가는 모습까지 고스란히 보여준다. 이와 같은 황제의 초상조각은 로마 제국 전역에 복제되어 공공장소뿐 아니라 사적인 공간에도 전시되었다.

여성 조각상의 경우, 개개인의 개성은 물론이고 당시 유행한 스타일을 조각상의 머리모양에 반영했다는 점이 돋보인다. 작품에 따라서는 아주 독특한 헤어스타일이 현대인의 시선을 사로잡기도 한다. 또한 조각상의 얼굴은 개인의 모습을 있는 그대로 묘사하고 있지만, 몸을 나체로 표현할 때는 조각품의 자세에서 추측컨대, 로마인이 숭배한 여신인 베누스의 모습을 본뜨고 있다고 여겨진다.

제국의 위엄과 권력 유지에 봉사하는 건축

로마 미술의 또 다른 특징으로는 대규모 공공건축이 발달했다는 점을 들 수 있다. 고대 로마의 대표적 건축물인 콜로세움Colosseum은 서기 80년경에 완성된 원형경기장으로, 오늘날까지 이탈리아의 수도 로마를 상징하는 건축으로 손꼽힌다. 약 5만 명을 수용할 수 있는 거대한 콜로세움은 검투사 경기나 공개 처형 등 스펙터클한 볼거리로 대중을 현혹시키는 민심 조작을 위해 만들어졌다.

아우구스투스 황제부터 네로 황제까지 이어지던 율리우스Julius 왕조 이후 새롭게 플라비아누스Flavius 왕조를 창시한 베스파시아누스Vespasianus(9~79, 재위 69~79년) 황제가 로마 시민들을 통제하기 위한 정치적인 선동이자 정

권을 유지하려면 먹을거리와 볼거리를 제공해야 한다는 이른바 '빵과 서커스' 정책 중 서커스에 해당하는 오락거리의 장으로 콜로세움을 기획했던 것이다.

그 밖에도 로마 시민들의 휴식 공간인 테르마이thermae, 즉 공공 욕탕이 유명하다. 목욕탕이라고 하더라도 오늘날의 대중목욕탕이 아닌 체육관을 겸비한 대규모의 사교장으로 음악, 연극 등의 문화시설도 갖추고 있었다. 현재 이탈리아 박물관이 자랑하는 최고의 유물들 중에는 고대 로마 시민들의 '오락'을 위해 공공 욕탕에 전시되었던 조각품이 적지 않다. 이처럼 공중목욕탕에도 명품이 진열되어 있었다는 점에서 로마인의 호화로운 생활상을 엿볼 수 있다.

또한 거대한 제국의 위엄을 과시하는 신전이나 포럼forum(공공 광장), 그리고 훗날 교회 건물의 기초가 된 바실리카basilica(집회 시설) 등 수많은 건축물이 탄생했다. 이 같은 공공건물을 장식하기 위해서도 수많은 미술품이나 복제품을 만들어야만 했다.

고대 로마에서 대형 구조물을 완성시킨 일등공신은 로만 콘크리트Roman concrete다. 시멘트와 자갈, 화산재를 섞어서 만든 로만 콘크리트는 로마 제국 고유의 건축 재료로, 강도가 있으면서도 유연성이 풍부하다는 점, 게다가 다듬돌cut stone에 비해 가격이 저렴하다는 강점을 앞세워 대규모 건축을 실현하는 데 크게 이바지했다.

로마 건축을 대표하는 또 다른 작품으로는 전쟁의 승리를 기념하기 위해 세운 개선문이 있다. 1836년에 완성된 프랑스 파리의 '에투알Etoile 개선문'은 나폴레옹 1세Napoléon I(1769~1821, 재위 1804~1815년)가 황제로 즉위하면서

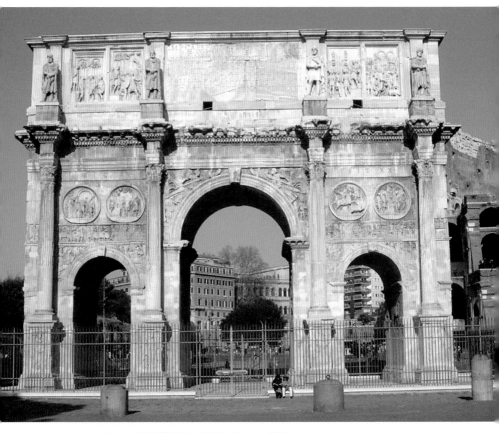

고대 로마 시대의 대표적인 건축물 중 하나인 콘스탄티누스 개선문. ⓒ Alexander Z.

로마 황제처럼 군림하려는 야심으로 로마 제국의 개선문을 본떠서 만든 것이다. 나폴레옹 1세가 수립한 프랑스의 제1제정 시대에는 실내장식이나 공예, 건축 등에서 고대 로마 양식을 모방한 '제정양식', 즉 '앙피르 양식style Empire'이 태동하기도 했다.

일찍이 그리스 건축에서 볼 수 없었던 반원아치 구조는 로마 건축의 업적으로, 반원아치 자체는 에트루리아인의 기술이다. 고대 이탈리아의 토목공학 기술인 반원아치와 그리스 건축의 영향을 받은 도리스Doris·이오니아Ionia·코린트Corinth 양식의 주식柱式이 융합된 절충 방식이 로마 건축의 두드러진 특징이라고 할 수 있다.

덧붙이자면 서양 고전건축에서 기둥과 지붕을 기본 단위로 한 형식을 '주식' 또는 '오더order'라고 하며, 고대 그리스에서 발달한 도리스식·이오니아식·코린트식의 세 가지 주식은 르네상스 시대에 재생되고 부흥했다. 그리스 시대의 세 가지 양식과 로마 시대에 형성된 토스카나Toscana 양식, 콤퍼짓Composite 양식을 더한 다섯 가지 주식이 고전적인 서양건축의 필수 요소로 손꼽히며 서양건축의 절대적인 미적 양식으로 계승되었다.

특히 128년에 하드리아누스Hadrianus(76~138, 재위 117~138년) 황제가 재건한 로마의 '판테온Pantheon'은 둥근 천장 구조인 돔dome 건축의 걸작으로, 르네상스 이후 서양건축에 지대한 영향을 끼쳤다. 로마의 산 피에트로San Pietro 대성당(성 베드로 대성당), 영국 런던의 세인트 폴Saint Paul 성당, 프랑스 파리의 앵발리드Les Invalides 군사기념관, 그리고 미국 워싱턴 DC의 국회의사당 등은 서양건축에서 볼 수 있는 돔의 기원이 된 건축물이자 로마의 판테온이 후세까지 파급된 결과물이다.

따라서 판테온은 아테네의 파르테논Parthenon 신전과 함께 최고의 고전

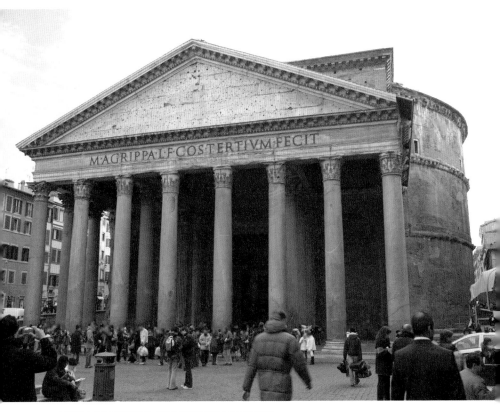

르네상스 이후 서양건축에 지대한 영향을 끼친 로마의 판테온.

적인 건축물이라고 말할 수 있다.

제국은 쪼개지고 그 예술도 저물어가다

서양 최대의 제국으로 오랫동안 번영을 누리던 로마 제국도 멸망의 조짐이 나타나기 시작했다. 이민족의 침입, 거듭되는 내란 등 광활한 영토를 다스리는 데 어려움이 있어서 286년에는 디오클레티아누스Diocletianus(245?~316, 재위 284~305년) 황제가 로마 제국을 동서로 나누었다. 이어서 293년에는 두 개로 쪼갠 제국을 다시 둘로 나누어서 각각 황제와 부황제가 통치하는 '사분통치체제', 즉 '테트라키아Tetrachia'를 도입했다.

사두정치를 기념하기 위해 만들어진 '테트라키아 조각상'은 로마 미술이 고유의 사실주의에서 추상적인 상징주의[*]로 이행했음을 알려주는 작품이다. 새로운 상징주의 표현은 초기 그리스도교 미술로 계승되었다.

당시 디오클레티아누스 황제는 그리스도교를 탄압했지만, 그가 죽은 후 동쪽 지방을 다스리던 리키니우스Licinius(?~325, 재위 308~324년) 황제와 서쪽 지방을 다스리던 콘스탄티누스 1세Constantinus I(274~337, 재위 306~337년)는 그리스도교를 통치에 이용하기 위해 313년에 '밀라노 칙령'^{**}을 반포했다. 그 결과 로마 제국에서 이교도로 탄압받던 그리스도교는 마침내 공인되어 로마 시민은 신앙의 자유를 얻었다.

* 있는 그대로의 외면적인 모습을 사실적으로 묘사하는 것이 아니라 내면적인 세계를 표현하는 관점.

** 313년 밀라노에서 콘스탄티누스 1세와 리키니우스 황제가 공동 발표한 칙령으로, 그리스도교를 공인함으로써 종교 정책에 획기적인 변화를 가져왔다.

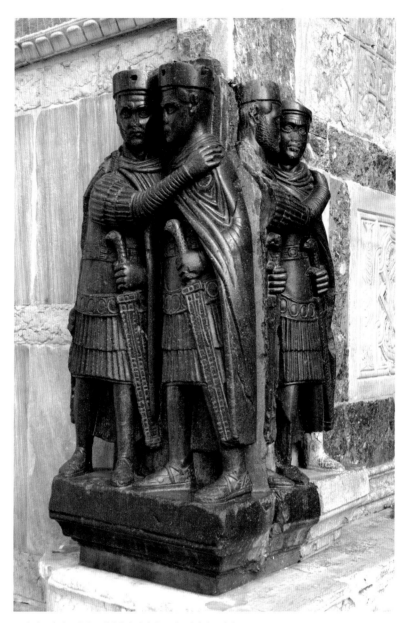

로마 제국의 사두정치를 기념하기 위해 만든 테트라키아 조각상. ⓒNino Barbieri

연도	주요 사건
BC 753년	로마 건국(신화에 기초)
BC 509년	로마 공화정 수립
BC 270년	이탈리아 반도 통일
BC 146년	그리스 지배
BC 30년	이집트가 로마의 속주로 편입됨
96년	오현제 시대 개막
286년	디오클레티아누스 황제가 로마 제국을 동서로 분할함
293년	사분통치체제 도입
313년	'밀라노 칙령' 반포
392년	그리스도교를 로마 제국의 국교로 인정함

　이후 리키니우스 황제를 물리친 콘스탄티누스 1세는 로마 제국의 단독 황제가 되었고, 330년에는 여러 신을 믿는 다신교 전통이 뿌리 깊었던 로마에서 벗어나 새로운 도시인 비잔티움Byzantium으로 수도를 옮겼다. 그리스도교의 융성과 함께 다신교적 미술 대신 초기 그리스도교 미술이 서서히 자리를 잡기 시작했다.

　392년에 그리스도교가 로마 제국의 국교로 정해지면서, 그리스도교 이외의 종교는 이교도로 배척되었다. 따라서 그리스도가 아닌, 그리스와 로마 신들은 이교도의 신으로 거부당했고 그리스·로마의 신들과 마찬가지로 그리스와 로마 예술은 서양미술의 권좌에서 물러나야만 했다. 이렇듯 로마 제정 말기의 로마 미술은 사실주의에서 상징주의로 변모했고, 그 영향을 받은 초기 그리스도교 미술의 시대가 열리게 되었다.

막을 올린 그리스도교 사회	종교미술과 로마네스크 미술

'눈으로 보는 성경'이 필요하다

그리스도교가 사람들의 생활을 지배한 세계가 바로 중세 유럽 사회였다. 교회 종소리와 함께 하루를 시작하고 안식일에는 교회에 가서 신에게 기도한다. 교회는 기도하는 장소뿐 아니라 모임의 공간으로 기능했고, 상거래 장소나 재판장이 되기도 했다.

물론 392년에 그리스도교가 로마 제국의 국교로 정해진 순간부터 서유럽의 통일된 종교로 그리스도교 사회가 확립된 것은 아니다.

그리스도교가 로마의 국교로 공인된 후, 초기 그리스도교의 5대 교구인 로마 교회, 콘스탄티노플 교회, 안티오키아 교회, 예루살렘 교회, 알렉산드리아 교회가 탄생했다. 특히 서유럽에서 그리스도교가 널리 전파된 배경에는 이들 다섯 교구 중 하나인 로마 교회의 사심과 프랑크 왕국의 결탁이 존재한다.

연도	주요 사건
476년	게르만족의 침입으로 서로마 제국 멸망
481년	클로비스 1세, 메로빙거 왕조 수립
486년	클로비스 1세, 과거 서로마 제국의 영토에 프랑크 왕국 건국
751년	피핀 3세, 메로빙거 왕조를 무너뜨리고 카롤링거 왕조 수립
843년	베르됭 조약에 따라 프랑크 왕국이 동프랑크, 중프랑크, 서프랑크로 분할
911년	동프랑크 왕국에서 카롤링거 왕조 단절
987년	서프랑크 왕국에서 카롤링거 왕조 단절

프랑크 왕국은 5~9세기에 서유럽을 지배한 게르만족이 세웠다. 프랑크 왕국이 번성한 시기는 초기 메로빙거Merovinger 왕조 시대, 후기 카롤링거 Carolinger 왕조 시대로 구별할 수 있다.

프랑크 왕국의 첫 왕조인 메로빙거 왕조를 세운 초대 국왕은 클로비스 1세Clovis I(466?~511, 재위 481~511년)로, 그리스도교 신자였던 왕비의 영향을 받은데다가 지배의 정당성을 인정받기 위해서 496년에 세례를 받고 그리스도교로 개종했다. 로마 교회 역시 왕을 그리스도교 신자로 만듦으로써 서유럽 중 대영토를 자랑하는 프랑크 왕국에서 포교 활동을 활발하게 펼칠 수 있었다.

덧붙이자면 그리스도교는 원래 유대교 신도인 나사렛 예수가 창시한 일종의 종교개혁 운동으로 유대교에 뿌리를 둔 종교다. 다시 말해 예수 자신도, 예수를 따르는 추종자들도 처음에는 유대교 신자였다. 다만 유대교와 달리 그리스도교는 '구세주가 곧 예수'라고 믿으며 메시아 예수를 절대적인 종교 이념으로 삼고 있다.

이처럼 그리스도교는 유대교와 밀접한 관련을 맺고 있기에, 국제적인

교회 내부를 장식하고 있는 종교미술. 「게로 대주교의 십자가」, 970년경, 쾰른 대성당, 독일 쾰른. ⓒ Elya

종교로 널리 발전할 때도 유대교의 경전이 그리스도교의 구약성서로 일부 공유되었다. 구약성서에서는 신의 얼굴을 보는 일이 금기시되었는데, 성상 숭배를 금지하는 유대교와 마찬가지로 원칙대로 하면 그리스도교도 우상 숭배를 피하기 위해 종교미술은 성립되기 어려웠다.

하지만 당시 문명 후진국이었던 알프스 북쪽의 유럽 지역에서는 읽고 쓰지 못하는 문맹들에게 그리스도교의 가르침을 알리기 위해 성경을 그림으로 구현하는 일이 필요했고, '눈으로 보는 성경'의 역할에 충실한 종교미술이 중요한 위치를 차지하게 되었다. 이에 따라 구약성서, 신약성서, 그리고 사도들의 이야기 등 그리스도교의 가르침을 전하기 위한 종교미술이 교회 내부를 장식할 수 있었던 것이다.

로마 교회, 왕권과 손을 잡다

프랑크 왕국의 클로비스 1세가 세운 메로빙거 왕조는 200년 이상 왕위가 계승되었지만, 7세기에 접어들자 왕권은 약해지고 대신 왕실을 관리하는 궁재宮宰에게 실권이 넘어갔다. 카를 마르텔Karl Martell(688?~741)은 궁재들 중 가장 두각을 나타낸 인물로, 그의 아들 피핀 3세Pippin III(714~768, 재위 751~768년)에 이르러서는 메로빙거 왕조의 마지막 왕을 폐위시키고 자신이 프랑크 왕국의 왕으로 군림하며 카롤링거 왕조를 새롭게 수립했다.

프랑크 왕국에서 두 번째 왕조를 세운 피핀 3세는 정통성을 인정받기 위해 로마 교황과 손을 잡는다. 754년에는 로마 교황인 스테파누스 2세 Stephanus II(?~757, 재위 752~757년)가 파리까지 직접 찾아와 피핀 3세와 왕비, 자

녀들에게 특별한 의식을 거행했다. 이 축성식은 생 드니Saint-Denis 대성당에서 교황이 주관한 '성별聖別*'의 일환으로, 왕의 이마에 성스러운 기름을 찍어 바르는 도유식塗油式을 통해 카롤링거 왕조의 프랑크 왕국 왕위 계승은 정통성을 얻게 된 것이다.

더욱이 800년에는 로마 교황 레오 3세Leo III(?~816, 재위 795~816년)가 피핀 3세의 아들인 샤를마뉴Charlemagne(742?~814, 재위 768~814년)를 서로마 제국의 황제로 인정하며 그에게 관을 씌워주는 대관식을 직접 거행함으로써 프랑크 왕국은 서로마 제국의 정통성을 계승하게 되었다.

이렇게 해서 왕권과 로마 교회는 서로 밀접한 관계를 맺었고 서유럽에서 그리스도교(가톨릭)는 한층 세력을 확장시켜나갔다.

새로운 문화의 중심, 수도원과 로마네스크 양식

샤를마뉴가 죽은 뒤, 프랑크 왕국은 분열되었고 북유럽은 혼돈의 시대로 치달았다.

그 결과 교회 수도사들은 도시에서 떨어진 장소에 수도원을 세웠고, 이 수도원이 그리스도교 문화의 새로운 발신지로 자리잡았다.

이런 시대 배경에서 수도원이나 교회를 상징적으로 드러내기 위해 고안된 양식이 '로마네스크Romanesque 미술'이다. 미술사에서 로마네스크라고 부르는 양식은 대략 11세기 후반부터 13세기 전후까지 나타난 건축,

* 그리스도교에서 보통의 것과 구별하기 위한 신성한 일이나 성스러운 의식.

미술을 지칭한다.

최초의 밀레니엄이었던 서기 1000년이 지나자 교회 건축은 허술한 목조에서 '신의 집'에 걸맞은 석조 건물인 로마네스크 양식으로 조금씩 탈바꿈했다. 교회 천장도 목조에서 석조로 된 둥근 지붕인 '궁륭'으로 바뀌고, 궁륭의 무게를 지탱하기 위해 건물의 벽은 아주 두꺼워졌다. 이처럼 두껍고 견고한 벽 때문에 로마네스크 건축물에서는 창문을 크게 만들 수 없었다.

또한 로마네스크 양식의 성당 건축은 노르망디, 부르고뉴, 남프랑스, 잉글랜드 등 각 지역마다 조금씩 다르게 발전했다. 하지만 '반원아치'라는 공통점을 지니고 있었다. '반원'이라는 특징은 로마네스크와 이후에 등장하는 고딕Gothic 양식의 차이를 구별해주는 핵심 요소가 되었다. 아치가 뾰족한 경우에는 고딕 양식의 '첨두아치'로, 고대 로마 건축의 특징인 '반원아치'인 경우에는 로마풍을 의미하는 로마네스크 양식으로 간주된다.

한편 그리스도교가 공인된 이후 초기에는 모세의 십계에서 보듯이 '우상 숭배 금지'에 따라 실물과 같은 삼차원적인 조각은 되도록 피하고 모자이크나 벽화로 성당을 장식했다. 그러나 로마네스크와 고딕 양식을 거치면서 점차 화려한 조각이 등장했다.

로마네스크 조각의 특징은 고딕 양식에 비해 엄격하면서도 다소 유치하다는 점을 꼽을 수 있는데, 작품을 보는 사람의 감성, 즉 신앙심을 자극할 수 있게 오싹하면서도 과장된 조각상이 많았다. 글자를 읽지 못하는 중세 사람들의 마음에 호소할 수 있도록 도덕적인 교훈을 담은 조각상을 주로 제작하려다 보니 로마네스크 조각에서는 사실적인 표현보다 이해하기 쉬운 표현에 주안점을 두었고, 생생한 약동감과 상상력으로 가득 찬 환상적인 묘사가 두드러졌다.

로마네스크 양식이 돋보이는 프랑스 부르고뉴 지방의 생 필리베르Saint-Philibert 성당(11세기 초~12세기 중엽). ⓒ Morburre

로마네스크 건축 양식의 두드러진 특징인 '반원아치'. ⓒ He 3 nry

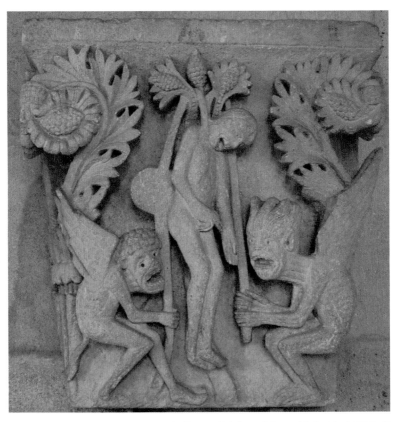

프랑스의 조각가 기슬레베르투스Gislebertus의 작품으로 여겨지는 로마네스크 양식의 조각. 기슬레베르투스, 「유다의 죽음」, 1120~1146년경, 오툉 대성당, 프랑스 오툉. ⓒ Cancre

수도원도, 도시도, 경제도 순례의 길을 따라

수도원을 중심으로 성립된 로마네스크 양식이 널리 퍼져나간 배경에는 종말에 대한 강렬한 의식도 큰 영향을 미쳤다. 한 세기가 끝나는 1000년의 세기말을 맞이할 즈음, 사람들은 종말을 믿고 죽음과 '최후의 심판'을 머릿속에 떠올렸다. 종말(죽음)을 의식하고 지옥에 갈지도 모른다는 두려움에 사로잡히자 자연스레 깊은 신앙심이 생겨나고 종교에 한층 의지하게 된 것이다.

그 결과 11세기 이후에 성행한 것이 순례지 여행이었다. 종교적인 열망에서 기사나 귀부인뿐 아니라 농민들도 순례의 지팡이를 들고 순례 여행을 떠났다. 이 시대의 사람들이 얼마나 '신' 중심의 세계에 살았는지 알 수 있는 대목이다.

순례지에는 수많은 수도원이 만들어졌고, 순례의 길에서 만나는 수도원 주위에는 교회뿐 아니라 숙박 시설이 갖추어져 있어서 수도원이 교통의 요충지가 되었다. 이로써 정기적으로 시장이 열리고, 경제가 발전하고, 도시가 생겨났다.

11세기 이후 성지 예루살렘이나 이슬람 제국에 흩어져 있던 성유물聖遺物 (예수나 성모, 성인의 유골이나 그 일부, 그리고 관련 유품 등을 말한다. 다만 예수와 성모는 천국으로 승천했기에 유골이 존재하지 않는다)이 십자군 원정을 통해 유럽으로 유입되었다는 점도 순례 여행을 촉발하는 계기가 되었다.

성유물함에 모신 유골이나 유품을 만지거나 입을 맞춤으로써 소원이 이루어진다고 믿었기 때문에 성유물이 보관된 장소로 순례 여행을 떠나

는 일이 대유행했던 것이다. 심지어 성유물을 주로 다루는 전문 상인까지 생겨났을 정도다.

12세기 이후에는 성유물 숭배가 더욱 강해져 성물이 보관된 성당의 건축이 활발해졌다. 유명한 성유물을 가진 성당에는 순례자가 더 많이 모였고 정기적으로 시장이 열림으로써 그 성당의 인지도뿐 아니라 수입도 늘어났다. 사정이 이렇다 보니 성물이 없는 성당은 더 이상 찾아볼 수 없었다.

이처럼 순례의 길을 통해 도시가 발전하고, 도시의 발달로 종교미술도 세련되게 다듬어졌다. 마침내 같은 종교미술이라도 지방 수도원을 대표하는 기존의 로마네스크 양식과는 다른, '고딕 미술'이 새롭게 탄생한 것이다.

그리스도교 공인 이전의 종교미술

313년에 '밀라노 칙령'으로 그리스도교가 공인되기 이전, 종교 탄압을 받던 시절에도 그리스도교 미술이 존재했다. 지하 묘지나 석관 등 장례 미술에서 고대 그리스도교 미술의 흔적을 찾을 수 있다.

구체적인 작품을 살펴보면, 초기 그리스도교 시대의 비밀 지하 묘지인 카타콤catacomb의 벽이나 천장을 장식한 프레스코fresco 그림에는 양치기의 모습이 그려져 있다. 이는 원래 로마 시대의 장례 미술에서 사후 영원한 생명에 대한 염원으로 묘사된 양치기나 목가적인 풍경을 예수가 자신을 착한 목자로 여겼다는 사실에 착안하여 예수를 선한 양치기의 형상으로 드러냄으로써 그리스도교적인 이미지로 차용한 것이다.

▌ '착한 목자'를 묘사한 프레스코화.

▌ 예수 그리스도의 상징인 '물고기'가 새겨진 벽면.

이와 같은 비유적 표현 외에도 카타콤 벽화에는 그리스도교의 독자적인 이미지가 새겨져 있다. 이를테면 예수 그리스도를 상징하는 물고기!

물고기가 예수를 뜻하는 이유는 '하느님의 아들, 구세주 예수 그리스도'의 머리글자를 조합하면 '물고기'(고대 그리스어 'ἰχθύς'를 말하며, 흔히 '익투스'로 알려져 있다)라는 단어가 만들어지고, 이런 연유에서 그리스도교가 공인되기 전에는 물고기의 형상이 그리스도교 신자의 숨겨진 상징으로 쓰였기 때문이다. 이와 같이 그리스도교가 공인되기 전에도 종교미술은 존재하고 있었던 것이다.

<table>
<tr><td>프랑스 왕실의 사심과
새로운 '신의 집'</td><td>고딕 미술</td></tr>
</table>

고딕 양식에 숨겨진 정치적 메시지

프랑크 왕국 카롤링거 왕조의 마지막 왕인 루이 5세Louis V(967~987, 재위 986~987년)가 죽은 뒤 왕권을 장악한 위그 카페Hugues Capet(938?~996, 재위 987~996년)는 프랑스의 서막을 알리는 카페 왕조를 세웠다. 카페 왕조 이후 프랑크 왕국은 프랑스 왕국으로 거듭나며 오늘날의 프랑스로 발전했다.

프랑스 땅을 다스린 프랑크 왕들, 그리고 10세기 이후 프랑스 왕족의 묘지가 있는 곳이 파리 외곽에 위치한 생 드니 대성당(당시에는 수도원 부속 성당)이다. 프랑스의 수호성인인 '생 드니'를 기린 이 성당은 프랑스에서 특별한 지위를 차지하는 교회이자 고딕 양식의 출발점으로 손꼽힌다.

생 드니 대성당과 고딕 건축의 관련성을 이야기할 때 빠질 수 없는 주인공이 당시 생 드니 수도원장이었던 쉬제Suger(1081?~1151)라는 인물이다. 쉬제는 열 살 무렵부터 생 드니 수도원에서 지내며 장차 프랑스의 왕

이 될 루이 6세Louis VI(1081~1137, 재위 1108~1137년)와 수도원 친구로 두터운 친분을 쌓았다. 이후 쉬제는 루이 6세는 물론이고, 그의 아들 루이 7세Louis VII(1120~1180, 재위 1137~1180년)까지 2대에 걸쳐 정치 고문으로 활동하며 막강한 영향력을 행사했다.

더욱이 루이 7세가 1147년에 제2차 십자군 원정에 나섰을 때는 왕을 대신해 나라를 다스렸고, '조국의 아버지'라는 칭호를 왕에게 부여받기도 했다. 당시 고위 성직자는 왕족이나 귀족이 대부분이었는데, 쉬제는 평민 출신으로 입신양명을 이루었던 것이다.

쉬제는 1136년에 생 드니 수도원 성당의 재건에 착수했다. 1144년 6월 11일, 쉬제가 헌당식에서 선보인 성당은 기존의 로마네스크 양식과 사뭇 다른 형태였다. 고딕 양식이 탄생한 순간이다. 훗날 르네상스 시대에 이전의 건축물을 경멸하는 의미를 담아 '야만인(고트족)의 양식'이라고 부른 데서 '고딕'이라는 불명예스러운 명칭이 생겨났지만, 고딕 양식 없이 서양건축을 말할 수 없을 정도로 매우 중요한 양식이기도 하다.

쉬제가 기획한 건축 프로젝트의 배경에는 당시 프랑스 왕실이 안고 있던 복잡한 정치 상황이 똬리를 틀고 있다. 그 무렵 프랑스는 지방 영주의 힘이 강력해서 987년에 프랑스 왕위에 오른 위그 카페가 직접 통치할 수 있는 지역은 일드프랑스Île-de-France(현재 파리를 중심으로 한 일부 지역)뿐이었다. 그리하여 프랑스 왕실과 교회(쉬제)가 힘을 모아 각지의 주교들을 국왕 편으로 만듦으로써 '주교좌主敎座'*가 있는 여러 도시도 프랑스 왕실로 편입

* 대성당에서 주교가 예식 때 앉는 의자. 즉 주교의 의자가 있다는 것은 해당 교회에 주교가 존재한다는 사실을 의미한다. 지역별로 분류한 각 구역마다 주교가 배속되었는데, 주교가 있는 대성당은 교구의 중심 성당이었다.

시키려 했다.

　이러한 왕권 확대를 실현하기 위해 고안된 것이 고딕 양식이었다. 국왕의 추종자들이 지배하는 지역의 건축 특징을 고딕 양식으로 통합하고, 고딕 양식의 성당을 프랑스 왕이 직접 다스리지 않는 지역에도 전파함으로써 국왕의 권위와 권력을 널리 알리고자 한 셈이다. 요컨대 고딕 양식은 왕권 강화라는 정치적인 메시지를 담은 건축 양식이다.

　아울러 도시의 인구 집중도 고딕 양식의 대성당을 세우는 계기가 되었다. 10세기 이후의 농업 개혁과 이에 따른 상인과 기술자의 대거 등장, 그리고 상업의 발달로 12세기가 되자 많은 사람들이 도시로 몰려들었다. 농업이 개량화되면서 농촌에서는 인구 과밀 현상이 나타나고, 그들이 기술자로 생계를 꾸리기 위해 인구가 더 많은 도시로 이주했다. 그 결과 급증한 도시 인구를 수용할 수 있도록 오늘날 우리가 '고딕 양식'이라고 부르는, 거대한 대성당의 증축 공사가 정치적인 배경과 맞물리면서 발전해나갔다.

　다만 도시라고 하더라도 중세 도시를 떠올릴 때는 오늘날의 대도시를 상상해서는 안 된다. 이를테면 높은 창의 스테인드글라스stained glass로 유명한 샤르트르Chartres 대성당이 있는 도시 샤르트르의 인구가 약 6,000명이었고, 프랑스에서 가장 큰 규모를 자랑하는 아미앵Amiens 대성당이 위치한 도시 아미앵의 인구도 1만 명밖에 되지 않는, 오늘날의 소도시였던 것이다.

'빛=신'이라는 절대적인 가치관

고딕 양식으로 완성된 대성당은 대중의 의식을 땅에서 하늘로 끌어올리고 종교심을 고취시키는 효과가 있었다. 겉모습에서 압도적인 높이를 강조할 뿐만 아니라 교회 내부로 들어가서도 기둥이나 첨두아치, 천장에서 교차하는 '늑골rib 궁륭'이 상승감을 드높였다.

또한 천장의 무게를 기존의 벽면이 아닌 기둥과 외부의 버팀벽인 '공중부벽flying buttress'으로 지탱함으로써 벽을 더 얇게 만들 수 있었다. 얄팍해진 벽을 크게 뚫고 구멍을 낸 부분에는 아름답게 색칠한 스테인드글라스를 끼워 넣었다. 이렇게 해서 고딕 미술의 대명사인 색유리그림, 즉 '스테인드글라스'가 발달할 수 있었다. 조각을 포함해 건축과 미술이 하나가 된 것이 고딕 성당의 특징이다.

스테인드글라스는 글을 읽지 못하는 사람들에게 그리스도교의 가르침을 전하면서, 동시에 창문으로 들어오는 빛을 효과적으로 더 아름답게 그려냈다. '빛'은 그리스도교를 믿는 사람들에게 '신'을 상징하며, 고딕 건축에서는 시각적으로 신의 존재를 확인할 수 있었다.

날씨에 따라 시시각각 변하는 스테인드글라스의 광채는 당시 교회에 모인 사람들에게 신의 신비로 다가왔던 것이다.

현대인이 고딕 대성당의 미적 개념을 이해하려면 신 중심의 세계에 살았던 중세 시대의 사람들이 '신은 곧 빛'이라는 명제를 진실로 받아들였다는 점을 인지하는 것이 중요하다. 산 피에트로 대성당처럼 예외도 있지만, 기본적으로 교회 정면은 서쪽을 향하고 제단이 있는 안쪽 내진內陣은 동쪽으로 배치되었는데 동쪽은 성지인 예루살렘이 있는 방향이면서 태양(신=빛)이

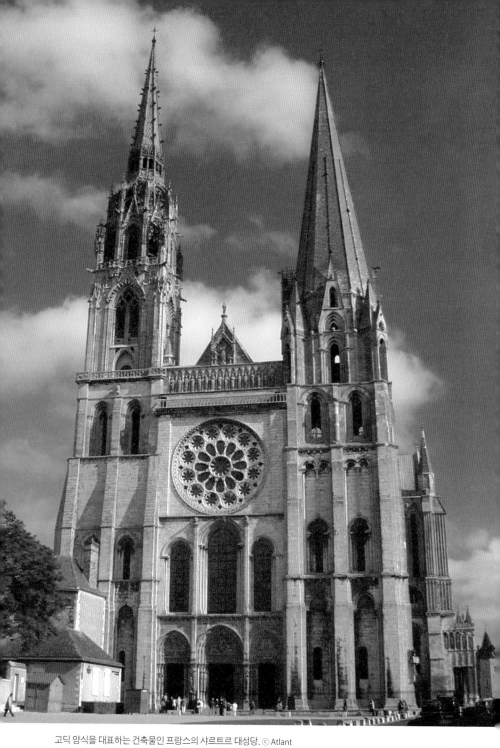

고딕 양식을 대표하는 건축물인 프랑스의 샤르트르 대성당. ⓒ Atlant

떠오르는 방향이기 때문이다.

샤르트르 대성당이나 왕실 예배당인 생트 샤펠Sainte-Chapelle과 같이 오래된 건축물일수록 색채가 짙고 사파이어나 루비 같은 보석을 방불케 한다는 점도 스테인드글라스의 특징이다. 이는 당시 사람들이 교회 내부에서 빛나는 보석의 빛을 신의 빛에 가까운 고귀한 존재로 믿었기 때문이다. 그리스도교 신도는 보석이나 금을 천국(천상의 예루살렘)의 건축 자재로 생각했다.

또한 옛날에는 화려한 색채가 부의 상징이었기 때문에 중세 고딕 미술의 조각은 인형처럼 선명하게 색이 드리워져 있었다. 지금은 색이 바래서 확인하지 못할 따름이다. 대성당 입구를 장식하는 조각상이 또렷이 채색되어 있는 장면을 상상해보면 오늘날 우리가 눈으로 접하는 이미지와 꽤 다르지 않았을까 싶다. 서양미술에서 조각상에 색을 입히지 않은 것은 르네상스 이후의 일이다.

대성당 건설은 시들해지고 '국제 고딕 양식'이 꽃피다

새롭게 탄생한 '신의 집'에 사람들은 열광했다. 신비로운 대성당을 향한 동경이 낡은 예배당을 부수고 웅장한 교회를 재건하는 '고딕 대성당 건설 경쟁'에 박차를 가했다. 대성당이 유행한 배경에는 현대 도시에서도 흔히 볼 수 있는, 건축물의 높이를 겨루는 경쟁 심리도 작용했다.

하지만 높이 경쟁도 13세기 중반에 이르러서는 기술적 한계로 종말을 고하고, 수직성 대신 장식성을 강조한 고딕 건축이 발달하게 된다. 생트 샤펠은 장식성을 대표하는 13세기의 고딕 건축물로, 규모는 작지만

세계에서 가장 아름다운 성당으로 손꼽힌다. 십자가에 못 박힐 때 예수의 머리에 씌워진 가시관을 성유물로 모시기 위해, 성왕聖王 루이 9세Louis IX(1214~1270, 재위 1226~1270년)가 파리 시테Cite 섬에 있던 왕궁 내 예배당을 허물고 새로 지은 성당으로 알려져 있다. 생트 샤펠은 바닥에서 천장까지 스테인드글라스로 벽면을 장식함으로써 마치 교회당 자체가 거대한 성물인 듯한 착각을 불러일으킬 정도로 고딕 양식의 절정기를 여실히 대변해주는 화려한 장식성이 돋보인다.

덧붙이자면 예수의 가시관은 1204년에 제4차 십자군이 비잔틴 제국의 수도인 콘스탄티노플 왕실 성당에서 약탈한 것으로, 이후 루이 9세가 이 가시관을 소유한 라틴 제국의 황제로부터 구입한 것이다. 거래액은 당시 프랑스 국가 예산의 절반을 웃도는 거액이었다고 전해진다.

이 성유물을 보관하기 위해 건립한 생트 샤펠 자체도 호화로운 성당이지만, 실제 건축비는 가시관에 지불한 금액의 3분의 1 이하에 불과했다고 한다. 이와 같은 사실에서도 중세 시대의 사람들이 얼마나 성물을 경배했는지 짐작할 수 있다.

14세기에 접어들면서 대성당 건설은 백년전쟁*과 페스트의 유행으로 시들해진다.

한편 프랑스 왕실과 제후들의 예술 후원은 계속되었다. 그 결과 대성당 대신 왕이나 귀족이 사는 성관城館 건축이 성행한다. 본래 종교 건축에 도입된 고딕 양식이 세속적인 건축물에도 활용된 셈이다. 게다가 성관 건축이 활발해짐으로써 회화나 조각, 태피스트리tapestry(여러 가지 색실로 그림을 짜서

* 1337년부터 1453년까지 약 100년에 걸쳐 이어진 잉글랜드 왕국과 프랑스의 전쟁.

벽면의 대부분이 스테인드글라스로 장식된 생트 샤펠의 내부. ⓒ Didier B

넣은 직물) 등의 장식미술도 덩달아 발달했다.

회화 분야에서는 14세기 말부터 15세기 초에 걸쳐 유럽 북부 지역의 전통과 이탈리아의 전통이 융합된 '국제 고딕 양식'이 퍼져나간다. 국제라는 명칭이 붙은 이유는 다양한 국가가 서로 교류하는 가운데 탄생한 양식이기 때문이다. 12세기 이후 대성당 건축 프로젝트를 위해서 건축가뿐 아니라 조각가나 석공, 스테인드글라스 기술자, 청동 주조 기술자, 금은 세공사 등이 각지에서 모여 유럽 전역을 이동하면서 활동했다. 이와 같은 유럽인 교류의 영향이 제단화와 같은 판화나 채색 사본에도 나타나게 되었다. 국제 고딕 양식은 프랑스, 이탈리아, 독일, 플랑드르Flandre 등 유럽으로 넓게 퍼져 서로 영향을 주고받았다.

국제 고딕 양식은 사실주의를 바탕으로 한 세밀한 묘사가 특징인데 장식적이고, 환상적이면서도 섬세하고 우아한 궁정 스타일을 보여주고 있다. 또한 국제 고딕 양식의 작품을 통해 천상의 낙원이 아닌 인간이 살아가는 지상의 세계, 즉 자연 세계가 주목을 끌고, 신의 세계에서 현실의 세계로 사람들의 시선과 의식이 이동하고 있음을 알 수 있다. 곧이어 등장할, 한층 더 인간적인 르네상스 예술의 태동이 느껴지기도 한다.

국제 고딕 양식의 대표적인 채색 필사본으로, 랭부르Limbourg 형제(14세기 말부터 15세기 초에 프랑스에서 활약한 플랑드르 태생의 화가 삼형제)가 프랑스의 왕족인 베리 공작 장Jean de Berry(1340~1416)의 의뢰를 받고 제작한 『베리 공의 매우 호화로운 시도서』를 꼽을 수 있다. 이는 세계에서 가장 아름다운 책으로 알려져 있으며, 미술사를 공부하는 학생들이 반드시 배우는 작품으로도 유명하다.

'시도서時禱書'는 중세 시대에 성직자가 아닌 일반 신도들의 개인용 성무

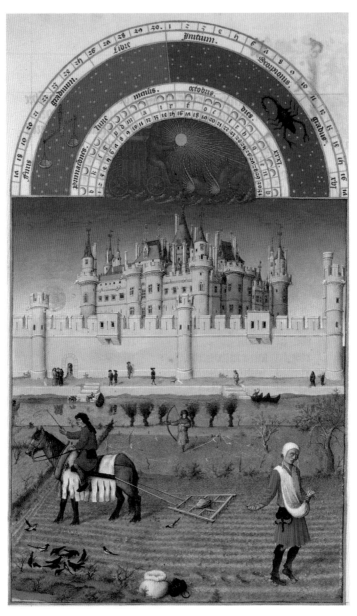

베리 공작의 개인용 기도서인 『베리 공의 매우 호화로운 시도서』 중 옛 루브르 성이 돋보이는 10월의 달력 그림. 랭부르 형제, 「베리 공의 매우 호화로운 시도서」 중 '10월', 1412~1416년경, 콩데 미술관, 프랑스 샹티이.

일과 기도서로 기도문, 찬송가, 달력, 그리고 채색 삽화로 구성되어 있다. 덧붙이자면 '성무 일과聖務 日課'란 하루의 시간대별로 올리는 기도를 지칭한다. 시도서의 영어 명칭인 'book of hours'가 시도서의 의미와 쓰임을 이해하는 데 더 도움이 될지도 모르겠다.

『베리 공의 매우 호화로운 시도서』의 삽화 중에서도 귀족들의 우아한 궁정 생활과 농민들의 현실적인 생활상이 두루 묘사된 '12개월의 달력 그림'이 으뜸으로 손꼽힌다. 특히 10월의 달력 그림에는 농부가 겨울 작물의 씨를 뿌리는 모습과 센 강의 풍경, 그 뒤로는 당시의 루브르 성이 세밀하게 묘사되어 있다.

샤를 5세Charles Ⅴ(1338~1380, 재위 1364~1380년)의 명을 받고 새롭게 단장한 루브르 성은 16세기 이후 루브르 왕궁으로 증축됨으로써 오늘날에는 남아 있지 않지만, 이 달력 그림을 통해 옛 루브르 성의 웅장한 모습을 조금이나마 짐작할 수 있다. 프랑스 왕실의 상징적인 건축물인 생트 샤펠도 아름다운 장미창과 함께 6월의 페이지를 수놓고 있다.

이들 작품을 주문한 시기는 백년전쟁이 최고조에 이른 때였다. 전쟁 중인데도 엄청난 고가의 채색 필사본을 주문했다는 점에서, 왕과 귀족들은 전쟁에도 아랑곳하지 않고 매우 사치스러운 생활을 이어나갔다는 사실을 알 수 있다.

이와 같이 고딕 미술을 발전시킨 나라는 프랑스이지만, 이후 프랑스 미술의 발전은 백년전쟁의 영향으로 16세기까지 기다려야만 한다. 15세기에는 도시 경제가 발전한 부르고뉴 공국과 이탈리아에서 예술의 꽃이 활짝 피었기 때문이다. 드디어 르네상스가 막을 올리기 시작한 것이다.

제2부

회화에 나타난
유럽 도시의 경제 발전

르네상스와 회화의 시대

| 서양 회화의 고전이 된 세 명의 거장 | 르네상스 |

고대 그리스와 로마의 미는 왜 다시 소환되었을까?

프랑크 왕국의 카롤링거 왕조 시대에 교역이 단절되면서 후퇴했던 유럽 경제는 11~12세기에 지중해 무역이 활발해짐으로써 다시 활기를 띠게 된다. 또 상업이 번영하면서 함께 성장한 도시의 시민문화는 새로운 예술을 꽃피게 한다. 바로 이것이 14세기에 이탈리아를 중심으로 일어나서 유럽의 여러 나라로 퍼지며 16세기까지 이어진 '르네상스Renaissance'다.

'부활', '재탄생'을 뜻하는 르네상스는 그리스도교를 국교로 삼으면서부터 유럽에서 부정당했던 '고대 그리스·로마'의 학문과 예술을 부흥한다는 의미다.

13세기 이후 도시 경제가 발전한 이탈리아에서는 문화도 발달했는데, 특히 14세기에 접어들면서 이탈리아의 지식인들이 라틴어 및 그 원천이 되는 그리스의 학문과 문학에 큰 관심을 갖게 되었다. 당시 이탈리아 인

문학자들의 활발한 연구를 통해 고대 문명이나 학문, 그리스 문화의 영향을 크게 받은 라틴어 문학이 널리 소개된 것이다. 또한 라틴 문학(고전문학=클래식)의 교양을 갖추는 일이 중요하게 여겨지면서, 고대 로마의 시인인 베르길리우스Vergilius(기원전 70~기원전 19년)의 「아이네이스Aeneis」나 오비디우스Ovidius(기원전 43~서기 17년)의 「변신 이야기」 등 신화 문학이 당시 엘리트층의 필수 교양으로 자리매김했다.

그 결과 르네상스 이후의 미술에서는 그리스도교뿐 아니라 신화가 작품의 주제로 등장하고, 라틴어 문학의 지식을 구사한 분야 중에서도 가장 심오하면서 격조 높은 알레고리Allegory 그림, 즉 '우의화寓意畵*'가 탄생했다. 새로 발굴된 고대 미술도 미의 본보기로 수집되어 문예부흥을 북돋웠다.

상업의 발달과 함께 등장한 상인 계급도 문화 혁신 운동에 크게 이바지했다. 상인이나 중세 유럽에서 상인들이 결성한 동업자 조합인 길드guild가 예술의 후원자가 된 것이다. 당시 이탈리아에는 피렌체Firenze나 베네치아Venezia 같은 공화국뿐 아니라 군주가 다스리던 공국公國도 있었는데, 경제 발전은 당연히 그 지역의 영주들에게 부를 안겨다주었고, 영주가 머무르는 궁정은 문화인이나 화가, 조각가들을 후원하는 장소로 부각되었다.

르네상스 시대의 특징으로는 '인간'의 지위 향상과 인간 존중을 꼽을 수 있다. 작은 도시국가가 복작대던 이탈리아에서는 자국의 자유와 독립을 향한 강렬한 열망과, 불안정한 정치 상황에서 비롯된 시민들의 위기의식이 '개인'이라는 자의식을 눈뜨게 했다. 중세 이후 신과 종교가 모든 것의

* 추상적인 개념을 구체적인 형상을 통해 암시하는 그림. 상징적이면서도 비유적인 요소가 그림 곳곳에 숨어 있으므로 신화나 성경에 대한 충분한 배경지식을 바탕으로 작품을 읽어내야 한다.

신의 아들임을 알려주는 중세 시대의 '십자가에 못 박힌 예수' 그림. 「산 다미아노 십자가」, 1100년경, 산타 키아라 성당, 이탈리아 아시시.

인간적인 고통을 드러낸 14세기의 '십자가에 못 박힌 예수' 그림. 치마부에, 「십자가에 못 박힌 예수」, 1272~1280년경, 산타 크로체 성당, 이탈리아 피렌체.

중심이 된 세계에서 다시 고대 그리스·로마와 같이 인간이라는 존재를 오롯이 생각하는 세계로 탈바꿈한 것이다.

이렇게 해서 절대신에 맞서 인간의 독립이 시작되고 인간 중심의 시선이 겉으로 드러나게 되었다.

이를테면 '십자가에 못 박힌 예수'를 묘사한 중세 시대의 그림을 보면 십자가에 매달려 있지만 눈을 반짝이며 생명력 넘치는 추상적인 모습이 대부분임을 알 수 있다. 이는 십자가 형벌을 예찬하는 것이 아니라 '죽음에서 부활함으로써 승리한' 예수의 자태를 형상화한 것이다. 즉 인간이 아닌 신의 아들에 합당한 예수상像이다.

하지만 14세기를 맞이하면서 인간의 슬픔과 고통을 고스란히 드러내는 예수의 십자가형刑 그림이 등장한다. 성모 마리아와 아기 예수를 그린 성모자聖母子 제단화에서도 성모와 예수뿐 아니라 인간이 아닌 천사까지도 전통적으로 무표정한 모습이 아닌, 부드러운 인간적인 모습으로 변모한 장면을 쉽게 찾을 수 있다.

르네상스 미술의 선구자로 일컬어지는 조토 디 본도네Giotto di Bondone(1266?~1337)가 미술사에 등장함으로써 서양 회화는 획기적인 전환기를 맞이했다. 조토가 그린 스크로베니Scrovegni 예배당의 프레스코 벽화들은 회화 역사에서 새로운 장을 열어준 작품으로 유명하다. 당시로서는 매우 이례적인, 마치 조각상처럼 입체감이 느껴지는 인물상이나 역동적인 몸짓과 극적인 감정 묘사는 전통적인 종교화와는 전혀 다른, 실체가 있는 '인간성'을 표현했다. 요컨대 예배당을 장식한 조토의 작품은 당시 사람들에게 매우 '현대적인' 그림으로 참신하게 다가왔던 것이다.

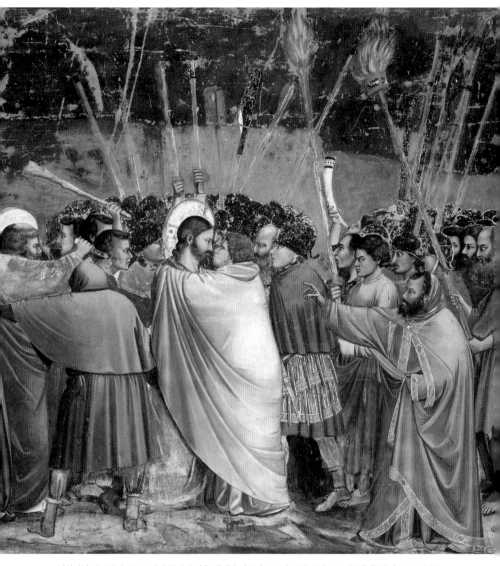

이탈리아 파도바의 스크로베니 집안이 지은 예배당 내부에 조토가 그린 프레스코 벽화들 중 하나. 조토 디 본 도네, 「유다의 입맞춤」, 1303~1305년, 스크로베니 예배당, 이탈리아 파도바.

레오나르도 다 빈치의 자기소개서

1348년, 페스트의 대유행으로 이탈리아에서 꽃피기 시작한 미술사의 새로운 흐름은 잠시 멈춤 버튼을 눌러야 했다.

하지만 다시 15세기, 이탈리아인들이 애정을 가득 담아서 콰트로첸토 Quattrocento(콰트로첸토는 이탈리아어로 '400'을 뜻하며, 15세기의 르네상스를 '콰트로첸토 르네상스'라고 한다)라고 부르는 시대에 피렌체를 중심으로 건축, 조각, 회화에서 이전과 전혀 다른 예술적인 움직임이 태동했다. 이때 화가나 조각가 등 미술가의 사회적 지위가 높아진 것이다. 즉 손을 쓰는 노동자, 기능인의 신분에서 귀족적인 문화인, 지적인 예술가로 조금씩 인정받기 시작했다.

다만 그림이나 조각처럼 단지 한 분야에만 능력을 발휘하는 미술가는 여전히 하급 기술자로 푸대접을 받았고, 마치 신처럼 다방면으로 재능을 갖추고 활약해야 비로소 지성을 갖춘 예술가로 대접받을 수 있었다.

예를 들어 레오나르도 다 빈치Leonardo da Vinci(1452~1519)는 스스로 작성한 자기소개서에서 먼저 무기나 전쟁에 필요한 기계를 만드는 군사 기술자로 자신을 부각하고, 자기소개서 말미에 조각과 회화의 기량을 갖추고 있다는 자신의 강점을 밝혔다. 그 레오나르도를 존경한 라파엘로 산치오Raffaello Sanzio(1483~1520)도 서양 회화의 절대적인 본보기가 되었지만, 레오나르도와 마찬가지로 화가뿐 아니라 건축가로 활약하는 등 다재다능한 재능의 소유자였다. 레오나르도, 라파엘로와 함께 르네상스 미술의 3대 거장으로 통하는 미켈란젤로 부오나로티Michelangelo Buonarroti(1475~1564)도 조각가, 화가, 건축가, 그리고 요즘으로 말하자면 공간 디자이너까지 다방면에서 활약한 '르네상스인Renaissance man'이었다.

이와 같이 예술가는 모든 분야에 능통한 천재라는 인식과 함께 창작자의 정신이나 지성이 반영된 작품만 '상품'이 아닌 '예술품'으로 승화될 수 있었다. 16세기 이후 이탈리아에서 예술 수업이 필수 과목으로 채택되고 나서, 예술품의 개념은 이탈리아 이외의 여러 유럽 국가로 퍼져나갔다.

특히 천재 예술가에 열광하던 시기는 레오나르도, 미켈란젤로, 라파엘로 등 세 명의 거장이 동시대에 활동하며 걸작을 쏟아내고, 혁신적인 회화 기법이 총동원되면서 르네상스 발전의 정점을 이룬 '전성기 르네상스'(1495~1527년경)였다. 미켈란젤로는 당대 최고의 인문주의자(지식인)들이 모이던 메디치 가*를 통해 성장했다. 그는 당시 최고 지성인들의 모임인 '플라톤 아카데미'에서 지적인 대화와 토론을 펼치면서 최고의 영재 교육을 받고 사춘기를 보냈다.

미술가의 사회적 지위가 기능인에서 예술가로 향상되었음을 상징하는 미켈란젤로의 작품이 교황 율리우스 2세Julius II(1443~1513, 재위 1503~1513년)의 지시를 받고 그린 시스티나Sistina 성당의 천장화다. 창세기를 주제로 인류의 탄생과 죽음을 표현한 대작이 그 유명한 시스티나 성당의 천장화이지만, 당초 교황의 주문은 예수를 따르던 12사도의 그림이었다. 하지만 미켈란젤로는 자신의 판단으로 오늘날 우리가 감상하고 있는 최고의 걸작을 탄생시켰다.

이런 사실 자체가 기존 기술자의 사회적 지위에서는 절대 허용될 수 없

* 르네상스 시기에 이탈리아 피렌체에서 상업과 금융업으로 엄청난 부를 쌓은 후 피렌체의 정치까지 장악한 가문. 탄탄한 재력으로 레오나르도, 미켈란젤로를 비롯해 수많은 예술가를 후원하며 르네상스 문화를 발전시키는 데 크게 공헌했다. 메디치 가를 중심으로 철학과 고전을 연구하던 인문주의자들이 결성한 사적인 모임을 '플라톤 아카데미'라고 한다.

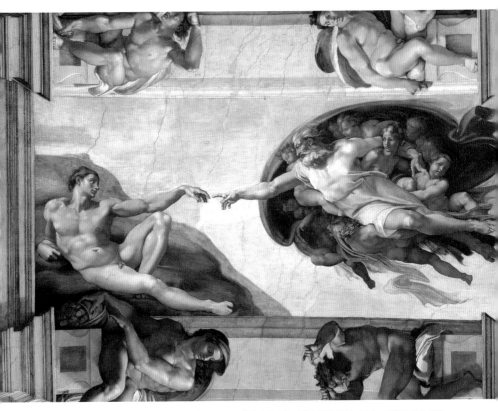

시스티나 성당의 천장 프레스코화 중 한 부분으로, 신과 아담의 손가락이 맞닿으려는 찰나를 강렬하게 묘사하고 있다. 미켈란젤로 부오나로티, 「아담의 창조」, 1511년경, 시스티나 성당, 이탈리아 로마 바티칸.

는 일이었다. 시스티나 성당 천장화의 하이라이트라고도 할 수 있는 「아담의 창조」를 살펴보면, 미켈란젤로는 신이 아담에게 숨을 불어넣었더니 인간이 탄생했다는 성경 구절을 신과 아담의 손가락이 서로 맞닿는 구도로 묘사하고 있다. 즉 천장화가 완성되었을 때 '신과 같은 미켈란젤로'로 추앙받았다는 사실에서도 알 수 있듯이, 그림을 그린 이의 독자적인 해석이나 견해가 인정되었고, 이는 더 이상 기능공이 아닌 예술가로서 사회적 지위를 얻었다는 증거이기도 하다.

아버지가 궁정화가였던 라파엘로는 3대 거장 중 가장 사교적이고 온화한 성품의 소유자로, 궁정인으로도 최고의 인기를 누렸다. 1508년, 교황 율리우스 2세의 부름을 받고 로마에서 활동하기 시작한 라파엘로는 2대에 걸쳐 교황을 모시고 대형 공방을 운영하며 전성기 르네상스를 빛낸 세 명의 위인 중에서 가장 빨리 세상을 떠났는데도 가장 많은 작품을 남겼다.

레오나르도보다 서른한 살 연하이자 미켈란젤로보다 여덟 살 어린 라파엘로는 구도나 명암법 등 두 명의 선배가 탄생시킨 양식이나 기법을 온전히 자신의 것으로 흡수해서 완성시켰다. 그리고 라파엘로의 양식은 이후 서양 회화가 나아갈 방향을 제시했다. 라파엘로의 작품은 서양 회화의 고전 양식으로 우뚝 서게 되었다.

반면에 우아하고 아름다운 화풍으로 오늘날 많은 이들에게 사랑받고 있는 산드로 보티첼리Sandro Botticelli(1445?~1510)나 보티첼리의 스승이자 당시 혁신적인 스타일의 미녀로 성모를 그린 프라 필리포 리피Fra Filippo Lippi(1406?~1469), 그리고 미켈란젤로의 어린 시절 스승으로 유명한 도메니코 기를란다요Domenico Ghirlandajo(1449~1494) 등 콰트로첸토 르네상스 시대의

피렌체파 거장들은 예술가가 아닌 기교를 부리는 장인으로 금세 잊히는 존재가 된다.

그들의 작품은 고전지상주의에 반기를 든 화가들이 등장한 19세기 중반에 이르러서야 재평가를 받으며 다시 주목을 끌었다.

종교개혁과 매너리즘, 그리고 르네상스의 폐막

1517년 독일에서 마르틴 루터Martin Luther(1483~1546)가 타락한 교회를 비판하는 종교개혁을 단행했다. 종교개혁의 거센 바람은 잉글랜드 왕 헨리 8세Henry VIII(1491~1547, 재위 1509~1547년)가 로마 가톨릭교회에서 분리된 영국 국교회를 탄생시키는 데 일조하는 등 유럽 전역을 휩쓸었다.

종교개혁 운동으로 서유럽에서 로마 가톨릭교회의 지위가 위태로워지고, 이런 혼란은 17세기까지 이어진 유럽 제국의 전란戰亂으로 확대되었다.

더욱이 1527년에는 로마 교회를 송두리째 뒤흔든 '로마 대약탈Sacco di Roma' 사건이 발생했다. 당시 교황령이었던 로마에 신성 로마 제국의 황제이자 스페인 왕인 카를 5세Karl V(1500~1558, 재위 1519~1556년)의 군대가 침입해 약 9개월에 걸쳐 약탈과 파괴를 일삼았다. 수많은 로마 시민이 처참하게 희생되면서 피해자들 중에는 문화인이나 예술가도 포함되어 있었는데, 대약탈의 영향으로 전성기 르네상스 시대는 막을 내려야만 했다.

미켈란젤로, 라파엘로 등 거장들의 작품이 최고조에 이른 전성기 르네상스 시대가 지나고, 16세기 중반부터 이탈리아에서는 화가나 조각가가 자기만의 특정한 방식을 추구한 '매너리즘mannerism 미술'이 발전했다.

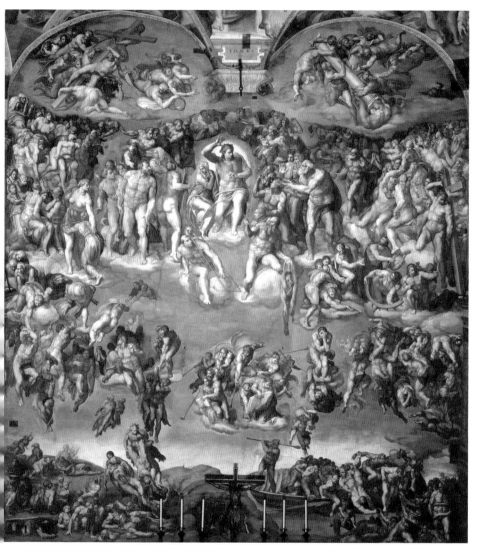

미켈란젤로가 천장화를 완성하고 나서 20여 년이 지난 후에 제작한 시스티나 성당의 제단화. 미켈란젤로 부오나로티, 「최후의 심판」, 1535~1541년, 시스티나 성당, 이탈리아 로마 바티칸.

당시의 혼란스러운 사회상을 반영한 듯한 불안감과 기이함이 느껴지는 매너리즘 미술. 조르조 바사리, 「겟세마네 동산」, 1570년경, 도쿄 국립서양미술관, 일본 도쿄.

미켈란젤로가 그린 시스티나 성당 제단화의 경우, 같은 미켈란젤로의 작품이라 하더라도 앞서 소개한 천장화와 20여 년 후에 제작한 제단화는 사뭇 다른 느낌이다. 즉 천장화가 전성기 르네상스의 고전주의 양식을 표현했다면, 제단화는 매너리즘 미술 고유의 '혼돈'이라고 할 수 있는, 당시 사회적인 상황에서 비롯된 불안감을 드러내며, 보는 이로 하여금 두려움을 느끼게 하는 화풍으로 변모했다고 할 수 있다.

매너리즘 미술은 특히 회화에서 화가의 개성이나 독자적인 스타일이 강조되었다. 원래 매너리즘 미술은 3대 거장의 아름다운 양식을 모방하기 위해 생겨난 예술 운동이었지만, 이 과정에서 화가들은 자신만의 독특한 스타일을 만들어냈던 것이다. 매너리즘 미술을 대표하는 화가인 로소 피오렌티노Rosso Fiorentino(1494~1540), 파르미자니노Parmigianino(1503~1540), 그리고 메디치 가문의 일원으로 토스카나 대공국을 다스린 코시모 1세Cosimo I(1519~1574, 재위 1569~1574년)의 궁정화가였던 아그놀로 브론치노Agnolo

Bronzino(1503~1572)와 조르조 바사리Giorgio Vasari(1511~1574) 등은 저마다 정형화된 형식을 구축해나갔다.

전성기 르네상스 시대 이후 16세기에 등장한 매너리즘 미술은 이탈리아인이 다른 나라를 방문하거나 다른 나라 사람이 이탈리아를 방문함으로써 유럽 각지로 퍼져나갔다.

하지만 매너리즘 미술의 본고장인 이탈리아에서는 '트리엔트Trient 공의회'(1545년부터 1563년까지 진행된 가톨릭교회의 종교 회의)에서 재정립된 종교미술 개혁을 통해 엄숙하면서도 이해하기 쉬운 종교미술이 인정을 받게 되었다. 반면에 매우 장식적이면서도 작위적인 경향이 강한 매너리즘 미술은 힘을 잃었다. 그 결과 찬란했던 이탈리아의 르네상스 예술도 최후를 맞아야만 했던 것이다.

도시 경제의 발전이 선사한 예술의 혁신 · 북유럽 르네상스

플랑드르 회화, 「모나리자」에도 스며들다

15세기 이탈리아에서 르네상스가 꽃피던 시절, 옛 네덜란드(오늘날의 네덜란드, 벨기에, 룩셈부르크를 아우르는 지역), 독일 등 알프스 산맥 북쪽 지역에서도 새로운 예술이 등장했다. 이탈리아 르네상스와 같은 시기에 나타났기 때문에 미술사에서는 '북유럽 르네상스Northern Renaissance'라고 구별해서 부른다. 여기에서 '북유럽'이란 알프스 산맥을 기준으로 북쪽 지역 전체를 말한다.

북유럽 르네상스가 꽃피기 시작했을 무렵 옛 네덜란드 지역은 프랑스 발루아Valois 가문의 부르고뉴Bourgogne 공작이 다스리는 부르고뉴 공국에 속해 있었다. 15세기 북유럽 르네상스 미술은 주로 부르고뉴 공국 지배하의 네덜란드에서 탄생한 회화 예술인 '네덜란드(또는 플랑드르) 회화'를 지칭한다. 다만 북유럽 르네상스에서도 문예부흥을 의미하는 르네상스라는

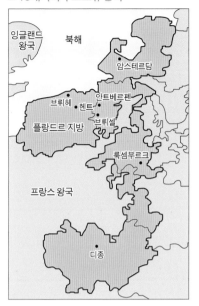

■ 15세기의 부르고뉴 공국

잉글랜드 왕국
북해
암스테르담
브뤼헤 · 헨트 · 안트베르펜
브뤼셀
플랑드르 지방
룩셈부르크
프랑스 왕국
디종

명칭을 쓰고 있지만, 어디까지나 성경 중심의 세계관에 주안점을 둔, 중세 고딕의 신 중심적인 정신 세계를 계승하고 있다는 점은 이 탈리아 르네상스와 구분된다.

15~16세기의 옛 네덜란드 지역은 경제적·정치적·문화적으로 미술사뿐 아니라 유럽사에서 매우 중요한 위치를 차지한다. 특히 벨기에 서부를 중심으로 네덜란드 남부와 프랑스 북부에 걸쳐 있는

플랑드르 지방은 북해 무역의 거점이었으며, 항구도시인 브뤼헤Brugge를 중심으로 경제가 발전했다. 또한 모직물 산업을 중심으로 상공업도 발달해서 당시 플랑드르 지방에 속한 브뤼셀Brussel, 헨트Gent 등과 같은 도시도 번창했다. 도시 경제가 발달함으로써 교회나 종교 관계자뿐 아니라 부유한 은행가나 상인 등 시민계층도 예술품 주문자가 되었다.

더욱이 부르고뉴 3대 공작이었던 선량공 필리프Philippe le Bon(1396~1467, 재위 1419~1467년)는 부르고뉴 공국의 수도를 디종Dijon에서 브뤼셀로 옮겼다. 궁정이 플랑드르 지방으로 옮겨가자 플랑드르의 미술과 문화는 한층 발전해나갔다. 이렇게 해서 플랑드르 지방을 중심으로 초기 네덜란드 회화의 빛나는 발자취가 미술사에 아로새겨진 것이다.

초기 플랑드르 회화의 특징은 당시 시민계층의 가정에 성모와 대천사 가브리엘 그림을 장식하는 식으로 '현실'을 중시한 시민의 인식이 반영되었다는 점이다.

또한 현실성은 사실성이 높은 실내 묘사로 이어져 상징주의를 발전시켰다. 요컨대 세속적인 일반 가정을 성스러운 공간으로 꾸미기 위해 흰 백합은 순결, 수건은 청결과 순결, 촛불의 불꽃은 신, 개는 충정 등의 상징이 회화 예술에 도입되었다. 이런 사실성이 높은 정물 묘사가 17세기 네덜란드 정물화 발전의 토대를 마련했다.

얀 반 에이크Jan van Eyck(1395?~1441)는 초기 플랑드르 미술을 대표하는 인물로, 유화 기법을 완성시킨 일인자이자 작품에 서명을 남긴 최초의 화가로 널리 알려져 있다.

그의 대표작인 「헨트 제단화」나 「재상 니콜라 롤랭의 성모」를 자세히 살펴보면 실물처럼 보이는 왕관이나 보석, 의상의 옷감, 바닥의 타일 등 사물의 질감까지 매우 섬세하게 그려냈음을 알 수 있다.

「헨트 제단화」에서는 15세기의 회화로는 매우 드물게 아담과 하와를 인간다운 육체로 드러낸다. 게다가 살아 있는 나무나 꽃처럼 사실적으로 표현한 자연 묘사를 보면 똑같은 성경의 세계를 그리더라도 세계관이 관념적이면서도 종교적인 관점에서 현세 및 자연계로 이동했다는 점도 관찰할 수 있다.

동시대의 이탈리아와 마찬가지로 플랑드르에서도 초상화가 크게 발달했다. 여러 도시가 경제적으로 번영했기 때문에 왕족과 귀족은 물론이고 부유한 시민들을 위해 '개인'이라는 새로운 시대정신을 반영한 예술(초상화)이 탄생한 것이다. 도시 경제의 발전과 더불어 생활수준의 향상은 개인

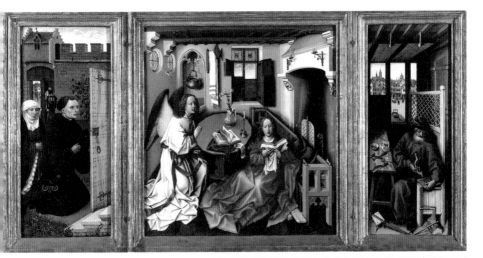

부유한 시민의 가정에 성모 그림을 장식한 초기 플랑드르 회화. 로베르 캉팽, 「메로데 제단화」, 1425~1428년경, 메트로폴리탄 미술관, 미국 뉴욕.

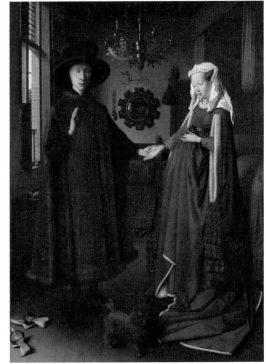

촛불의 불꽃, 개 등의 숨겨진 상징을 읽어낼 수 있는 플랑드르 회화. 얀 반 에이크, 「아르놀피니 부부의 초상」, 1434년, 런던 내셔널 갤러리, 영국 런던.

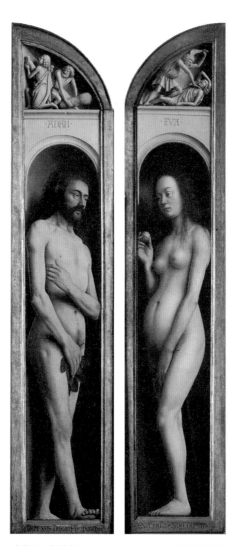

휘베르트 반 에이크 Hubert van Eyck(1370?~1426)가 착수하
고 동생인 안 반 에이크가 완성한 「헨트 제단화」에 그려진 아
담과 하와.

이라는 의식, 즉 자의식의 자각을 이끌었다.

도시 경제가 비약적으로 발전한 플랑드르 지역의 화가들은 궁정에서 의뢰한 작품뿐 아니라 도시 경제를 좌지우지하며 도시 귀족이라고 일컬어진 대부호 일가의 예술품 주문도 도맡았다.

얀 반 에이크가 브뤼헤를 중심으로 활동한 궁정화가였다면, 부르고뉴 공국의 수도인 브뤼셀에서 주로 활약한 대표 화가는 로히어르 판 데르 베이던Rogier van der Weyden(1399?~1464)이다. 로히어르는 플랑드르의 남부 도시인 투르네Tournai 출신의 화가이자 얀 반 에이크와 함께 초기 플랑드르 회화의 선구자로 알려진 로베르 캉팽Robert Campin(1378?~1444)의 제자였다. 로베르 캉팽, 얀 반 에이크, 로히어르 판 데르 베이던은 15세기 북유럽 르네상스 미술을 이끈 3대 거장이다.

북유럽 르네상스를 대표하는 화가들이 사물의 질감, 미묘한 빛, 공기의 변화를 화폭에 세밀하면서도 정확하게 표현하는 데 공헌한 플랑드르의 유화 기법은 이탈리아를 포함한 유럽의 다른 지역으로 전파되었고 15세기 이후의 회화 예술을 전혀 새로운 방향으로 이끌었다.

15세기 플랑드르 회화는 이탈리아 미술에 특히 커다란 영향을 끼쳤는데, 유화 기법은 물론이고 사실감이 넘치는 풍경이나 정물 묘사, 초상화에서 답답해 보이는 측면상이 아닌 고개를 살짝 돌려 자연스러운 느낌을 주는 4분의 3 자세의 정면상 등 혁신적인 플랑드르 회화의 기법은 이탈리아 르네상스 회화에 완벽하게 스며들었다. 너무나 유명한 레오나르도 다 빈치의 「모나리자」는 플랑드르 회화의 영향이 이탈리아 회화에 정착한 본보기로 손꼽힌다.

새롭게 등장한 시민계층에 전하는 메시지

프랑스 왕국을 능가할 정도로 정치·경제·문화 면에서 눈부신 발전을 거듭한 부르고뉴 공국은 부르고뉴 4대 공작인 담대공 샤를Charles le Téméraire (1433~1477, 재위 1467~1477년)이 1477년 낭시Nancy 전투에서 전사함으로써 그 역사의 막을 내린다.

부르고뉴 공국의 영토 중 부르고뉴 지역은 프랑스 왕국에 병합되고, 네덜란드 지역은 담대공 샤를의 딸인 마리 드 부르고뉴Marie de Bourgogne(1457~1482, 재위 1477~1482년)에게 계승되었다. 그리고 마리가 합스부르크Habsburg 대공이자 훗날 신성 로마 제국의 황제로 즉위한 막시밀리안 1세Maximilian I(1459~1519, 재위 1493~1519년)와 결혼한 이후 옛 네덜란드 지역은 합스부르크 왕가가 다스리게 되었다.

급변하는 정치 상황과 함께 플랑드르 지방에서 무역의 중심지로 번영을 누리던 브뤼헤는 즈빈Zwin 만에 모래가 쌓이면서 상선이 드나들 수 없게 되자 도시 발전도 멈출 수밖에 없었다. 오늘날 브뤼헤가 중세 시대에서 시간이 멈춘, '천장 없는 박물관'이라고 불리며 세계적인 관광지로 각광받는 것은 1500년경에 화려했던 유럽의 경제 무대에서 쓸쓸히 퇴장한 후 과거의 모습을 지금도 고스란히 간직하고 있기 때문이다.

16세기에 접어들어 브뤼헤를 대신해 국제 무역도시로 크게 발전한 곳이 안트베르펜Antwerpen이다. '경제 번영이 곧 미술 시장의 활성화'라는 방정식에 따라 안트베르펜은 16세기 플랑드르에서 예술과 문화의 중심지가 되었다.

상업과 무역의 거점 도시로 새롭게 떠오른 안트베르펜에서 명성을 떨

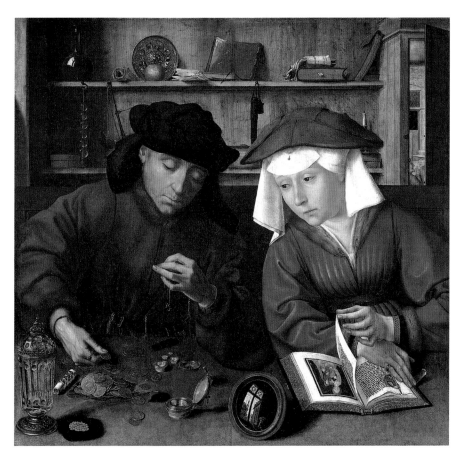

크벤틴 마시스, 「환전상과 부인」, 1514년, 루브르 박물관, 프랑스 파리.

친 화가로는 크벤틴 마시스Quinten Massijs(1465?~1530)를 꼽을 수 있다. 당시 플랑드르에서는 활발한 경제활동으로 시민계층이 등장했는데, 크벤틴 마시스는 부유한 시민을 위한 맞춤 제작으로 풍속화의 선구자가 되었다.

그가 그린 풍속화 중에서 대표작인 「환전상과 부인」을 보면, 환전상으로 보이는 남편 곁에서 부인은 기도서를 넘기려던 손을 멈추고 남편이 들고 있는 금화와 값비싼 진주에 시선을 빼앗긴 듯하다. 국제도시였던 안트베르펜에는 유럽 각지에서 모여든 외국 상인이 머물렀고 자연스레 외환과 증권 거래를 비롯한 금융업이 태동했다. 따라서 이 풍속화는 금융업자에게 내리는 훈계이자 직업의 공정한 윤리 의식을 강조하는 메시지와 교훈이 도드라진 작품이다. 상징주의의 전통이 강한 네덜란드 회화답게 선반 위의 과일은 원죄를 암시하고, 물병의 물과 묵주는 성모의 순결을 나타내면서 동시에 환전상으로 올바르게 나아가야 할 길을 그림에서 제시하고 있는 것이다.

네덜란드의 사회 혼란을 그린 보스와 브뤼헐

플랑드르(네덜란드 남부)에 비해 문화적으로 뒤처져 있던 네덜란드 북부에서 서양미술 역사상 가장 독특하면서도 환상적인 화가가 등장한다. 히에로니무스 보스Hieronymus Bosch(1450?~1516)가 바로 그 주인공이다. 보스가 그린 세계는 인간 사회의 풍자로, 특히 성직자를 향한 비판적이면서도 날카로운 시선이 눈에 띄는데, 기이한 그의 화풍은 16세기 네덜란드에서 프로테스탄트Protestant의 등장에 따른 종교 문제와 네덜란드의 독립으로 이어

지는 정치 문제를 암시하는 듯하다.

아울러 죄 많고 어리석은 인간의 행위와 지옥 묘사를 창의적인 상상력으로 표현한 보스의 독창성은 훗날 네덜란드 화가들에게 큰 영향을 끼쳤다.

보스의 영향을 받은, 16세기 네덜란드 미술의 거장이 피터르 브뤼헐 Pieter Bruegel(1525?~1569)이다. 브뤼헐은 1551년 안트베르펜의 성 루카 조합(화가 조합)에 등록한 뒤, 다음해 이탈리아 유학길에 오른다. 이처럼 16세기 중반에 접어들어서는 새로운 미술 기법을 배우기 위해 이탈리아를 찾는 북유럽 화가가 부쩍 늘어났다. 15세기에는 북유럽 회화가 이탈리아 초기 르네상스 미술에 영향을 미쳤다면, 르네상스 전성기 이후 16세기에는 그 흐름이 역전되었던 것이다.

이탈리아 유학을 마치고 돌아온 브뤼헐은 1563년 결혼을 계기로 안트베르펜에서 브뤼셀로 활동 무대를 옮긴다. 상공업 도시로 발전한 안트베르펜과 궁정이 있는 브뤼셀은 16세기 플랑드르의 양대 미술 시장이었다. 세상을 떠나기 전까지 생애 마지막 7년 동안 브뤼헐이 남긴 대부분의 걸작은 브뤼셀에서 제작되었다.

'농민 화가'로 유명한 브뤼헐이지만, 사실 그는 도시에서 주로 생활한 학식 높은 교양인으로, 농촌을 배경으로 한 작품들은 도시 부유층을 위해 그려졌다. 당시 지배계층은 농민을 무식하고 어리석은 존재로 여겼기 때문에 농민들을 반면교사로 삼기 위해 훈계의 이미지를 담아서 농촌 그림을 주문한 것이다.

겉으로 드러나는 표면적인 주제뿐 아니라 묵직하면서도 깊이 있는 사유의 메시지를 읽어낼 수 있다는 점이 브뤼헐 작품의 매력이다. 그가 남긴 대표작인 「바벨탑」이나 「갈보리 산으로 올라가는 길」, 「베들레헴의 영아

학살」, 「거지들」 등에는 당시 네덜란드 사회의 실상이 다양한 형태로 녹아 있다.

예를 들어 브뤼헐의 「바벨탑」을 보면 혼란스러운 네덜란드의 모습이 고스란히 느껴진다. 브뤼헐이 활동한 스페인령 네덜란드는 종교와 정치가 혼돈 그 자체였다.

정치적으로는 스페인파(왕당파)와 독립파가 전쟁을 벌이고 있었고, 종교적으로는 가톨릭과 프로테스탄트, 그리고 유대교 신도가 같은 지역에서 생활하며 대립하고 있었다. 게다가 같은 프로테스탄트라도 칼뱅파, 루터파 등이 뒤섞여 있었다. 한 나라에서 쓰이는 언어도 매우 다양해서 다문화 사회가 수많은 대립의 원인을 제공했다. 이처럼 극심한 혼란에 빠진 네덜란드를 브뤼헐의 「바벨탑」에서 읽어낼 수 있는 것이다.

바벨탑은 원래 구약성서 창세기에 나오는 짧은 일화로, 인간이 다양한 언어를 구사하게 된 원인을 극적으로 소개한 이야기다. '노아Noah의 방주'에 나오는 노아의 후손인 니므롯Nimrod 왕은 인류가 대홍수에 다시 흩어지지 않도록 신의 영역인 하늘까지 닿는 높고 거대한 탑을 쌓는다. 하지만 인간의 오만불손한 행동에 분노한 신은 본래 하나였던 언어를 여럿으로 쪼개는 벌을 내린다. 의사소통이 불가능해지자 결국 바벨탑 건설은 중단되고, 탑을 세우려던 인간들은 불신과 오해 속에서 같은 언어를 말하는 사람들끼리 전 세계로 뿔뿔이 흩어지게 되었다는 이야기다. 바벨탑의 일화는 그야말로 불안과 혼란에 휩싸인 네덜란드의 다문화사회를 암시한다고 할 수 있다.

또한 로마에 머무른 적이 있는 브뤼헐은 고대 로마의 유적인 콜로세움을 바벨탑의 모델로 삼았다. 그 시대에 로마의 콜로세움은 그리스도교 신

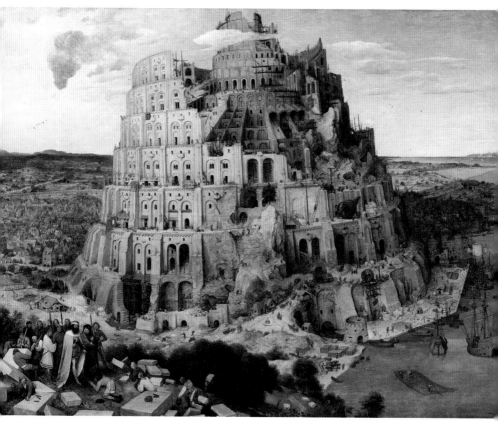

피터르 브뤼헐, 「바벨탑」, 1563년, 빈 미술사 박물관, 오스트리아 빈.

도를 박해한 상징물이었다. 따라서 브뤼헐의 「바벨탑」에는 프로테스탄트를 극심하게 탄압하는, 당시 플랑드르를 지배한 스페인의 폭정을 훈계하는 메시지도 엿보인다.

이와 같이 브뤼헐이 남긴 작품들의 주제를 깊이 있게 연구하면 16세기 후반 네덜란드의 정치적·사회적 상황을 읽어낼 수 있다. 신 중심의 세계에서 종교미술과 고딕 건축이 발달했듯이, 어느 시대든 예술은 당시의 사회상을 오롯이 반영하게 마련이다.

독일 미술의 아버지 뒤러와 크라나흐

북유럽 르네상스 미술은 플랑드르뿐 아니라 독일에서도 꽃을 피웠다. 독일에서는 쾰른 Köln, 뉘른베르크 Nürnberg, 아우크스부르크 Augsburg 등 여러 도시에서 상업 활동이 활발해지고 상공업이 발달하면서 예술이 발전해나갔다. 독일의 중심 수로인 라인 강에 접한 쾰른은 대주교가 있던 도시로 일찍이 종교미술이 발달했고, 뉘른베르크도 예술과 문화의 중심 도시로 수많은 미술가가 모여들었다.

르네상스 시대에 독일에서 활동한 수많은 미술가들 중에서 세계적인 거장으로 우뚝 선 최고의 화가이자 독일 미술의 아버지로 지금도 추앙받고 있는 예술가는 알브레히트 뒤러 Albrecht Dürer (1471~1528)다.

1494년부터 1495년까지 1년 동안 이탈리아를 방문한 젊은 뒤러는 이탈리아에서 화가와 조각가가 '예술가'로 인정받는 시대 상황과 그들의 높은 사회적 지위에 굉장히 놀랐다. 당시 독일을 포함한 알프스 북쪽 지방에서는 예술가라는 인식이 전무한 상태로, 어디까지나 미술가의 위치는 기술 장인에 머물렀던 터라 이탈리아 여행은 뒤러에게 매우 충격적인 사건으로 다가왔다.

뒤러가 받은 충격은 그의 작품에서도 고스란히 읽을 수 있다. 뒤러는 서양미술사에서 최초로 독립된 자화상을 그린 화가로 알려져 있는데, 「26세 자화상」에서는 기술자가 아닌 예술가의 지위에 어울리

는 기품을 갖춘 귀공자처럼 자신을 나타내고 있다. 뒤러의 자화상 중 가장 유명한 「28세 자화상」에서는 한 걸음 더 나아가 자신을 예수와 같이 정면상으로 그리며 독일 예술의 개혁자로 묘사한다. 특히 손가락으로 화가 자신을 가리키는 정면 자세에서 더 이상 장인이 아닌 예술가로 화가의 사회적 가치를 자각한 자의식이 돋보인다.

더욱이 뒤러는 문예부흥을 이룩한 이탈리아와 달리 고전적인 본보기가 없는 예술적 후진국이었던 독일의 후배 예술가들을 위해 『인체비례론』(전 4권, 1528년)이라는 이론서를 직접 집필하고 출판했다.

뒤러는 판화가로도 엄청난 성공을 거두었다. 유화보다 제작비가 적

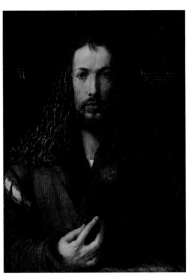

알브레히트 뒤러, 「28세 자화상」, 1500년, 알테 피나코테크, 독일 뮌헨.

게 들고 쉽게 유통시킬 수 있는 '판화'라는 대중적인 장르를 통해 뒤러의 명성은 유럽 전역으로 퍼져나갔다.

1495년, 이탈리아에서 귀국한 뒤러는 곧바로 독일 작센Sachsen의 선제후인 프리드리히 3세Friedrich III(1463~1525, 재위 1486~1525년)의 후원을 받게 된다. 1512년부터는 신성 로마 제국의 황제인 막시밀리안 1세의 궁정화가가 되어 명실공히 독일 최초의 '예술가'로서 충실한 삶을 살았다.

알브레히트 뒤러와 동시대의 인물인 루카스 크라나흐Lucas Cranach (1472~1553)도 독일을 대표하는 화가로 손꼽힌다. 그는 종교개혁의 계기를 마련한 마르틴 루터의 친구로, 루터와 그 가족의 초상화를 다수 그렸다.

작센의 수도이자 종교개혁의 발상지인 비텐베르크Wittenberg에서 작센 선제후의 궁정화가로 활동한 크라나흐는 독일 궁정인들의 취향에 맞도록 이탈리아의 고전주의적인 누드와 다른, 독특한 관능성을 표현한 나체화를 남겼다.

크라나흐는 상인의 재능도 아낌없이 발휘했다. 궁정화가로서 인기 있는 공방을 운영하면서 약국을 경영했고, 스위트 와인이나 향신료 및 설탕의 지역독점권을 거머쥐었으며, 출판인쇄업에서도 성공을 거듭했다. 그리고 비텐베르크 시장을 세 번이나 역임하는 등 미술역사상 루벤스(본문 131쪽 참조)에 비견할 만큼 사회적 성공을 거둔 화가로 오늘날까지 명성이 자자하다.

| 자유도시에서 꽃핀
또 하나의 르네상스 | 베네치아 미술 |

무역 대국 베네치아의 발전과 쇠퇴

아드리아 해에 위치한 물의 도시 베네치아에서는 피렌체, 로마 등 다른 이탈리아 도시보다 한 세기 늦은 16세기에 르네상스 문화가 꽃피기 시작했다. 레오나르도 다 빈치, 미켈란젤로가 주로 활동하며 전성기 르네상스 시대를 이끈 피렌체파의 '소묘'에 베네치아파의 '색채'를 대비시킬 만큼, 빛나는 베네치아 르네상스 회화가 황금시대를 맞이했다.

'아드리아 해의 여왕'으로 번성을 누린 베네치아의 역사를 보면, 지금은 이탈리아의 주요 도시 중 하나이지만 당시에는 몇 세기에 걸쳐 부를 축적한 베네치아 공화국의 수도였다.

로마나 나폴리, 피렌체 등 고대부터 전해 내려오는 유구한 역사를 자랑하는 이탈리아의 다른 도시와 달리 베네치아는 서로마 제국이 멸망한 후에 비로소 역사의 무대에 올랐다. 568년 고대 게르만 민족의 한 갈래인 랑

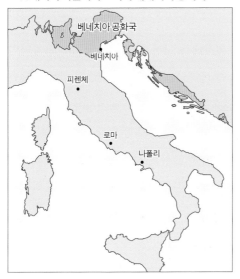

■ 16세기의 이탈리아 도시와 베네치아 공화국

베네치아 공화국
베네치아
피렌체
로마
나폴리

고바르드Langobard족이 이탈리아를 점령했을 때, 아드리아 해 북쪽 주민들은 바다 근처에 형성된 호수인 석호潟湖 안의 섬과 사주沙洲로 피난했는데, 거기에서 만든 인공 섬에 정착한 것이 베네치아 역사의 시작이다.

베네치아 공화국이 발전한 계기는 991년에 아랍인과 상업 조약을 맺고 무력을 통한 전쟁이 아닌, 무역을 통해 번영을 도모하는 평화 정책을 펼치게 되면서부터다. 상업 도시로 발돋움한 베네치아는 십자군 전쟁 이후 동방과 서방을 잇는 중개무역의 최고 중심지가 되었다. 『동방견문록』으로 널리 알려진 마르코 폴로Marco Polo(1254~1324)도 관광이 아닌 상업적 이익을 도모하기 위해 아시아로 향한 베네치아 공화국의 상인이었다.

15세기에는 이탈리아 본토까지 진출해 광대한 영토를 지배할 정도로 눈부신 발전을 이룩한 베네치아였지만, 15세기 말이 되면서 조금씩 내리막길로 향하는 먹구름이 끼기 시작한다.

1453년, 콘스탄티노플의 함락*으로 오스만 제국이 지중해의 해상지배

* 오스만 제국의 술탄 메메트 2세Mehmet II(1432~1481, 재위 1451~1481년)가 동로마 제국의 수도인 콘스탄티노플을 함락함으로써 동로마 제국이 멸망하게 된 사건.

권을 행사하면서 베네치아 공화국의 무역 활동은 줄어들었고 국운도 서서히 기울었던 것이다.

또한 15세기 말 유럽이 대항해시대를 맞이한 것도 베네치아 공화국의 국력 상실에 박차를 가했다. 특히 신항로가 개척되어 값비싼 향신료 무역의 중심지가 지중해에서 대서양으로 옮겨감으로써 베네치아 경제에 심각한 영향을 끼쳤다. 말하자면 베네치아는 동방무역의 중개지로서의 독보적인 지위를 상실하고 만 것이다. 다만 앞서 소개한 플랑드르의 브뤼헤처럼 무역항으로서의 생명은 다한 것이 아니라서, 예전의 명성에는 미치지 못하지만 여전히 무역 거점으로서 그 명맥은 유지할 수 있었다.

16세기에 베네치아 공화국의 국력과 경제는 쇠퇴했지만, 베네치아 미술은 황금시대를 맞이했다. 이는 오랫동안 엄청난 부를 쌓은 귀족과 부유한 상류 시민계층이 예술의 후원자로 나섰기 때문이다.

베네치아 미술의 특징은 감각적으로 색채를 구사하는 회화 표현이다. 당시에는 튜브에 들어 있는 그림물감을 구경하기도 힘들었는데, 무역항 베네치아에서는 고급 안료를 비교적 쉽게 구할 수 있었기에 화려한 색채 표현이 가능했다.

게다가 베네치아 공화국은 종교의 자유가 확실히 보장되었고 법률도 정비되어 있었다. 당시로서는 아주 드물게 정치와 종교가 분리된 국가이자 자유롭고 안전한 도시였다. 정치가 불안정했던 피렌체 공화국과 달리 자유분방한 도시답게 관능미와 퇴폐성이 강한, 세속적이면서도 감각적인 표현을 즐기는 베네치아의 기질이 미술작품에도 고스란히 드러났다. 베네치아 공화국의 경우 다른 도시국가보다 훨씬 더 폭넓은 언론의 자유가

허용되었고, 발전한 인쇄업이 중요한 산업의 하나로 자리잡은 영향도 있어서 다른 도시에서는 출판 금지 처분을 받은 책도 당당히 팔릴 정도였다고 한다.

자유와 향락의 도시가 낳은 미스터리 회화

16세기 베네치아 미술의 황금시대는 조르조네Giorgione(1477?~1510)가 화려한 막을 열었다. 조르조네는 풍경과 인간이 하나가 된 시적이면서도 독특한 분위기의 회화를 탄생시켰다.

조르조네의 대표작 중 하나인 「폭풍우」는 베네치아 귀족이 주문한 그림으로, 풍경 속에 병사와 수유 중인 나체 여성을 묘사하고 있다.

그런데 이 작품은 수수께끼를 가득 품고 있는 그림으로 유명하다. 젖을 물고 있는 갓난아기의 자세가 어색하고, 젖을 먹이고 있는 어머니가 하반신까지 누드로 그려진 점도 고개를 갸우뚱하게 만든다. 작품 중앙에 덩그러니 놓인 부러진 기둥은 의미를 가늠할 수 없고, 도대체 그림의 주제가 무엇인지 오늘날에도 파악하기 힘든 베일에 싸인 작품이다. 제목을 붙이지 않아도 작품의 주제가 확실히 드러났던 그 시절에 해석이 모호한 작품을 그린 것 자체가 개방적이면서도 자유로운, 항구도시 베네치아의 기풍을 느끼게 한다.

조르조네 이후 베네치아파의 최고 거장으로 세계적인 명성을 누린 인물이 티치아노 베첼리오Tiziano Vecellio(1488?~1576)다. 안타깝게도 페스트로 일찍 세상을 떠난 조르조네 대신 티치아노는 '색채의 마술사'로 베네치아

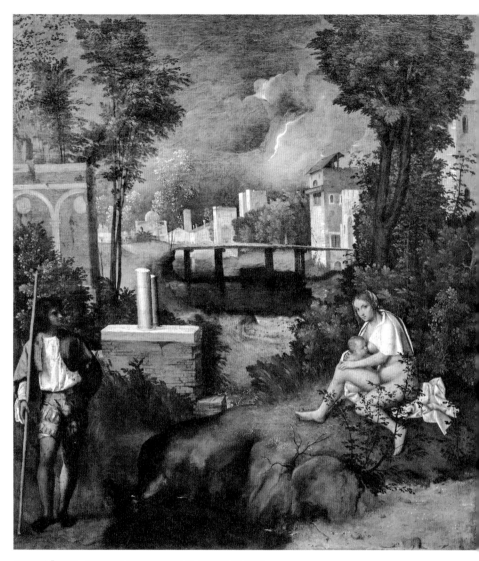

조르조네, 「폭풍우」, 1505년경, 아카데미아 미술관, 이탈리아 베네치아.

티치아노 베첼리오, 「우르비노의 비너스」, 1538년경, 우피치 미술관, 이탈리아 피렌체.

회화를 이끌었다. 빛과 색채를 구사한 극적인 표현력과 강렬한 관능미는 이탈리아의 화가들은 물론이고, 1세기 후에 등장한 루벤스에게도 큰 영향을 미쳤다. 티치아노는 전성기 르네상스 미술의 3대 거장인 레오나르도 다 빈치, 미켈란젤로, 라파엘로와 마찬가지로 서양미술사에서 엄청난 영향력을 지닌 화가 중 한 명이기도 하다.

역사화뿐 아니라 초상화에서도 빛나는 실력을 자랑했던 티치아노에게 베네치아를 비롯해 여러 나라의 왕족과 귀족이 작품을 의뢰했다. 교황 바오로 3세Paulus III(1468~1549, 재위 1534~1549년)의 초청으로 로마를 방문했고,

신성 로마 제국의 황제이자 스페인의 왕인 카를 5세와 그의 아들 펠리페 2세Felipe II(1527~1598, 재위 1556~1598년)가 2대에 걸쳐 후원하는 등 티치아노의 명성은 유럽 전체로 퍼져나갔다.

또한 티치아노는 「플로라」나 「우르비노의 비너스」 같은 관능적인 여성 누드화를 그린 화가로도 유명하다. 누드 작품의 모델을 어렵지 않게 구할 수 있었던 것은 화려한 국제도시의 이면에 매춘 도시로 악명이 높았던 베네치아의 상황과 맞물려 있다. 덧붙이자면 16세기에 베네치아는 '허니문의 도시'라는 오늘날의 로맨틱한 이미지와 달리 당시 베네치아 인구 12만 명 중 매춘부가 1만 명이 넘는다는 말이 있을 정도로 향락적인 도시였다.

티치아노와 함께 16세기 베네치아 미술의 3대 거장으로 손꼽히는 화가는 틴토레토Tintoretto(1518~1594)와 파올로 베로네세Paolo Veronese(1528~1588)다. 틴토레토는 대담한 원근법과, 인체 단축법을 구사한 극적인 표현과 강렬한 대비를 바탕으로 한 명암법으로 사람들의 시선을 압도했다.

베로네세는 베네치아다운 쾌락적이면서도 풍속적인 요소가 강한 종교화를 주로 그렸다. 구체적인 예를 들자면, 베네치아의 산티 조반니 에 파올로Santi Giovanni e Paolo 수도원 식당을 장식하기 위해 그린 「레위 가의 향연」의 경우, 원래 작품의 주제는 '최후의 만찬'임에도 불구하고 마치 시끌벅적한 파티 장면처럼 묘사했다.

이 작품이 세상에 나왔을 때 가톨릭교회는 프로테스탄트에 대항한 반종교개혁이 최고조에 이르렀던 시기로, '트리엔트 공의회'의 결의로 종교화에 엄격한 기준을 요구하고 있었다. 벌거벗은 인물들이 등장하는 미켈란젤로의 걸작 「최후의 심판」도 그가 세상을 떠난 뒤 교황의 지시를 받은 다른 화가가 나체의 주요 부분을 천으로 가렸을 정도였다.

파올로 베로네세, 「레위 가의 향연」, 1573년, 아카데미아 미술관, 이탈리아 베네치아. ⓒ José Luiz Bernardes Ribeiro

베로네세의 작품도 신성한 사건을 지나치게 세속적으로 표현했다는 점에서 이단으로 몰려 종교재판을 받게 된다.

결국 베로네세는 그림의 주제를 예수가 레위 가에 초대받은 이야기로 수정함으로써 이단 재판소의 징계 없이 작품을 발표할 수 있었다.

베네치아 회화는 두 번 빛난다

16세기에 황금시대를 누린 베네치아 미술은 거듭되는 경기 침체와 함께 서서히 암흑시대를 맞이한다. 17세기에는 이탈리아 미술의 중심지가 바로크baroque의 무대인 로마로 이동하게 된다.

하지만 18세기가 되면 로마에서 베네치아로 미술의 무대가 다시 옮겨진다. 무역과 조선업, 그리고 베네치아 공화국의 주요 산업이었던 인쇄업마저 쇠퇴하고 경제적으로 국력을 상실한 베네치아였지만, 회화 예술만큼은 최후의 빛을 발휘했다. 베네치아 회화가 두 번째로 황금시대를 맞이한 것이다.

이 시기 미술의 후원자는 새롭게 등장한 신흥 귀족이었다. 17세기에 일어난 '대튀르크 전쟁Great Turkish War'* 때, 베네치아에서는 엄청난 돈을 주고 새로 작위를 얻은 신흥 귀족 계급이 대거 등장했다. 이후 18세기에 접어들자 쇠락한 옛 귀족 대신 이러한 신흥 귀족이 베네치아 미술의 든든한 후원자로 나섰다.

* 1683~1699년에 베네치아, 오스트리아, 러시아 등의 신성 동맹군과 오스만 제국이 벌인 전쟁. 이 전쟁 이후 오스만 제국은 유럽에서의 영향력을 잃었다.

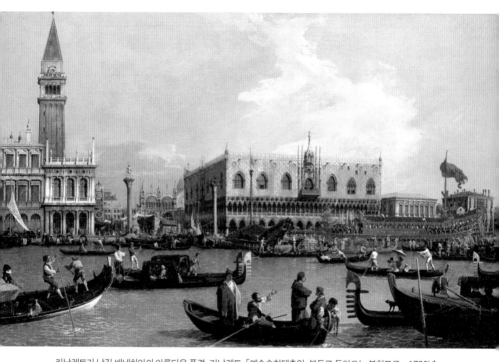

카날레토가 남긴 베네치아의 아름다운 풍경. 카날레토, 「예수승천대축일, 부두로 돌아오는 부친토로」, 1732년 경, 윈저 성 로열 컬렉션, 영국 윈저.

　18세기의 베네치아 사회는 퇴폐적인 색채가 더욱 짙어졌고, 하루하루 가 축제인 듯 화려한 볼거리로 유럽인을 끌어당겼다. 특히 18세기에는 경 제적으로 번영한 영국 상류층의 자녀들을 중심으로 한 대규모 유럽 여행 인 '그랜드 투어Grand Tour'(고대 그리스·로마의 유적지, 르네상스와 바로크 미술의 본고장인 이탈리아, 세련된 예법의 도시 파리를 필수 코스로 방문했다)가 유행했는데, 경치가 아름 다운 베네치아는 인기 방문지였다. 게다가 향락적인 이 도시가 그랜드 투 어의 마지막 여행지로 꼽히는 경우가 많았다. 오늘날의 미국 여행에 비유 한다면 수도인 워싱턴 DC, 뉴욕, 보스턴에서 예술을 감상한 뒤 여행의 종

착지로 라스베이거스나 하와이에서 마음껏 즐기는 여정과 마찬가지다.

　베네치아를 방문한 관광객에게 인기를 끌었던 것이 베네치아의 경치를 정확하게 담아내고 풍경에 다양한 드라마를 곁들인 '베두타veduta'라는 도시 풍경 그림이었다. 현대인이 여행지에서 그림엽서를 찾듯이, '도시의 초상화'라고 부를 만한 사실적인 풍경화가 이탈리아 여행의 기념사진을 대신했던 것이다.

　카날레토Canaletto(1697~1768)는 도시 풍경화를 그린 대표적인 인물로, 18세기의 영국 귀족들 사이에서 인기 만점의 화가였다. 1740년부터 1748년까지 이어진 오스트리아 왕위 계승 전쟁으로 영국인 여행객이 크게 줄어들었을 때는 카날레토가 직접 런던으로 건너가 10년 가까이 영국에 머무르기도 했다. 영국 체류 당시 그는 런던이나 템스 강의 풍경을 그린 작품을 다수 남겼다.

　특히 조지 3세George III(1738~1820, 재위 1760~1820년)는 카날레토의 주요 컬렉터로, 오늘날에도 영국 왕실의 로열 컬렉션Royal collection에서 판화를 포함해 수많은 카날레토의 작품을 구경할 수 있다.

　마찬가지로 18세기 베네치아의 풍경화가인 프란체스코 과르디Francesco Guardi(1712~1793)는 경쾌한 화풍의 카날레토에 비해 서정성이 강한 표현으로 높은 평가를 받았다. 카날레토와 과르디 모두 사실적인 풍경화인 베두타 외에도 실제 풍경에 상상의 요소를 가미하거나 고대 유적을 화폭에 끼워 넣는 환상의 풍경화인 '카프리치오capriccio'에서 명성이 자자했다.

　16세기 베네치아 미술의 최고 거장이었던 티치아노처럼 국제적으로 활약한 조반니 바티스타 티에폴로Giovanni Battista Tiepolo(1696~1770)는 16세기 베네치아 회화의 전통을 이어받으면서도 혁신적인 기법과 장식적인 환상으

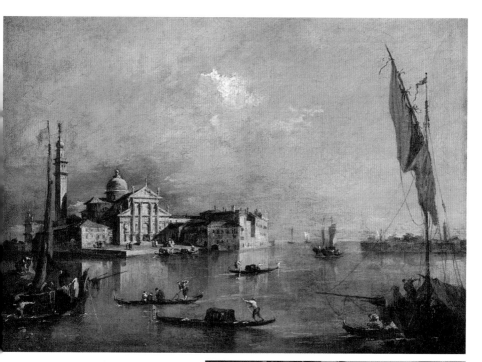

과르디가 그린 상상의 풍경화인 카프리치오로, 왼쪽에
보이는 종탑은 작품이 완성되기 전에 이미 허물어져 존
재하지 않았다. 프란체스코 과르디, 「산 조르지오 마조
레 섬의 전경」, 1765~1775년경, 예르미타시 미술관,
러시아 상트페테르부르크.

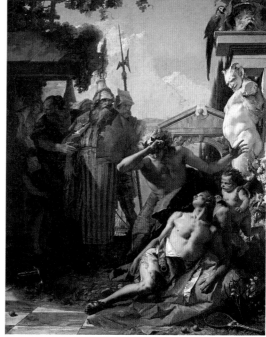

베니치아파의 전통을 계승하면서도 극적인 형식으로
새로운 감동을 선사한 티에폴로의 작품. 조반니 바티스
타 티에폴로, 「히아킨토스의 죽음」, 1752~1753년경,
티센 보르네미사 미술관, 스페인 마드리드.

로 베네치아파 최후의 거장으로 손꼽힌다. 그는 연극적인 요소가 강한 구성과 경쾌한 공간 표현, 유려한 색채와 거침없는 붓놀림으로 이름을 떨쳤다. 또한 명성이 높아지면서 티에폴로는 베네치아뿐 아니라 독일, 스페인 궁정에도 초빙되어 대규모의 프레스코화를 제작했다. 그는 궁정 장식을 위해 머무른 마드리드에서 생을 마감했다.

이처럼 18세기에 베네치아는 미술의 중심지로 제2의 전성기를 누렸지만, '아드리아 해의 여왕'으로 번영을 자랑한 베네치아 공화국은 1797년에 나폴레옹에게 정복당하고 만다. 그리고 같은 해 체결된 캄포포르미오Campo Formio 조약에 따라 오스트리아의 지배를 받게 되고 1,100년간 이어진 베네치아 공화국의 역사도 막을 내리게 되었다.

가톨릭과 프로테스탄트의 대립에서 생겨난 새로운 종교미술	바로크

무엇이 종교개혁을 불러왔을까?

서양미술사는 그리스도교를 빼고서 논할 수 없을 것이다. 17세기에 바로크 예술이 꽃핀 배경에도 당시 유럽에서 일어난 종교분쟁이 커다란 영향을 끼쳤다. 가톨릭과 프로테스탄트의 대립이다.

구교와 신교의 대립은 가톨릭의 상징이라고도 할 수 있는 산 피에트로 대성당의 개축 공사가 발단이 되었다. 당시 로마 교황이었던 레오 10세Leo X(1475~1521, 재위 1513~1521년)는 막대한 재건 자금을 마련하기 위해 면죄부를 발행했다.

하지만 성서에 근거를 두지 않은 면죄부 판매는 로마 가톨릭교회에 회의적이었던 북유럽 사람들의 마음을 이반시켰다.

앞서 소개했듯이 1517년에 마르틴 루터가 가톨릭교회를 비판하며 종교개혁의 불을 지폈다. 이것이 성서를 절대적인 권위로 인정하는 복음주의

의 기치를 내건 '프로테스탄트' 탄생의 순간이기도 하다.

이후 종교개혁은 잉글랜드 왕 헨리 8세가 로마 교황청의 간섭에서 완전히 벗어나 영국 국교회를 세우는 등 유럽 사회를 양분하는 대사건이 된다. 또한 성경에 나오는 십계명 중 하나인 우상 숭배 금지에 따라 종교미술을 부정하는 신교도가 가톨릭 성당이나 수도원의 종교미술을 파괴하는 '성상 파괴iconoclasm 운동'을 주도한다.

그 무렵 가톨릭교회의 내부 상황을 들여다보면 종교개혁이 일어난 것도 당연하다고 고개를 끄덕이게 된다. 당시 가톨릭의 고위 성직자들은 왕과 같은 권력과 재력을 움켜쥐고 있었다.

르네상스 시대부터 바로크 시대에 걸쳐 역대 로마 교황은 대부분 이탈리아의 명문가 출신으로, 현대인이 상상하는 로마 교황의 이미지와는 거리가 먼 존재였다. 게다가 교황의 조카나 양자, 그 자손을 추기경으로 추대하는 등 네포티즘nepotism(족벌주의)이 횡행했다. 말하자면 고귀한 성직자 집안이라기보다 대재벌이나 대대로 정치가를 배출하는 가문을 떠올리면 훨씬 빨리 이해될 것이다. 세습제로 운영되는 왕족 정치를 불신하듯이, 족벌주의에 휘둘리며 여러 문제점을 드러내는 가톨릭교회와 교황에게 많은 유럽인은 크게 실망했다.

실제로 권력을 가진 성직자들은 타락한 생활을 이어갔고, 이런 부패한 상황을 맞닥뜨린 북유럽 상인들 사이에서 예수님의 말씀인 성경이야말로 절대 권위라는 프로테스탄티즘Protestantism이 뜨거운 호응을 얻은 것은 자연스러운 일이었다.

종교미술의 힘을 이용할 것인가, 부정할 것인가

종교개혁으로 신도뿐 아니라 수입도 크게 줄어든 가톨릭교회는 반격에 나섰다. 먼저 베네치아 미술의 거장인 티치아노를 후원한 교황 바오로 3세가 1540년에 예수회를 공인하고 전 세계로 사제들을 보내 포교 활동을 펼쳤다. 이들은 아시아까지 방문했는데, 예수회의 선교사인 프란시스코 사비에르Francisco Xavier(1506~1552)가 인도와 중국을 거쳐 1549년부터는 일본에도 교회를 세우고 그리스도교를 전파했다.

더욱이 바오로 3세는 이탈리아 북부 지역인 트렌토Trento에서 종교 회의*를 열고 프로테스탄트의 주장을 부정하는 한편 로마 교황청의 개혁을 단행했다. 프로테스탄트의 활동을 견제하면서 동시에 가톨릭교회도 스스로 혁신 운동(반종교개혁)을 추진한 것이다.

1545년부터 1563년까지 총 25회에 걸쳐 진행된 '트리엔트 공의회'에서는 미술사에 큰 영향을 끼친 결정도 내려졌다.

회의 결과, 종교미술 자체는 숭배의 대상이 아니기 때문에 우상 숭배 금지의 계명에 위배되지 않는다는 결론을 내렸다. 미술 표현의 경우 누구나 바로 이해할 수 있는 쉬운 묘사와 고상함을 추구하는 방향으로 논의했다. 요컨대 종교미술에 엄격한 태도를 보이며 부정적이었던 프로테스탄트와 반대로 가톨릭은 미술의 힘에 더욱 기대려 했던 것이다.

한편 당시 주류였던 매너리즘 미술은 종교미술의 취지에 맞지 않는다는 이유로 교회 예술의 변화를 시도했다. 이렇게 해서 탄생한 것이 '바로

* 가톨릭교회의 교황 사절과 추기경, 대주교, 주교, 그리고 수도회의 대표 등이 모여 종교개혁에 맞서 가톨릭 교리와 교회법을 재정비한 종교 회의로, 당시의 개최지 명칭을 붙여 '트리엔트 공의회'라고 부른다.

크 미술'이다.

바로크 미술을 감상해보면 이전의 종교미술보다 보는 사람의 감정과 감각에 호소하는 표현이 훨씬 도드라진다는 사실을 알 수 있다. 성경 중심의 신교와 달리 가톨릭교회는 글을 모르는 대다수의 신도에게 신의 기적을 알리고 신의 존재를 믿도록 이끌어야 했는데, 이를 위해 개인의 감정과 신앙심에 호소하는 미술이 효과적이었던 것이다. 성인 숭배를 꺼리는 프로테스탄트에 대한 반동으로, 가톨릭에서는 수많은 성인의 그림을 주문하기도 했다.

가톨릭교회가 종교미술의 힘을 이용한 것은 현대 사회의 미디어 전략과 일맥상통하는 이야기다. '종교화가 곧 눈으로 보는 성경'이 되게 하여 더 쉽게, 더 극적으로 사람들의 신앙심을 고취하고 종교에 귀의시키고자 했던 것이다.

카라바조의 도발과 혁신

바로크 예술의 목적은 사람들에게 신의 영광과 교회의 승리를 시각적으로 알리고 가톨릭을 널리 전파하는 데 있었다. 이를 구체적으로 표현하기 위한 접근 방식은 두 가지 방향으로 나누어져 있었는데, 바로 이 점이 17세기 이탈리아 바로크 미술의 특징이다. 말하자면 기존의 예술을 계승하는 고전적인 방식과, 기존과 전혀 다른 혁신적인 미술이 양대 산맥을 이루고 있었다.

신의 세계를 이상적으로 묘사한 라파엘로를 본보기로 삼는 고전주의

접근 방식에 대해 사실주의를 통한 혁신적인 접근 방식으로 시대의 총아가 된 인물이 카라바조Caravaggio(1571~1610)다.

밀라노 출신인 카라바조를 발탁한 후원자는 베네치아의 명문 귀족 출신인 프란체스코 델 몬테Francesco del Monte(1549~1627) 추기경으로, 현재 이탈리아의 상원 의사당으로 쓰이고 있는 마다마 궁전Palazzo Madama이 당시 델 몬테 추기경의 저택이었다. 카라바조는 마다마 궁전에서 지내며 추기경의 미술 애호가 친구들을 위해 작품을 제작하기 시작했다.

카라바조는 처음에 델 몬테 추기경을 위해 개인적인 그림을 주로 그렸는데, 특히 추기경과 같은 이름의 성인을 주제로 삼은 종교화인 「성 프란체스코의 황홀경」이라는 작품이 유명하다. 종교화이면서 어딘가 관능적인 분위기를 자아내는 이 작품은 성스러운 것과 속된 것이 혼재하는 바로크 미술의 출발점으로 여겨지고 있다. 또 작품에서 볼 수 있는 빛과 어둠의 강렬한 대비에서 비롯된 명암법은 카라바조 양식의 대명사가 되었다. 물론 여기에서 말하는 빛도 '신이 곧 빛이다'라는 종교미술의 화법으로, 신을 상징하는 성스러운 빛을 의미한다.

카라바조는 델 몬테 추기경의 추천으로 산 루이지 데이 프란체시San Luigi dei Francesi 성당의 콘타렐리Contarelli 예배당을 장식하기 위해 「성 마태」 3부작을 그렸는데, 이것은 그가 로마에서 활동하면서 공식적으로 선보인 첫 작품이었다. 카라바조는 철저한 사실주의 관점에서 성인을 투박하면서도 거친 현실의 남성으로 묘사함으로써 이상적인 모습으로 성인을 고귀하게 표현해온 종교화의 기존 규칙을 뒤집었다.

이처럼 종교화라는 엄숙한 장르에서 혁신적이면서도 도발적인 카라바조의 표현은 논란에 가까운 화제를 불러일으켰다. 당연히 사실적인 접근

카라바조, 「성 프란체스코의 황홀경」, 1595년경, 워즈워스 아테니움 미술관, 미국 코네티컷 주 하트퍼드.

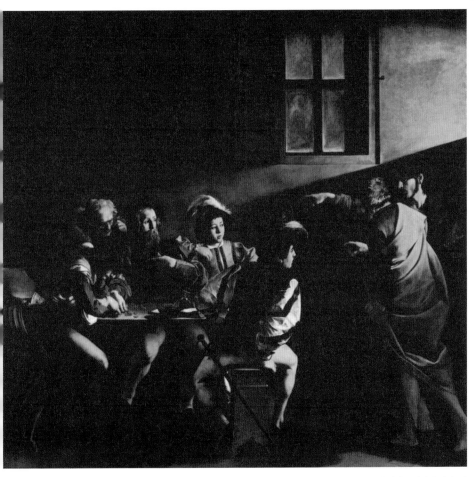

카라바조의 초기 대표작인 「성 마태」 3부작 중 하나. 카라바조, 「성 마태의 소명」, 1599~1600년, 산 루이지 데이 프란체시 성당, 이탈리아 로마.

법과 관련해 찬반 의견이 팽팽히 맞섰는데, 비평가들의 악평에도 불구하고 많은 사람들이 카라바조의 작품을 보러 성당으로 몰려들었고, 그의 명성과 화풍은 로마 전체로 퍼져나갔다. 이후 작품 주문이 몰리면서 카라바조는 하루아침에 로마 미술계의 스타가 되었다.

카라바조의 혁신 미술은 동시대의 젊은 화가들에게 전폭적인 지지를 얻었고 '카라바지스티Caravaggisti'라는 추종자들을 낳기도 했다. 그의 혁신적인 기법은 로마에서 그치지 않고 로마에 머무르는 북유럽 화가들, 또는 복제품과 추종자들의 작품을 통해 유럽으로 전파되었다.

다만 카라바조의 작품들 중에는 완성 이후에 수용을 거부당하는 문제작도 있었다. 예를 들어 실제 익사체를 모델로 삼아 성모 마리아를 그린 「성모의 죽음」은 작품을 의뢰한 성당에서 제단화로 받아들이기를 거부했다.

당시 로마에 머물고 있던 젊은 루벤스는 파격적인 「성모의 죽음」을 높이 평가했고, 자신이 모시는 만토바Mantova 공국의 공작에게 그림을 구입하도록 권했다. 이후 그림은 만토바 공작에서 잉글랜드 왕 찰스 1세Charles I(1600~1649, 재위 1625~1649년)에게 넘어갔고, 찰스 1세가 청교도 혁명의 영향으로 처형당한 뒤에는 찰스 1세의 조카인 루이 14세Louis XIV(1638~1715, 재위 1643~1715년)가 소유하게 되었다. 프랑스 혁명 이후에는 파리의 루브르 박물관에 전시되어 카라바조의 대표작 중 하나로 오늘날까지 전해지고 있다.

카라바조의 엄청난 영향력은 17세기 바로크 회화를 살펴보면 실감할 수 있다. 하지만 혁신적인 것은 어느 시대나 일회성의 유행으로 소모되기 쉬운데, 카라바조 역시 17세기 말이 되자 생전의 천재성은 잊히고 인지도가 낮은 이류 화가로 평가 절하되었다. 사실 카라바조가 활동하던 시대부터 비평가들은 그의 혁신 미술을 전혀 예술적이지 않다고 폄하했다. 이는

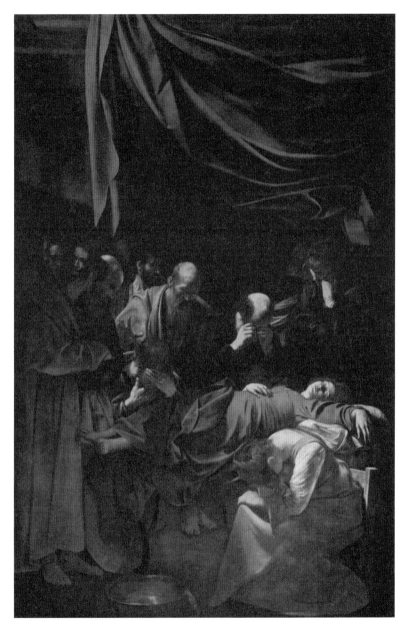

카라바조, 「성모의 죽음」, 1601~1606년경, 루브르 박물관, 프랑스 파리.

카라바조의 혁신성이 화제를 모은 가운데, 여전히 라파엘로의 전통을 계승한 고전주의가 미술계의 주류라는 생각이 많은 화가들의 머릿속에 뿌리내려 있었기 때문이다.

또한 1648년 프랑스에서 왕립회화조각아카데미(이른바 미술 아카데미)가 창립되는 등 라파엘로를 정점으로 한 고전주의, 곧 아카데미즘academism이 예술계에 확립되어 카라바조의 사실주의는 제대로 평가받지 못했던 시대 배경도 있었다. 프랑스 미술계에 큰 영향을 끼치고 제3부에서 소개할 '프랑스 고전주의'의 모범이 된 유파가 카라바조와 동시대에 살았던 볼로냐Bologna 출신의 이탈리아 화가들이었다.

볼로냐파는 카라바조와 전혀 다른 접근 방식으로 17세기 이탈리아의 바로크 미술을 이끌어나갔다. 미술가 가문인 카라치Carracci 일가가 볼로냐에 설립한 미술학교 아카데미아 델리 인카미나티Accademia degli Incamminati는 수많은 인재를 배출하며 볼로냐파의 산실이 되었다. 볼로냐파는 라파엘로를 본보기로 삼는 고전적인 이상주의를 바탕으로 우아하면서도 색채감이 풍부한 종교화를 주로 그렸다.

카라치 가문을 대표하는 안니발레 카라치Annibale Carracci(1560~1609)가 로마로 초대받은 시기를 보면 카라바조가 로마에서 활동한 시대와 겹친다. 게다가 안니발레의 제자인 귀도 레니Guido Reni(1575~1642)와 도메니키노Domenichino(1581~1641)도 당시 교황과 추기경들의 후원을 받으면서 로마 미술계를 장악했다. 이처럼 이탈리아의 바로크 미술은 카라바조의 사실주의와 볼로냐파의 고전주의를 주축으로 전개되었다.

볼로냐파의 특징은 화폭의 구도에서 우아하고 아름다운 이상주의에 바로크적인 역동성을 곁들이고 있다는 점을 꼽을 수 있다. 연극적인 요소도

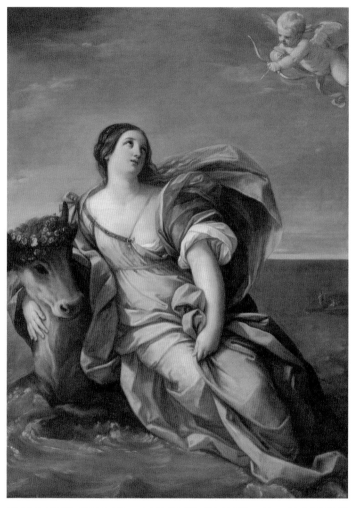

볼로냐파의 특징인 아름다운 인물 묘사와 함께 독특한 개성이 넘치는 표현으로 독자적인 양식을 발전시킨 볼로냐파의 대가 귀도 레니의 작품. 귀도 레니, 「에우로페의 납치」, 1637~1639년, 런던 내셔널 갤러리, 영국 런던.

바로크 미술의 특징이다. 다만 안니발레의 제자들은 카라바조의 영향도 크게 받았다. 볼로냐파가 표현한 이상적인 인물 묘사는 카라바조가 그린 저속한 인물과 대조되었지만, 카라바조의 화풍인 극적인 명암법은 볼로냐파의 작품에서도 심심찮게 만날 수 있다. 이와 같은 사실만 보더라도 카라바조의 강렬한 혁신성이 동시대 미술계에 끼친 파급력을 충분히 짐작할 수 있을 것이다.

반종교개혁의 중심 무대에 선 베르니니

잔 로렌초 베르니니Gian Lorenzo Bernini(1598~1680)는 이탈리아 로마의 바로크 예술을 완성한 거장이다.

당시 예술의 후원자인 교황 우르바누스 8세Urbanus VIII(1568~1644, 재위 1623~1644년)가 '베르니니는 로마를 위해 태어났고, 로마는 베르니니를 위해 존재한다'고 칭송할 만큼 베르니니는 훌륭한 건축가이자 뛰어난 조각가로 로마의 풍경을 변모시켰다. 16세기 말부터 로마 교황의 지도 아래 가톨릭의 수도인 성도聖都 로마를 아름답게 만들기 위해 프로젝트가 진행되었는데, 로마 미화 운동의 중심인물이자 바로크의 도시 로마를 대표하는 예술가가 바로 베르니니였다.

교황의 명을 받고 제작된, 산 피에트로 대성당의 내부를 장식하는 청동제 닫집인 발다키노baldacchino는 네 개의 웅장한 청동 기둥이 소용돌이치며 마치 천상으로 올라가는 느낌을 선사하면서 보는 사람을 압도한다. 성 베드로의 묘지를 지키는 이 거대한 덮개는 가톨릭교회의 권위를 알리고 종

네 개의 거대한 나선형 기둥으로 장식된 산 피에트로 대성당의 청동 구조물인 발다키노.

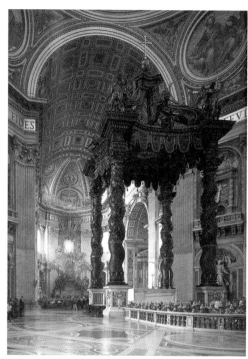

베르니니가 설계한 산 피에트로 광장의 둥근 줄기둥으로 늘어선 회랑. ⓒ MarkusMark

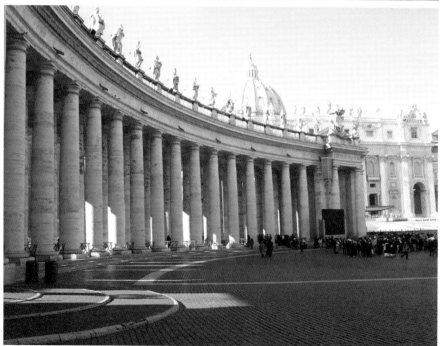

교개혁에 맞서 당당히 승리했음을 선포하는 상징적인 작품이다.

또한 대성당 앞, 산 피에트로 광장을 감싸는 둥근 줄기둥의 회랑도 베르니니가 설계한 작품으로, 신도들을 맞이하기 위해 두 팔을 벌린 듯한 공간 구성은 그야말로 연극적인 바로크 예술 자체다. 당시 가톨릭 교인들이 어렵게 찾아간 성지에서 자신을 환영해주는 광장의 두 팔을 보고 만끽했을 법한 벅찬 감동은 오늘날에도 고스란히 전해질 정도다. 베르니니는 건축, 조각, 나아가 광장과 분수를 통해서도 가톨릭의 수도에 어울리는 로마를 꾸미기 위해 온 힘을 기울였다.

바로크 회화의 왕, 루벤스

바로크 미술의 매력은 17세기 유럽에서 각국의 정치, 종교, 경제 상황에 따라 개성적으로 발전한 점을 꼽을 수 있다. 이런 연유에서 지역별로 바로크 양식을 논하지 않으면 바로크의 예술성을 정확하게 포착할 수 없다는 점도 바로크 미술의 특징이다.

바로크의 원류가 된 로마뿐 아니라 플랑드르에서도 17세기 바로크 미술은 황금시대를 맞이한다. 덧붙이자면 17세기 미술사에서 말하는 '플랑드르' 지역은 네덜란드 북부 지방이 네덜란드 연방공화국으로 독립한 후에도 스페인 합스부르크 왕조의 지배를 받던 네덜란드 남부를 지칭한다. 즉 여기에서 말하는 플랑드르는 현재 벨기에 전역을 가리킨다.

플랑드르의 대표 화가로 국제적인 명성을 떨친 대가가 페테르 파울 루벤스Peter Paul Rubens(1577~1640)다. 북유럽 최고의 거장이자 '왕들의 화가에서 화가들의 왕'이라는 칭송을 받은 루벤스는 장엄하면서도 화려하고 생동감 넘치는 플랑드르의 바로크 양식을 확립했다.

이탈리아에서 8년 동안 지내면서 고대 예술과 르네상스 거장들의 작품은 물론이고 카라바조와 카라치 등 최신 로마 미술의 흐름까지 흡수하면서 예술 수업을 마친 뒤, 고향인 안트베르펜으로 돌아온 루벤스는 당시 플랑드르를 다스리던 합스부르크 왕가가 임명한 네덜

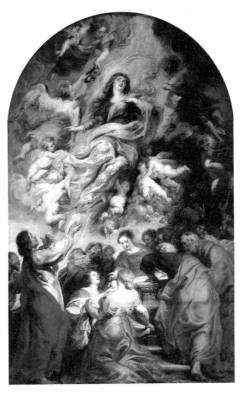

페테르 파울 루벤스, 「성모 승천」, 1626년, 성모 마리아 대성당, 벨기에 안트베르펜.

란드 총독의 궁정화가가 된다. 본래 플랑드르의 궁정화가는 브뤼셀에 거주해야 하지만, 루벤스는 파격적인 대우를 받고 안트베르펜에 머무르며 대내외적으로 작품 활동을 이어나갔다.

루벤스가 안트베르펜에 정착할 무렵, 때마침 플랑드르는 종교화 제작이 성행하던 시기로 안트베르펜에 공방을 마련한 루벤스에게 제

단화 주문이 쏟아졌다. 종교적인 내란 상태였던 16세기 후반, 네덜란드 남부에서는 수많은 종교미술이 성상 파괴 운동으로 소실되어 새 제단화가 필요했기 때문이다.

이렇게 해서 루벤스는 플랑드르로 귀국한 후 10년간 60점이 넘는 제단화를 주문받았다. 물론 모든 작품의 전 과정을 루벤스가 직접 그린 것은 아니고, 그가 운영하는 대형 작업실에서 숙련된 제자와 조수들의 협업으로 제작되었다. 말하자면 분업화된 제작 시스템을 도입해 유럽 각지에서 쇄도하는 주문을 효율적으로 소화하고, 완성된 그림을 유럽 전역으로 운반했던 것이다.

디자이너가 디자인 그림을 그리듯이 루벤스는 채색 밑그림으로 그림 구상을 정리하고, 제자와 조수들이 루벤스의 스케치를 화폭에 옮긴 뒤 루벤스의 마무리 터치로 완성된 작품이 최종 '루벤스 작'으로 간주되었다. 당시 대가들은 오늘날 디자이너 브랜드의 대표와 같은 존재로, 루벤스도 회화뿐 아니라 조각, 태피스트리, 책표지 디자인까지 다양한 분야에서 활약했으며 루벤스의 판화도 유럽에서 인기를 끌었다.

법률가의 아들이었던 루벤스는 당시 화가로서는 드물게 엘리트 교육을 받은 명문가 출신으로 품위 있는 교양과 학식, 뛰어난 언어 능력을 자랑하는 다방면의 천재였다. 유럽의 왕족과 귀족에게 인기 있는 국제적인 화가였을 뿐 아니라 외교관으로도 명성을 떨쳤으며 후세의 화가들에게 존경과 사랑을 한몸에 받았다. 루벤스의 영향을 크

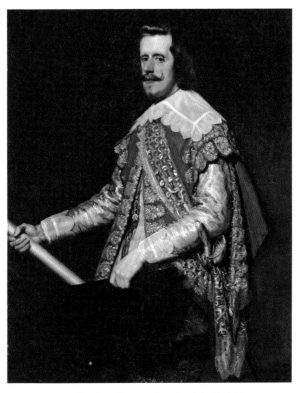

디에고 벨라스케스, 「펠리페 4세」, 1644년, 프릭 컬렉션, 미국 뉴욕.

게 받고, 스페인 미술사에서 최고의 거장으로 알려진 화가가 디에고
벨라스케스Diego Velázquez(1599~1660)다.

1623년 마드리드에서 스페인 왕인 펠리페 4세Felipe IV(1605~1665, 재위
1621~1665년)의 궁정화가가 된 벨라스케스는 1628년에 외교사절로
마드리드를 방문한 루벤스에게 깊은 감명을 받는다. 루벤스의 권유

로 스페인 왕가가 자랑하는 티치아노 작품을 함께 모사하기도 했다. 이 과정에서 티치아노의 영향을 받은 벨라스케스는 밝은 색채와 자유분방한 붓놀림으로 화풍이 변모했다.

롤 모델인 루벤스의 충고에 따라 벨라스케스는 서른 살에 처음으로 이탈리아 유학길에 올랐다. 그러고는 로마에 1년 정도 머무르면서 바티칸 궁전에서 미켈란젤로와 라파엘로의 작품을 연구했다. 여름에는 메디치 가의 별장에서 두 달 넘게 생활하며 메디치 가문이 소유한 고전 예술에 심취하기도 했다.

벨라스케스의 작품을 가까이에서 보면 훗날 인상파와 같은 근대 회화의 특징인 자유롭고 거친 붓질을 확인할 수 있다. 하지만 조금 떨어져서 작품을 감상하면 시각적인 효과가 곧바로 나타나 제작 당시의 분위기까지 고스란히 드러나는 생생한 사실감을 맛볼 수 있다. 초상화에서도 천부적인 재능을 발휘한 벨라스케스는 탁월한 통찰력으로 인물의 깊은 내면을 화폭에 담아냈다.

벨라스케스는 표면적인 현장감뿐 아니라 회화를 초월한 시각적 사실주의에 도달한 최고의 거장으로, 스페인을 넘어 서양미술사에서 가장 위대한 화가 중 한 명으로 인정받고 있다.

네덜란드의 독립과 시민을 위한 일상 속의 회화

네덜란드 미술

세계의 미술품과 사치품이 암스테르담으로 모이다

네덜란드 사람들이 '황금의 세기'라고 부르는 17세기, 네덜란드에서 새로운 예술이 싹을 틔우기 시작했다.

그 계기는 스페인의 지배에서 벗어난 네덜란드의 독립이다. 스페인령 네덜란드 공화국이 80년 동안 독립 전쟁을 치르다가 마침내 1648년 베스트팔렌Westfalen 조약에 따라 네덜란드 연방공화국은 독립국가로 국제적인 공인을 받았다. 독립을 이룬 네덜란드에서는 암스테르담을 중심으로 기존과 전혀 다른 회화의 흐름이 탄생했다.

앞서 '북유럽 르네상스'에서도 소개했듯이, 16세기 옛 네덜란드에서 문화와 예술의 중심지는 안트베르펜이었다. 하지만 스페인과 전쟁을 벌일 당시 네덜란드 군대는 안트베르펜 항구로 통하는 스헬더Schelde 강 하구를 봉쇄했다. 이로써 안트베르펜 대신 무역의 중심지로 떠오른 곳이 암스테

르담이었다.

암스테르담은 유럽 최고의 국제 무역도시로 발전했다. 부를 거머쥔 시민계층이 등장하고 미술품과 세계 각지의 사치품이 암스테르담에 집결했다. 동시대의 이탈리아나 프랑스에서 교황이나 왕실이 문화적 영향력을 발휘했다면, 17세기 네덜란드 미술의 황금시대를 이끈 주인공은 다름 아닌 경제력을 갖춘 시민계층이었다.

귀족들의 라이프스타일을 모방하고 싶어 했던 부유한 시민들은 자신의 저택을 꾸미기 위해 화가들에게 그림을 주문했다. 그리고 이 그림들은 궁전이 아닌, 개인의 저택을 장식하는 예술품이었기에 작품의 크기가 작고 분야도 다양했다.

17세기 네덜란드 연방공화국은 원칙적으로 신앙의 자유가 보장되었지만, 칼뱅주의 신앙에 입각한 개혁파 교회가 공식 종교로 인정받았기 때문에 신교 예배당을 장식하기 위한 종교미술은 허용되지 않았다. 따라서 격조 있는 역사화가 아닌 초상화나 풍속화, 풍경화 등의 주문이 늘어났고 각각의 분야가 특화되었다.

더욱이 미술품의 수요가 증가함으로써 주문을 통한 회화 제작뿐 아니라 현대의 미술 시장처럼 화가들이 먼저 '팔릴 것 같은' 그림을 그리고, 미술상이나 정기적인 시장에서 작품을 판매하는 유통망을 구축했다.

시민사회가 번창하면서 패션의 경우 오트쿠튀르haute couture(맞춤복)에서 프레타포르테prêt-à-porter(기성복)로 주류가 이동했듯이, 마찬가지로 네덜란드에서 경제적으로 부유한 시민사회가 수립되면서 시민계층이 미술품의 주요 구매층으로 등장했던 것이다.

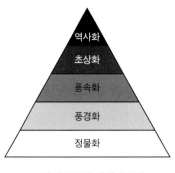

■ 회화 장르의 히에라르키

덧붙이자면 '회화 장르의 히에라르키Hierarchie(서열화)'가 확립된 것도 17세기였다. 파리미드 꼴에서 최상위에는 성경이나 신화를 주제로 한 역사화가 자리하며 그 아래에 인물화(초상화), 풍속화, 풍경화, 그리고 최하위에 정물화가 위치한다. 당시에 역사화를 1순위로 매긴 것은 화가 스스로 주제를 이해해야 그림을 그릴 수 있기 때문이었다. 게다가 화폭에는 복수의 인물을 배치하고 캐릭터에 맞는 자세나 감정을 표현하며 적절한 배경을 묘사해야 한다. 구성력뿐 아니라 고대 건축물의 고고학적 지식도 필요하다. 요컨대 화가와 감상자 모두 인문학적 교양과 깊이 있는 지식을 갖추어야 작품을 이해할 수 있는 분야가 역사화로, 이런 연유에서 가장 높은 위치에 자리매김했다.

시민을 위한 다채로운 네덜란드 회화

신교 중심의 사회인 네덜란드에서 인기를 끌었던 회화 장르는 시민들의 일상생활을 묘사한 '풍속화'다. 17세기의 네덜란드 풍속화에는 격언이나 교훈이 담겨 있고, 올바른 신앙생활로 이끌기 위한 온갖 미덕과 악덕이 그려졌다.

예를 들어 풍속화에 흔히 등장하는 풍경으로 '음주' 장면이 있다. 이는

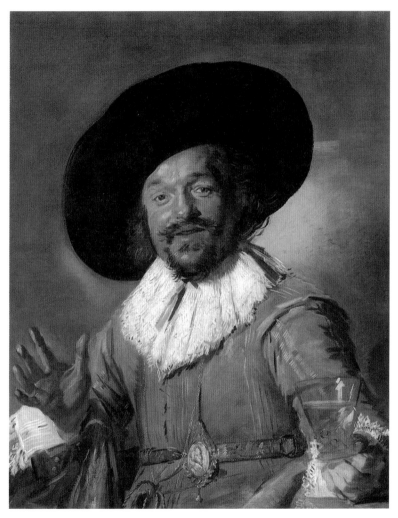

한 손에 술잔을 들고 거나하게 취한 남자를 그린 네덜란드의 풍속화. 프란스 할스Frans Hals,「기분 좋은 술꾼」, 1628~1630년경, 암스테르담 국립미술관, 네덜란드 암스테르담.

유럽인 중에서 술(주로 맥주)을 가장 즐겨 마시는 네덜란드 사람들에게 '절제'의 메시지를 그림으로 전하고 있는 것이다.

파이프 담배도 단골손님으로 그림에 등장한다. 이것 역시 파이프 담배가 크게 유행했던 17세기 네덜란드의 시대상을 잘 보여준다. 한편 도박을 즐겼던 네덜란드인답게 대낮부터 술집에서 카드놀이를 하는 장면도 흔한데, 역시 도박꾼을 훈계하는 가르침을 엿볼 수 있다.

네덜란드 회화에서는 사람들에게 친숙한 풍경을 묘사한 '풍경화'도 유행했다.

당시 베르사유Versailles 궁전의 인공 정원을 보면 알 수 있듯이, 대부분의 유럽인은 '눈앞에 펼쳐지는 현실의 풍경'을 아름답다고 여기는 미의식을 높이 평가하지 않았다.

하지만 네덜란드에서는 화가가 약간의 연출을 곁들이더라도 현실적인 풍경을 선호했고, 이에 따라 사실성 높은 풍경화가 자주 등장했다. 해양 대국인 만큼 배나 항구를 그린 해양 풍경화도 인기를 끌었다.

한편 네덜란드에서는 구경하기 힘든 '황금색 태양'을 표현한 이탈리아적인 풍경화도 시민들의 사랑을 독차지했다. 이는 머나먼 이탈리아의 풍경에 대한 동경을 그림으로 나타낸 것이다. 풍경 자체는 네덜란드이지만 하늘만큼은 마치 로마 근교의 황금색 하늘처럼 해가 쨍쨍하게 내리쬐는 풍경화가 주목받았다.

'정물화'에서는 삶의 덧없음과 허무감을 드러내는 '바니타스vanitas'가 회화의 주제로 등장하는 경우가 많았다. 네덜란드 정물화의 세밀한 묘사는 15세기의 플랑드르 회화로 거슬러 올라가는데, '북유럽 르네상스'에서도 설명했듯이 그림에 등장하는 사물은 저마다 상징과 은유를 담고 있다.

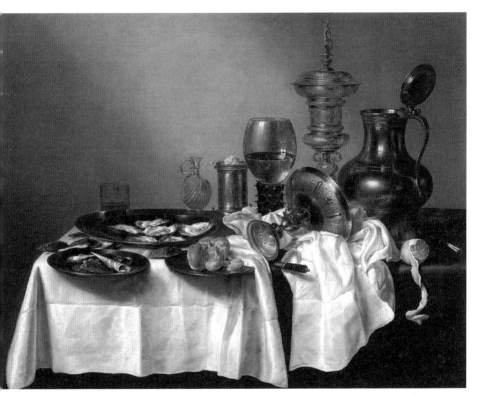

네덜란드 회화의 대표 장르 중 하나인 정물화. 빌럼 클라스 헤다 Willem Claesz Heda, 「도금된 술잔이 있는 정물」, 1635년, 암스테르담 국립미술관, 네덜란드 암스테르담.

플랑드르의 전통을 계승한 17세기 네덜란드의 정물화는 화폭에 그려진 꽃이나 촛불, 그리고 해골이나 회중시계에도 상징과 은유를 담아 감상자에게 '절제'나 '인생무상'이라는 교훈을 전하려 했다.

15세기 플랑드르 회화의 영향은 정물화 외에도 17세기 네덜란드 회화에서 다양하게 나타난다. 이를테면 상징주의의 전통은 정물화뿐 아니라 풍속화에서도 메시지를 전달하기 위한 장치로 활용된다. 풍경 묘사에 특히 뛰어났던 플랑드르 회화의 전통은 네덜란드만의 독립된 풍경화로 계승, 발전되었다. 17세기 네덜란드의 미술품을 감상해보면, 네덜란드와 예전의 플랑드르가 역사를 함께했다는 점에서 플랑드르의 전통이 네덜란드 회화에 고스란히 녹아 있음을 알 수 있다.

'집단 초상화'는 네덜란드에서 발달한 가장 특색 있는 회화 장르로 꼽힌다. 시민사회로 발전한 네덜란드에는 다양한 동업자 조합과 민병대나 민간 순찰대가 있었다. 유럽에서도 일찍이 사회복지제도가 정비된 나라로, 아무리 작은 마을이라도 아동보호시설이나 노인복지시설을 갖추고 있을 정도였다.

가톨릭의 경우 이런 사회단체에서 주로 제단화를 기부했지만, 프로테스탄트 교의를 중시했던 네덜란드 사회에서는 집단 초상화를 주문하는 경우가 많았다. 물론 집단 초상화는 개인 저택이 아닌, 그들이 속한 단체의 강당이나 회의실 등 공적인 공간을 장식했다.

아울러 프로테스탄트 문화권인 네덜란드에서도 종교화는 제작되었다. 교회에 종교화나 제단화를 두는 것은 금지되었지만 개인이 집에 종교화를 거는 것은 전혀 문제되지 않았다. 게다가 종교의 자유가 어느 정도 허

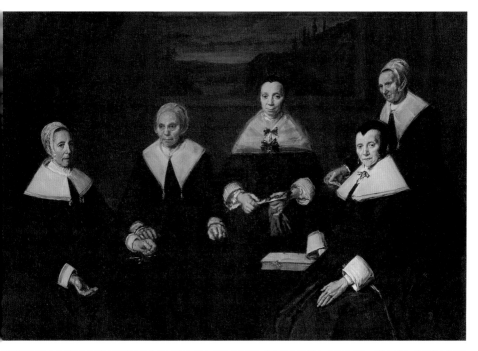

네덜란드의 독자적인 회화 장르인 집단 초상화. 프란스 할스, 「하를럼 요양원의 여자 이사들」, 1664년경, 프란스 할스 미술관, 네덜란드 하를럼.

용되었기에 가톨릭 신자가 자택에서 예배를 드리기 위해 종교화를 찾는 경우도 있었고, 프로테스탄트 신앙을 믿는 교인이라도 미술품으로서 종교화를 주문하는 귀족이나 상류층이 적지 않았다. 그리고 바로 뒤에서 소개할 렘브란트처럼 교회 예배를 위한 종교화가 아니라 작품의 주제로 성경을 선택하는 화가도 존재했다.

'빛의 화가' 렘브란트와 우아한 페르메이르

렘브란트 판 레인Rembrandt van Rijn(1606~1669)은 17세기의 네덜란드 미술에서 매우 특별한 존재이자 네덜란드 미술사에서 가장 손꼽히는 거장이다.

집단 초상화로 명성을 쌓은 렘브란트의 대표작인 「야간 순찰」은 '빛의 화가'로 널리 알려진 그의 명성대로 극적인 명암 대비가 돋보이는 작품이다. 렘브란트는 초상화 외에도 역사화를 포함해 다양한 분야의 작품을 선보였고, 판화가로도 이름을 떨쳤다.

렘브란트는 자신의 이미지 전략을 강하게 의식한 화가이기도 하다. 심지어 이탈리아 르네상스 거장들을 모델로 삼았던 렘브란트가 르네상스 시대의 옷차림으로 등장하는 자화상도 있을 정도다. 특히 작품 서명을 보면 '렘브란트'라는 이름만 눈에 띈다. 이는 레오나르도, 미켈란젤로, 라파엘로 등 이탈리아 르네상스의 3대 거장이나 16세기 베네치아 미술의 최고 거장인 티치아노처럼 성을 빼고 이름만 남긴 대가들에게 경쟁의식을 품었기 때문이다. 그의 전략은 크게 성공해서 '판 레인'이라는 성이 아닌, '렘브란트'라는 이름만 미술사에 아로새기게 되었다.

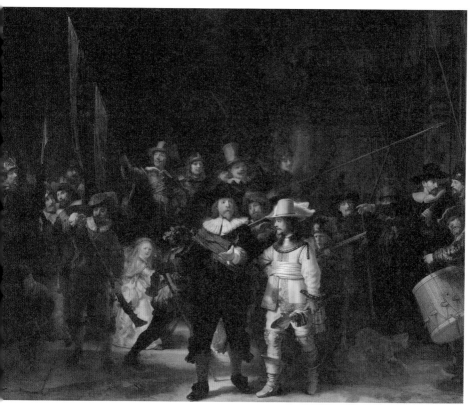

렘브란트 판 레인, 「야간 순찰」, 1642년, 암스테르담 국립미술관, 네덜란드 암스테르담.

대담하면서도 무게감 있는 화풍으로 인기를 모은 렘브란트이지만, 1650년대에는 시류에서 멀어지면서 서서히 그림 주문도 줄어든다. 렘브란트의 회화는 후기로 갈수록 통찰력과 깊이가 느껴졌지만, 부를 축적한 네덜란드인의 취향은 우아하면서도 기교적인 동시대의 프랑스 회화로 옮겨갔기 때문이다.

주문 감소에 따른 경제적 위기와 낭비벽으로 재산을 제대로 관리하지 못한 렘브란트는 대저택과 진기한 수집품을 처분하고, 1660년에 아주 자그마한 시골집으로 거처를 옮겨야만 했다. 만년까지 암스테르담 최고의 화가로 손꼽히며 세상을 떠나기 2년 전인 1667년에는 메디치 가의 코시모 3세Cosimo III(1642~1723, 재위 1670~1723년)가 렘브란트를 직접 찾아와 작품을 의뢰할 정도로 유명했지만 경제적으로 궁핍한 것은 여전했다.

렘브란트뿐 아니라 17세기의 네덜란드 화가들은 시민사회의 명암으로 말미암아 동시대의 다른 나라 화가들과 달리 현실적인 경제난에 시달렸다. 다시 말해 왕실이나 교회 등의 엄청난 부를 자랑하는 후원자 없이, 오직 미술 시장에서만 작품 거래가 이루어졌기 때문에 불안정한 생활이 불가피했던 것이다. 따라서 대부분의 네덜란드 화가들은 부업을 갖고 있었다. 렘브란트는 미술상이었고, 이어서 소개할 페르메이르는 여관을 운영했다.

요하네스 페르메이르Johannes Vermeer(1632~1675)는 1660년대에 화가로 성공을 거두며 생전에 높은 평가를 받았지만, 19세기 중반에 프랑스 비평가가 주목하기 전까지는 이름이 잊힌 예술가였다. 생애를 통틀어 남겨진 작품이 30여 점에 불과할 정도로 완성작이 적었고, 작품들 중 대부분이 왕실이 아닌 개인 수집품으로 소장되고 있었기 때문에 미술계의 관심을 끌지

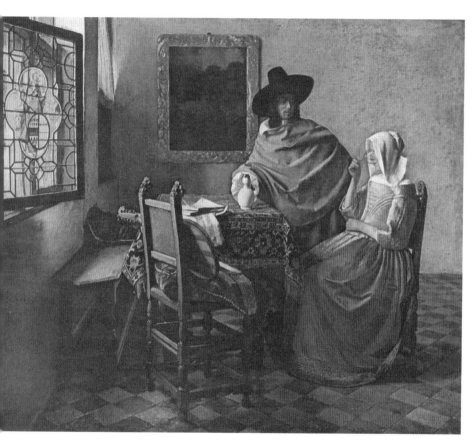

요하네스 페르메이르, 「포도주를 마시는 신사와 숙녀」, 1658~1660년, 베를린 국립회화관, 독일 베를린.

못했다.

페르메이르가 남긴 작품은 대개 시민들의 일상생활을 그린 풍속화였다. 다만 같은 네덜란드의 풍속화라도 다른 지역보다 훨씬 차분하면서도 품격이 느껴지는 작품을 주로 제작했다. 이는 페르메이르가 활동한 델프트Delft라는 지역의 특징과도 관련되어 있는데, 궁정인들이 사는 곳과 인접한 델프트에서는 그림 구매층이 격조 높은 스타일을 선호했다.

예를 들어 남녀 연애와 관련해 욕망에 대한 절제나 도덕적인 교훈을 암시하는 경우, 고상한 주제와는 거리가 먼 풍속화라도 다른 지역의 풍속화와 비교했을 때 결코 같은 의미를 지닌다고 생각할 수 없을 만큼 페르메이르는 시적이면서도 우아하게 표현했다.

렘브란트와 마찬가지로 페르메이르도 혼란의 시대에 영향을 받았다. 1672년 식민지 쟁탈을 둘러싸고 제3차 잉글랜드-네덜란드 전쟁이 일어나고, 잉글랜드와 밀약을 맺은 프랑스의 군대가 네덜란드 남부로 침입했다. 거듭되는 전쟁으로 네덜란드의 국토가 황폐해지고 경제가 조금씩 무너져갔다. 그 여파로 생활이 궁핍해진 페르메이르는 파산 상태에서 마흔 셋의 짧은 생애를 마감했던 것이다.

잉글랜드와의 전쟁으로 네덜란드의 국력이 쇠퇴하면서 네덜란드 회화의 황금시대도 막을 내리게 된다. 17세기 말, 네덜란드에서 활동하는 화가는 그 수가 번성기의 4분의 1까지 감소하고 네덜란드 사회에서 미술의 번영도 종말을 고한다.

이후 네덜란드 미술은 오랜 침체기에 빠졌다. 미술사에서 네덜란드 화가가 재조명을 받는 시기는 고흐(본문 251쪽 참조)가 등장하는 19세기 말까지 기다려야만 했다.

네덜란드를 뒤흔든 '튤립 파동'

튤립의 나라 네덜란드에서는 1633년부터 1637년까지 '튤립 파동'으로 온 나라가 홍역을 치렀다.

사치와 허영심을 멀리하고 근검절약을 중시하는 프로테스탄트 사회답게 네덜란드인은 부유층이라도 겉치장으로 부를 과시하지 않고 절제를 미덕으로 삼았다.

화려한 옷차림과 산해진미 상차림 대신 집 안을 아름답게 꾸미는 그림, 그리고 척박한 네덜란드 토양에서도 재배할 수 있는 튤립이 그나마 네덜란드 사람들의 사치 품목에 속했다.

교외에 있는 별장 정원의 드넓은 꽃밭도 튤립 유행을 부추겼다. 당시 네덜란드의 경제 호황과 맞물리면서 도시의 신흥 귀족과 부유한 상인들 사이에서 튤립이 사치품으로 떠오르며 튤립 애호가가 순식간에 늘어났다.

대체로 사람들은 진귀한 품종을 손에 넣고 싶어 하는데, 상류층 튤립 애호가들 사이에서도 인기 있는 최고급 품종이나 희귀 품종의 알뿌리는 높은 가격에 거래되었다. 가격 폭등으로 알뿌리 재배 농장에서 큰돈을 버는 사람들이 생겨나자 그림을 상품화한 네덜란드인답게 튤립의 알뿌리도 투기 품목에 올린 것이다.

마침내 과열 투기 현상은 다양한 계층으로 퍼져나갔다. 오늘날 주가

가 치솟을 때는 주식 투자에 관심 없는 사람들까지 주식시장을 찾는 것처럼, 부유층 외에도 많은 사람들이 알뿌리 거래에 열을 올렸다. 결과적으로 네덜란드 전역에서 튤립 거래가 성행했고, 심지어 수확을 예측하기가 매우 어려운 알뿌리의 선물거래까지 생겨날 정도였다.

하지만 1637년 2월 튤립 거품은 붕괴했다. 알뿌리 가격이 대폭락했던 것이다. 투자자들은 하루아침에 파산자로 내몰렸다. 물론 경제적으로 가장 심각한 타격을 입은 사람들은 도시 귀족 등의 부유층이 아니었다. 어느 시대나 손해를 보는 이들은 일확천금을 꿈꾸며 전 재산을 베팅한 서민들이었다.

덧붙이자면 17세기 네덜란드에서는 튤립과 마찬가지로 그림도 수집품을 넘어 투기 품목으로 인기를 끌었다.

서구 상류사회에서는 전통적으로 미술품의 화폐가치를 화젯거리로 삼는 것은 천박하다고 꺼렸지만, 실리를 중시하는 상인들이 사회의 핵심 계층이었던 당시의 네덜란드에서는 그림을 자산으로 인식했던 것이다.

오늘날에도 서양에서는 비즈니스 현장이 아닌 곳에서 금전에 관련된 이야기를 공공연하게 떠벌리는 대화를 탐탁지 않게 여긴다. 특히 미술품의 가격을 직접적으로 거론하는 것은 품위 없는 행동이라고 여기기 때문에 각별히 유념해야 한다.

제3부

프랑스가
미술 대국으로 올라서다

위대한 프랑스 탄생의
또 다른 모습

절대왕정과 루이 14세	프랑스 고전주의

루이 14세의 작품, '위대한 프랑스'

네덜란드 사람들이 '황금의 세기'라고 부르듯이, 프랑스 사람들이 '위대한 세기(그랑 시에클Grand Siècle)'라고 자랑삼아 부르는 17세기는 프랑스가 정치, 문화 등 모든 면에서 눈부신 발전을 이룩한 시대였다. 회화와 건축에서 본보기, 즉 '고전'이 확립됨으로써 프랑스 문화의 기반을 다질 수 있었다.

17세기 유럽 각국을 휩쓴 미술 사조는 극적이면서도 역동적인 바로크 미술이었지만, 프랑스는 독자적인 '프랑스 고전주의'를 탄생시켰다. 문화 선진국이었던 이탈리아 문화를 그대로 수입한 것이 아니라 프랑스만의 독특한 양식을 만들어낸 것이다.

프랑스 고전주의의 발전 배경에는 루이 14세가 이룩한 절대왕정이 커다란 부분을 차지한다.

1643년, 다섯 살에 왕위를 계승한 인물이 태양왕* 루이 14세다. 소년 시

연도	주요 사건
1643년	루이 13세가 죽고, 다섯 살의 나이로 루이 14세가 즉위함
1648년	'프롱드의 난'이 일어남
1661년	루이 14세가 친정을 선언하고 강력한 절대왕정을 확립함
1672년	프랑스–네덜란드 전쟁이 발발함
1682년	루이 14세가 왕궁을 베르사유 궁전으로 옮김
1701년	스페인 왕위 계승 전쟁이 발발함
1715년	루이 14세가 죽고, 증손자 루이 15세가 즉위함

절에 귀족들의 반란인 '프롱드의 난'을 겪은 루이 14세는 두 번 다시 왕권을 위협하는 내란이 일어나지 않도록 하겠다며 절대왕정 확립 의지를 다졌고 이를 평생 실천했다.

1661년에 루이 14세는 자신이 직접 통치하겠다는 친정親政을 선언하면서 강력한 '절대군주제(절대왕정)'를 수립했다. 그리고 절대왕권의 상징인 베르사유 궁전을 완성시켰다. 루이 14세는 귀족들을 지배하고 관리하기 위해 거대한 궁전 안에 귀족들의 방을 만들고 그들을 궁에 머무르게 했다. 마치 태양인 왕을 중심으로 행성과 위성에 해당하는 귀족들이 움직이듯, 모든 궁정 생활의 중심에 루이 14세가 있었다.

태양왕은 알현이 허락된 지극히 높은 서열의 귀족 앞에서 기상 예식을 집전하고 취침 예법까지 주관함으로써 아침부터 밤까지 그야말로 거듭 무대에 서는 배우와 같은 일상을 꾸려나갔다. 이 과정에서 좀 더 가까이 왕을 모시고 국왕의 총애를 받기 위해 귀족들은 베르사유 궁전에 거처를

* 루이 14세가 궁정 발레극에 직접 출연했을 때, 그리스 신화에 나오는 태양신 아폴론으로 즐겨 분장한 데서 '태양왕'이라는 별칭을 얻게 되었다고 한다.

마련해야만 했다.

프랑스 왕실은 정치뿐 아니라 미술까지도 장악하고 절대왕권을 공고히 하는 수단으로 예술을 이용했다. 그 결과 미술은 국왕에게 봉사하며, 왕권과 프랑스의 영광을 고취시키는 공적인 양식을 확립시켜나갔다.

예술 후진국 프랑스 미술가들의 딜레마

왕권 강화라는 중요한 임무를 수행한 곳이 파리에 설립된 '왕립회화조각아카데미'다. 1648년에 탄생한 왕립아카데미는 국왕과 국가의 업적을 널리 알린다는 지침 아래 프랑스 미술계를 크게 변모시켜나갔다.

당시 프랑스 미술가들은 국가가 인정하는 단체의 설립을 추진했는데, 왕립아카데미가 바로 그런 취지에 부합한 공식 기관이었다. 물론 다른 유럽의 도시와 마찬가지로 파리에도 화가나 조각가의 생계를 위해 만들어진 직업조합(길드)이 존재했다. 그럼에도 불구하고 왜 프랑스 미술가들은 새삼 국가가 인정하는 예술 아카데미의 창립을 원했을까?

왕립아카데미가 설립된 배경을 알기 위해서는 프랑스 미술가의 사회적 위치를 살펴봐야 한다. 이때 짚고 넘어가야 할 문제는, 1648년에 왕립회화조각아카데미가 문을 열었을 때 프랑스는 예술 후진국이었고 예술 선진국은 이탈리아였다는 점이다. 17세기 초에 파리는 예술의 규범을 배울 만한 곳이 아니었을 뿐 아니라 루브르 박물관도 존재하지 않았다.

르네상스의 발상지이자 예술 대국이었던 이탈리아에서는 16세기를 맞이할 무렵에 이미 예술가 및 예술품이라는 개념이 생겨났고, 이는 기술자

및 공예품과는 전혀 다른 의미로 높은 평가를 받았다. 하지만 프랑스에서는 예술가라는 존재의 사회적 인식조차 없었다.

이와 관련해 프랑스의 화가와 조각가들이 문제의식을 제기하기 시작했다. 그들은 직업조합으로는 여러모로 부족하다고 생각했던 것이다.

그들이 직업조합 이상의 공식 기관 설립을 모색했던 이유 중 하나는 당시 프랑스 미술계 전체에 만연한 작품의 질적 저하였다. 화가 조합은 제자가 스승에게 수업료와 식비 등을 지불해야 하는, 오늘날의 직업훈련학교와 다름없었다. 도제 교육의 특성상 타인이 아닌 가족이나 친족끼리 사제관계를 맺는 일이 흔했고, 스승은 자신의 딸을 유능한 제자와 결혼시킴으로써 일종의 가업으로 이어나가기도 했다.

따라서 동료의식이 강하고 다른 파벌이나 지역에는 굉장히 배타적이었다. 실제로 파리 미술가 조합의 경우 파리 시민이나 지도층 조합원 자녀의 조합 가입비는 낮게 설정하고, 지방 출신자나 연고가 없는 사람들의 가입비는 높게 책정했다.

이런 연고 중심의 작품 활동은 결과적으로 작품의 질을 떨어뜨렸다. 더욱이 궁정화가의 세습화가 파벌 중심으로 이루어지다 보니 프랑스 예술계 전체의 질이 저하되었다. 이와 같은 문제를 바로잡으려는 노력이 왕립회화조각아카데미의 설립으로 이어졌던 것이다.

왕립아카데미가 설립된 또 하나의 이유는 미술가의 지위 향상을 위한 것이었다. 당연한 이야기지만, 17세기에 프랑스는 계급사회였다. 새롭게 등장한 시민계급인 화이트칼라 계층의 서열을 보면 학자 등 지식인이 정점을 이루고, 그 아래에 재무 담당 관료, 그리고 의사나 약사 등 전문직 기

술자가 그 아래를, 상인이 맨 아래에 위치했다.

상인 아래에 일명 블루칼라가 있었는데 그중에서 농업 경영인이 가장 높은 위치를 차지하고, 그 아래에 화가와 조각가가 속한 장인 계급이 있었으며, 최하층은 단순 노동자로 구성되었다. 블루칼라의 경우 생계를 위해 몸을 움직여 일하는 육체노동자라는 사회적 인식이 지배적이었기 때문에, 장인 계급에 속한 화가와 조각가는 사회 지도층과 동떨어진 존재임을 알 수 있다. 부유한 부르주아 집안의 자녀가 미술가를 직업으로 삼으려 한다면 사회적으로 불명예스럽다고 생각할 정도였다.

하지만 아무리 낮은 계층에 속하더라도 왕실을 출입하는 궁정화가라면 하층민과 여러모로 달랐을 것이라는 점은 쉽게 상상할 수 있다. 실제로 왕과 귀족을 가까이 모시는 화가들은 옷차림이나 말씨, 행동거지에서 품격을 갖추려 노력했고, 겉모습뿐 아니라 의식까지 궁정인으로 점차 변모했다.

다만 상류층에 가까운 자의식과는 반대로 현실적인 신분은 여전히 낮은 기술자 계급에 머물렀다. 자의식과 현실의 괴리감은 화가들의 내적 갈등을 부추겼다. 이른바 정체성 혼란에 빠진 것이다. 그 결과 프랑스 미술가들은 자신의 직업과 관련해, 단순 기능인으로 취급받는 사회적 인식을 지적인 예술가로 고쳐시키려 했다.

이때 그들이 본보기로 삼은 나라가 예술 선진국인 이탈리아였다. 앞서 매너리즘 미술에서도 소개한 조르조 바사리는 이탈리아의 화가, 건축가이자 미술사가로 활동하며 1563년에는 피렌체에 '아카데미아 델 디세뇨Accademia del Disegno'라는 미술 아카데미를 설립했다. 1571년 이후 이 아카데미에 소속된 화가와 조각가는 피렌체에서 활동하기 위해 직업조합에 따로 가입할 필요가 없었다. 말하자면 길드에서 해방되어 문화·교육기관

인 아카데미에서 창조적인 작품 활동을 할 수 있었던 것이다.

더욱이 1577년에는 로마에 '아카데미아 디 산 루카Accademia di San Luca'라는 미술가협회가 창립되어 미술가의 지성 함양은 물론이고 기능인에서 고상한 예술가로 미술가의 사회적 지위 향상을 도모했다.

이처럼 기술자들의 직업조합이 아닌, 지성을 중시하는 문화적 아카데 미라는 개념이 이탈리아에서 프랑스로 건너온 것이다. 요컨대 엘리트 의식을 갖기 시작한 프랑스 미술가들은 직업인의 이익단체인 길드와 구별하기 위해, 애써 루이 14세의 칙허를 받았고 왕실의 허가로 새롭게 탄생한 예술행정기관이자 교육기관이 바로 왕립회화조각아카데미였다.

여전히 계급사회였던 당시 상황에서 프랑스 아카데미가 내세운 지식층 개념은 아카데미 회원의 개인적인 미술품 판매를 금지시킬 정도로 엄격했다. 귀족이 장사를 하지 않는 것과 같은 맥락으로 생각했던 것이다.

결과적으로 프랑스에서는 '예술가가 곧 지식인'이라는 강력한 엘리트주의가 사회 전체로 확산되었다. 이러한 역사적 사실을 떠올린다면 오늘날 프랑스 예술가들의 사회적 지위가 다른 나라에 비해 월등히 높다는 사실도 충분히 이해할 수 있을 것이다.

푸생을 모른다면 프랑스 미술을 논하지 마라

1663년 왕립아카데미 회장으로 취임한 샤를 르브룅Charles Le Brun(1619~1690)의 주도 아래 확립된 미술 양식이 니콜라 푸생Nicolas Poussin(1594~1665)의 미술 이론을 바탕으로 한 프랑스 고전주의였다.

푸생은 주로 로마에서 생활하며 활동했지만, 프랑스의 상류층 친구나 고객들 덕분에 프랑스에서도 푸생의 작품을 구경할 수 있었다. 게다가 푸생의 제자인 르브룅과 프랑스 유학 시절 푸생의 친구이자 아카데미 창립 회원인 필리프 드 샹파뉴Philippe de Champaigne(1602~1674) 등이 앞장서서 푸생의 회화 이론을 프랑스에 널리 전파했다.

그 결과 '푸생을 모른다면 프랑스 미술을 논하지 마라'는 말이 나올 정도로, 니콜라 푸생은 프랑스 미술의 본보기가 되었다.

지적인 예술가의 모범이 된 화가 푸생의 모습, 그리고 철학적이면서도 지성을 강조한 푸생의 그림 및 미술 이론은 자유 인문학과의 동일화를 목표로 하는 아카데미 교육에서, 길드와의 차별화를 원하는 아카데미 회원들에게도 훌륭한 지침이 되었다.

푸생은 심미안이 없고 교양이 부족한 대중에 영합하는 미술을 저속하다고 생각했다. 따라서 교회의 제단화와 같은 공적인 업무를 되도록 피하고, 교양 있는 상류층 고객을 위한 사적인 작품을 주로 제작했다. 결과적으로 단순히 눈요깃감으로 즐기는 그림이 아닌, 지성과 이성에 호소함으로써 감동을 이끌어내는 작품을 완성할 수 있었다.

또한 그림의 주제가 고귀해야 한다는 관점에서 푸생은 단순히 색채를 중시하는 그림을 천박하다고 생각했다. 푸생의 회화 이론은 감각에 호소하는 색채가 아닌, 지성과 이성에 호소할 수 있는 형태와 질서에 기초한 안정된 구도를 중시했다. 푸생이 친구에게 보낸 편지 내용 중 한 구절을 빌리자면, '지적으로 그림을 읽는다'는 것이다.

우리가 프랑스 예술을 말할 때 '감성'이라는 모호한 단어를 즐겨 사용하

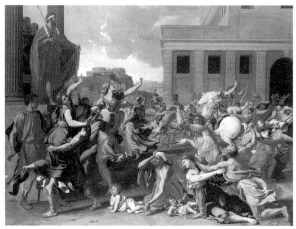

프랑스 고전주의의 바탕이 된 니콜라 푸생의 작품. 니콜라 푸생, 「사비니 여인들의 납치」, 1633~1634년, 메트로폴리탄 미술관, 미국 뉴욕.

니콜라 푸생, 「아르카디아에도 나는 있다」, 1638년경, 루브르 박물관, 프랑스 파리.

니콜라 푸생, 「솔로몬의 심판」, 1649년, 루브르 박물관, 프랑스 파리.

는데, 오히려 '프랑스다운' 예술은 푸생의 미술에서 시각화된 '명석한 두뇌와 이성'이다.

이처럼 푸생의 제작 태도 및 예술 이론은 왕립아카데미의 공적인 미의 규범, 즉 프랑스 고전주의로 자리잡았다. 균형 잡힌 구도와 조각상에 가까운 이상적인 인물 묘사를 통해 질서와 조화, 그리고 절도와 이성을 중시하는 프랑스 고전주의가 확립된 것이다.

덧붙이자면 19세기에도 신고전주의라는 기치를 내걸고 푸생의 고전주의를 부활시킨 자크 루이 다비드Jacques Louis David(1748~1825)와 그 계승자인 장 오귀스트 도미니크 앵그르Jean Auguste Dominique Ingres(1780~1867) 등이 푸생을 화가 및 회화 이론의 이상향으로 삼았다.

이후 신고전주의에 대한 반동으로, 혁신적이면서도 전위적인 화가들을 주축으로 한 인상파가 19세기 후반 프랑스 근대 미술의 발전을 이끌어나갔다.

프랑스 고전주의는 루이 14세 치하에서 발전한 미술 사조인데 1715년 9월 1일, 77세 생일을 나흘 앞두고 루이 14세, 즉 프랑스의 태양은 저물었다. 그리고 왕세자도 왕세손도 먼저 떠나보낸 루이 14세의 뒤를 이은 인물은 그 자신이 즉위한 나이와 같은, 다섯 살밖에 되지 않은 증손자 루이 15세Louis XV(1710~1774, 재위 1715~1774년)였다.

루이 15세는 부르봉Bourbon 왕가에서 으뜸가는 외모를 자랑했지만, 정치적으로 우유부단하고 쾌락과 낭비를 일삼은 탓에 프랑스의 정치와 경제는 파탄의 길로 빠져들었다. 루이 15세의 실정은 손자인 루이 16세Louis XVI(1754~1793, 재위 1774~1792년)가 프랑스 혁명 때 단두대의 이슬로 사라지는

혹독한 대가를 치러야만 했다. 한편 프랑스 대혁명의 전조 따위는 전혀 감지할 수 없는, 건강하고 화려하면서도 감미롭고 경쾌한 예술이 혁명 직전에 프랑스에서 탄생한다. 우아하고 장식적인 로코코Rococo 시대가 열린 것이다.

고전주의 이전의 프랑스 미술 양식

프랑스 미술사에서는 독자적인 고전주의를 확립하기 이전에도 고유의 세련된 궁정 양식을 볼 수 있다.

궁정 양식의 발전과 밀접하게 관련된 프랑스 국왕이 바로 프랑수아 1세François I(1494~1547, 재위 1515~1547년)다. 프랑스 르네상스의 아버지로 일컬어지는 프랑수아 1세는 레오나르도 다 빈치를 후원한 미술품 수집가로도 널리 알려져 있다. 이탈리아의 천재 화가 레오나르도 다 빈치의 대표작인 「모나리자」가 프랑스 루브르 박물관에 전시되어 있는 것도 프랑수아 1세 덕분이다. 루브르 박물관은 프랑스 혁명 이후 국유화된 왕실의 예술 수집품을 모아놓은 곳이다. 루브르 박물관에 소장된 예술품 중 이탈리아 르네상스 회화의

원래 프랑수아 1세의 컬렉션이었던 레오나르도 다 빈치의 작품. 레오나르도 다 빈치, 「모나리자」, 1503~1506년경, 루브르 박물관, 프랑스 파리.

보석 같은 작품들 대부분이 원래 프랑수아 1세의 컬렉션이었다. 이처럼 예술적 안목과 인문 교양을 갖춘 프랑수아 1세의 영향으로 이탈리아보다 한 세기나 뒤쳐져 있던 프랑스에도 르네상스의 바람이 불어오게 된 것이다.

프랑수아 1세는 퐁텐블로Fontainebleau 궁전, 샹보르Chambord 성 등의 건축 프로젝트를 추진했는데, 이를 계기로 아름답고 세련된 관능미를 내세운 '퐁텐블로 양식'이 발전했다.

퐁텐블로 궁전의 실내장식을 위해 초대된 로소 피오렌티노, 프란체스코 프리마티초Francesco Primaticcio(1504~1570) 등 르네상스 시대의 이탈리아 화가와 플랑드르 미술가, 프랑스 예술가들이 프랑수아 1세의 궁정에서 함께 공동 작업을 함으로써 각 나라의 미술 문화와 전통이 융합된 새로운 예술 양식이 탄생할 수 있었다.

퐁텐블로 양식은 후기 르네상스 시대의 매너리즘 미술에 궁정사회였던 프랑스 고유의 귀족적인 우아함을 곁들인 나체 묘사가 특징이다. 프랑스 왕의 애첩을 그린 「사냥의 여신 다이아나」와 「가브리엘 데스트레와 그 자매」 등이 퐁텐블로파의 대표작으로 꼽힌다.

16세기에 프랑스 퐁텐블로 궁전을 중심으로 활동한 퐁텐블로파의 대표적인 작품. 작자 미상, 「사냥의 여신 다이아나」, 1550년경, 루브르 박물관, 프랑스 파리.

작자 미상, 「가브리엘 데스트레와 그 자매」, 1594년경, 루브르 박물관, 프랑스 파리.

| 혁명 전야, 찰나의 유희 | 로코코 |

왕의 시대에서 귀족의 시대로

1715년, 루이 14세가 세상을 떠나자 태양왕 시절의 숨 막히는 궁정 생활에서 해방된 궁정 귀족을 중심으로 섬세하면서도 화려한 '로코코 문화'가 탄생했다. 로코코는 루이 14세의 절대왕정에서 발달한 엄격 문화에 대한 반동이라고도 할 수 있는 문화·양식이다.

17세기의 프랑스 문화가 '왕의 시대'에 어울리는 남성적인 문화라고 한다면, 18세기의 로코코 문화는 '귀족의 시대'에 걸맞은 여성적인 문화라고 해도 과언이 아니다. 궁정사회 자체가 여성 취향으로 바뀌면서 루이 14세가 죽은 뒤에는 남자도 화려한 옷차림으로 아름다움을 뽐냈다. 당시 프랑스 국왕이었던 루이 15세는 증조부인 루이 14세와 달리 담백하면서도 화사한 색을 선호했다.

그러자 궁정인과 파리의 부르주아도 왕을 따라 하기 시작했다. 원래 여

성적인 색조로 알려진 파스텔 톤의 의상이 남성 패션에서 유행하고, 노인들도 은색 실로 수놓은 장미색 조끼를 즐겨 입었다. 남녀노소를 불문하고 17세기에는 상상도 할 수 없었던 화려하고 사치스러운 패션이 귀족과 부유한 시민계층에 정착된 것이다.

허세로 치장한 겉치레 패션은 점점 도를 넘기 시작했다. 단적인 예를 들자면, 최근 비즈니스 정장에서도 타이트한 옷차림을 볼 수 있지만 18세기 신사용 반바지의 경우 제대로 앉을 수조차 없을 정도로 몸에 끼는 옷차림이 유행했다. 당시 궁정 예법에서는 착석할 수 있을 때와 착석할 수 없을 때가 구분되었는데, 이에 따라 착석용 바지와 그렇지 않은 바지를 따로 준비해야 하는 우스꽝스러운 상황까지 벌어졌다.

패션의 변화로 남자들이 주로 쓰는 가발 모양도 여성화되었다. 루이 14세처럼 위엄을 나타내는 가발이 아니라 뒤로 늘어뜨린 긴 머리를 리본으로 묶어서 더 화려하게 보이는 가발을 경쟁하듯 찾았다. 상황이 이렇다 보니, 여성의 헤어스타일과 언뜻 분간되지 않는 남성도 종종 눈에 띄었다.

게다가 남자들의 취미가 이전보다 훨씬 여성스러워졌다. 루이 15세를 비롯해 자수를 취미로 삼는 왕족과 귀족이 많았는데, 이 같은 취미 활동만 보더라도 18세기는 여성적인 감수성이 돋보이는 시대였음을 실감할 수 있다.

루이 16세 시대가 막을 올리자 여자들의 머리모양에서 '높이 경쟁'이 시작되었다. 심지어 마차에 올라탈 수 없을 만큼 하늘로 치솟은 머리장식도 생겨났다. 1778년에는 무대가 보이지 않는다는 이유로 너무 높은 올림머리를 한 사람은 오페라 극장의 입장이 금지되었다. 이러한 사실에서도 올림머리의 높이가 상식 수준을 훌쩍 뛰어넘을 정도로 과장되었음을 쉽게

짐작할 수 있다.

　18세기에는 남자의 화장이 특별한 일이 아니었다. 흰색이나 회색으로 물들인 헤어스타일을 도드라지게 보이기 위해 양볼을 볼그스레하게 덧칠하기도 했다. 그 결과 18세기 프랑스에서는 남자의 얼굴에서 수염이 사라졌다.

　남자에 뒤질세라 여자도 분가루로 얼굴을 새하얗게 단장하고 색조 화장을 붉게 칠하고 울, 실크, 또는 벨벳 소재의 다양한 애교점을 얼굴에 붙여서 하얀 피부를 더욱 돋보이게 꾸몄다. 18세기의 여성 초상화에서 눈꼬리에 그려진 검은 반점을 찾았다면 노화에 따른 잡티가 아니라 인조 점의 흔적이라고 생각하면 거의 정확하다.

이성 대 감성 논쟁

　물론 앞서 소개한 이야기는 왕족과 귀족에만 해당된 내용이다. 하지만 18세기라는 구체제하에서 문화와 유행을 만들어낸 이들은 왕족과 귀족, 그리고 귀족을 동경한 상류층 시민이었다.

　따라서 건축, 회화, 실내장식은 궁정인들의 취향에 맞게 발전해나갔다. 여성적인 감수성과 관능미를 추구하는 귀족을 위해 그림의 세계에서도 이성에 호소하는 소묘 중시의 작품이 아닌, 감각에 호소하는 색채 중시의 작품이 대두되었다. 이것이 '로코코 미술'의 첫 출발이다.

　로코코 미술의 씨앗은 17세기 말로 거슬러 올라간다. 17세기 말, 왕립회화조각아카데미 회원들 중 푸생의 아카데미즘에 반대하는 화가들이 생

겨났다. 이들을 '푸생파'와 구별해서 '루벤스파'라고 부른다. 베네치아 미술의 영향을 받고 농후한 색채 표현으로 화폭을 구성한, '왕들의 화가에서 화가들의 왕'이었던 루벤스를 본보기로 삼은 화파였다.

이성에 호소하는 소묘가 감각에 호소하는 색채보다 고상하다는 푸생파(소묘파)에 대해, 루벤스파(색채파)는 자연에 충실한 색채야말로 만인에게 매력적인 요소라고 주장했다. 루벤스파는 소수의 전문가만 이성적인 소묘를 선호한다고 믿었다. 이성 대 감성, 즉 소묘 대 색채 논쟁의 막이 올랐던 것이다.

이후 이성 대 감성 논쟁은 루벤스파의 승리로 기운다. 1690년, 푸생파의 기수인 샤를 르브룅이 세상을 떠나고 루벤스파인 피에르 미냐르Pierre Mignard(1612~1695)가 국왕의 수석 궁정화가, 그리고 왕립아카데미 회장으로 취임했다. 게다가 경쾌하면서도 우아한 귀족 취향을 상징하는 로코코 문화가 태동하면서 회화에서도 감각에 호소하는 색채를 선호하게 되었기 때문이다.

로코코 미술의 3대 거장

로코코 미술의 개막을 알린 거장은 프랑스인이 아닌 플랑드르 출신의 화가 장 앙투안 바토Jean Antoine Watteau(1684~1721)였다. 귀족 문화를 상징하는 로코코 회화의 아버지인 바토의 작품을 살펴보면 바토 사후에 등장한 로코코 전성기의 회화와 달리 향락적이지만 동시에 기품 있는 서정성과 섬세하고 감미로운 감수성의 매력이 돋보인다.

이를테면 바토의 대표작이자 왕립회화조각아카데미의 입회 기념 출품작이었던 「키테라 섬의 순례」에서는 젊은 남녀 여덟 쌍이 섬에서 달달한 연애를 즐기는 모습을 몽환적인 연극 무대처럼 묘사하고 있다. 역사화도 아니고 풍속화도 아닌 이 작품을 왕립아카데미는 '페트 갈랑트Fête galante', 즉 '우아한 축제'라고 기록했다. 우아하게 차려입은 남녀 귀족들이 전원을 배경으로 사랑을 속삭이는 풍경은 '사랑의 축제', 즉 페트 갈랑트의 주제로 꼽힌다. 바토가 새롭게 창안한 페트 갈랑트는 로코코 회화의 장르로 자리잡았다.

오랫동안 결핵을 앓다가 서른여섯 살이라는 이른 나이에 세상을 떠난 바토 이후, 페트 갈랑트 회화는 바토의 제자인 장 바티스트 파테르Jean Baptiste Pater(1695~1736)와 파테르의 제자인 니콜라 랑크레Nicolas Lancret(1690~1743)에게 계승되었다. 다만 파테르와 랑크레의 작품에서는 스승 바토의 독특한 화풍인 멜랑콜리나 비애, 시적 정취가 느껴지지 않고 단순히 경쾌하면서도 가벼운 유희성만 감돌고 있다.

화사하면서도 부드러운 파스텔화가 유행한 시기도 18세기 로코코 시대다. 파스텔 톤의 초상화를 통해 오늘날까지 그 미모가 회자되고 있는 여인이 루이 15세의 공식 연인이었던 퐁파두르Pompadour(1721~1764)다. 전통적으로 국왕의 공식 애인은 기혼 귀족 여성이어야 했는데, 그녀는 부르주아 계급 출신이면서도 왕의 연인으로 궁정인이 되었다. 퐁파두르 부인은 폭넓은 지식을 갖춘 교양인이자 재능과 미모를 겸비한 인물로 프랑스의 문화·예술 발전에 크게 이바지한 것으로도 유명하다.

퐁파두르 부인이 후원한 화가들 중에서 가장 명성을 떨친 프랑수아 부셰François Boucher(1703~1770)는 루이 15세의 왕실 수석 화가이자 왕립아카데

장 앙투안 바토, 「키테라 섬의 순례」, 1717년, 루브르 박물관, 프랑스 파리.

프랑스 미술계에서 파스텔화로 명성을 떨친 모리스 캉탱 드 라투르 Maurice-Quentin de La Tour의 대표작. 모리스 캉탱 드 라투르, 「퐁파두르 부인」, 1748~1755년, 루브르 박물관, 프랑스 파리.

프랑수아 부셰, 「다이아나의 목욕」, 1742년, 루브르 박물관, 프랑스 파리.　　장 오노레 프라고나르, 「그네」, 1768년경, 월리스 컬렉션, 영국 런던.

미 회장으로 당대의 프랑스 미술계를 장악했다. 루이 15세 시대의 궁정이나 상류사회의 분위기를 반영한 관능적인 부셰의 화풍은 19세기의 인상파 화가인 피에르 오귀스트 르누아르Pierre Auguste Renoir(1841~1919)에게 커다란 영향을 끼쳤다. 특히 부셰의 대표작인 「다이아나의 목욕」은 르누아르가 가장 좋아한 작품으로 널리 알려져 있다. 다방면에 걸쳐 눈부신 활약을 펼친 부셰는 로코코의 선구자인 바토 이상으로 로코코 회화를 대표하는 화가로 미술사에 이름을 남겼다.

　　바토와 부셰에 버금가는 로코코의 3대 거장으로, 로코코 회화의 대미를 장식한 화가는 장 오노레 프라고나르Jean Honoré Fragonard(1732~1806)다. 프라고나르는 부셰의 화려한 예술 정신을 더 밝고 경쾌하게, 때로는 적나라할 정도로 자유분방한 화풍으로 표현했다.

　　특히 성적인 상상력과 불륜의 세계를 가감 없이 묘사한 「그네」는 프라

고나르의 대표작으로 유명하다. 서민들과 다른 결혼관, 연애관을 갖고 있던 당시의 귀족 사회, 그리고 인생의 쾌락과 기쁨을 추구한 루이 15세 시대의 분위기를 꿰뚫어볼 수 있는 작품이다.

덧붙이자면 프라고나르가 퇴폐적인 작품을 터놓고 그릴 수 있었던 것은 그가 왕립회화조각아카데미의 회원이 아니었기 때문이다.

따라서 프라고나르는 격식을 차리는 아카데미즘에 얽매이지 않은 자유로운 화풍으로 대중의 인기를 한몸에 받았다.

점점 다가오는 '프랑스 대혁명'의 발소리

18세기 말 절대왕정에 맞서 프랑스에서 일어난 시민혁명인 프랑스 대혁명 이후, 시민사회의 의식 변화에 따라 향락을 추구하는 로코코 미술은 왕족과 귀족의 퇴폐적인 라이프스타일을 대변하는 그림으로 폄훼되었다. 로코코 미술의 3대 거장인 바토, 부셰, 프라고나르도 프랑스 혁명을 기점으로 혹평에 시달려야만 했다. 프랑스인들이 로코코 회화를 다시 찾은 시기는 프랑스 혁명 이후 50년 이상이나 지난 뒤였다. 산업혁명의 영향으로 영국에 이어 프랑스도 부르주아 사회로 급변하면서 귀족 문화를 동경하는 부르주아지가 왕실 미술에 관심을 갖게 되었고, 이에 따라 로코코의 가치도 재평가를 받게 된 것이다.

한편 로코코 시대에 탄생한 색다른 미술에서도 프랑스 혁명의 조짐을 읽을 수 있다. 장식적인 로코코 회화가 시대를 풍미하는 가운데 화려한 로코코와는 거리를 두고, 진솔한 이야기와 교훈적인 내용을 담은 풍속화가

장 바티스트 시메옹 샤르댕, 「식사 전 기도」, 1740년, 루브르 박물관, 프랑스 파리.

등장했다. 이와 같은 미술의 변화에서도 프랑스 시민계급의 등장을 감지할 수 있다.

당시 도덕적인 교훈을 앞세운 풍속화로 주목을 끈 화가는 장 바티스트 그뢰즈Jean Baptiste Greuze(1725~1805)였다. 그뢰즈의 화풍은 다소 통속적이면서도 지나치게 감상적이라는 비판도 있었지만, 당시 중산층의 가치관을 계몽적으로 묘사함으로써 열성팬이 있을 정도로 시민계급의 뜨거운 지지를 얻었다.

장 바티스트 시메옹 샤르댕Jean Baptiste Siméon Chardin(1699~1779)도 시민사회의 일상을 성실하게 그린 풍속화와 박진감 넘치고 사실성이 높은 정물화로 명성을 드날렸다. 특히 샤르댕은 미술사에서 프랑스 최고의 정물화가로 손꼽히는데, 짜임새 있는 구도와 탄탄한 구성력이 돋보이는 그의 작품에서 질서와 조화를 중시하는 프랑스 미술의 특징을 포착할 수 있다.

앞서 소개했듯이 풍속화는 네덜란드 미술의 독보적인 장르인데, 네덜란드 회화에서 흔히 볼 수 있는 세속적이면서도 대중적인 기교를 프랑스 풍속화에서는 찾아보기 힘들다. 그도 그럴 것이 옛 고딕 시대부터 왕실이 이끌어온 프랑스 미술은 전통적으로 우아한 작품을 선호하는 경향이 있었기 때문이다.

당시 계몽주의자들이 열광한 샤르댕의 작품에서 방탕한 귀족들과 대비되는 중산층 시민들의 절제된 일상생활 및 가치관을 엿볼 수 있다. 우리는 당대의 미술작품을 통해 대혁명이라는 높은 파도가 솟구쳐오는 18세기 말의 프랑스 사회를 조금이나마 상상해볼 수 있는 것이다.

황제 나폴레옹이
적극 활용한 선전 미술

신고전주의와
낭만주의

프랑스 혁명과 '신고전주의'의 개막

1789년 7월 14일, 부르봉 왕조의 절대왕정을 타도하려는 프랑스 혁명이 일어났다. 당시 프랑스는 왕실의 엄청난 낭비와 해외 원정의 실패로 국가 재정이 파산으로 치닫고 있었다. 이 같은 정치 상황에서 사회적 지위 향상과 자유를 외치는 시민계급, 그리고 무거운 세금과 빈곤으로 고통받는 민중의 요구와 원망이 엄청난 에너지를 끌어모아 낡은 질서를 무너뜨리는 대혁명을 탄생시켰다. 마침내 1793년에는 국왕 루이 16세와 왕비 마리 앙투아네트Marie Antoinette(1755~1793)가 처형되고 왕정은 무너졌다. 국민이 국가의 최고지도자를 뽑는 공화정이 선포된 것이다.

프랑스 대혁명이 봉기하기 직전, 미술계에서도 혁명의 조짐이 나타났다. 앞서 '프랑스 고전주의'에서 소개한, 자크 루이 다비드가 로마에서 완성한 후 1년 뒤인 1785년 파리의 살롱Salon에 출품한 「호라티우스 형제의

자크 루이 다비드, 「호라티우스 형제의 맹세」, 1784년, 루브르 박물관, 프랑스 파리.

맹세」라는 작품으로 신고전주의의 막을 연 것이다.

고대 로마 건국의 역사를 주제로 한 이 작품에는 연애지상주의인 로코코 미술과는 대조적으로, 자신의 목숨을 걸고 조국과 신념을 위해 싸우는 엄숙한 장면이 묘사되어 있다. 가능한 한 색채를 배제하고 균형 잡힌 구도와 명확한 소묘로 완성해낸 조각과 같은 인물상은 라파엘로, 니콜라 푸생으로 통하는 회화 예술인 고전주의를 떠올리게 하는데, 이런 연유에서 다비드의 작품은 '신고전주의'의 탄생을 알렸다.

이후 다비드는 혁명 직전에 「브루투스와 주검이 되어 돌아온 아들들」이

자크 루이 다비드, 「브루투스와 주검이 되어 돌아온 아들들」, 1789년, 루브르 박물관, 프랑스 파리.

라는 역사화를 발표하며 신고전주의의 대가로 입지를 굳혔다. 이 작품은
기원전 509년 고대 로마 시대에 왕정을 종식시키고 로마 공화정을 확립한
전설적 영웅인 루키우스 유니우스 브루투스Lucius Junius Brutus가 조국을 배신
한 두 아들을 법에 따라 사형에 처하고 공화정을 굳건히 지켜냈다는 로마
의 고사를 주제로 삼은 그림이다. 당연히 공화정을 찬양하는 작품으로 당
시 혁명주의자들의 뜨거운 호응을 얻었다.

　그런데 이 두 작품은 모두 아이러니하게도 루이 16세가 주문한 것이었
다. 따라서 다비드가 새로운 공화정을 향한 이상이나 희망, 도덕관이나 윤

리관을 담아서 완성한 작품인지는 정확하게 알 길이 없다. 하지만 프랑스 혁명 이후 다비드는 혁명정부에 적극적으로 가담하고 루이 16세의 처형에 찬성표를 던졌다. 그리고 나폴레옹이 등장한 이후 나폴레옹의 전폭적인 지원 아래 프랑스 미술계의 독재자로 나폴레옹과 운명을 함께했다.

현대 정치인을 능가한 나폴레옹의 이미지 전략

1804년 5월, 국민투표로 새롭게 프랑스 황제에 오른 인물이 나폴레옹 보나파르트Napoléon Bonaparte, 즉 나폴레옹 1세다. 나폴레옹은 대혁명 이후 혼란스러운 프랑스를 수습하고 군사 독재 정권을 수립했다.

특히 고대 로마 장군처럼 국왕이 아닌 '황제'라는 칭호를 사용한 나폴레옹은 재임 시절 고대 로마 황제와 어깨를 나란히 하려고 부단히 애썼다.

이를테면 나폴레옹 시대의 건축이나 실내장식, 그리고 가구 등의 공예품은 로마 제국을 의식한 '제정양식'이 주를 이룬다. 게다가 파리의 개선문인 카루젤Carrousel 개선문과 에투알 개선문은 로마 제국의 개선문을, 파리 방돔Vendôme 광장의 기념 기둥은 고대 로마의 트라야누스 황제Trajanus(53?~117, 재위 98~117년)의 기념 기둥을 모방한 건축물로, 전쟁의 승리를 기념하기 위해 나폴레옹의 지시를 받고 공사가 시작되었다. 요컨대 나폴레옹은 로마 제국의 황제처럼 최고 권력을 누리고 싶었던 것이다.

나폴레옹이 황제로 즉위하자 다비드는 황실의 수석 화가로 프랑스 미술을 주도했다. 로마 공화정의 이성과 윤리관을 이상향으로 삼은 혁명주의자들에게도, 자신을 고대 로마의 황제와 동일시하며 제정 정권을 고취

하려는 나폴레옹에게도 메시지가 또렷하고 고전적인 아름다움을 규범으로 하는 다비드의 신고전주의야말로 예술 양식으로 안성맞춤이었다.

나폴레옹은 순수한 미술 애호가라기보다 미술품이 지닌 강력한 힘을 굳게 믿는 인물이었다. 해외 원정의 전리품으로 예술품을 탐욕스럽게 앗아 오고, 그것들을 루브르 궁전에 마련한 자신의 이름을 딴 '나폴레옹 미술관'에 공개함으로써 명성을 과시했다. 말하자면 미술품 자체보다 선전 미술의 파급력을 정확하게 꿰뚫어본 권력자였던 것이다. 절대왕정을 구축한 루이 14세가 국왕의 영광을 프랑스 고전주의로 시각화했듯이, 나폴레옹도 건축이나 미술의 힘을 정권, 권력과 결부시켜 자신의 이미지 홍보와 제국의 선전 도구로 활용하려 했다.

예컨대 황제가 되기 전, 다비드에게 주문한「생베르나르 고개를 넘는 보나파르트」라는 작품을 보면, 실제로 알프스 생베르나르Saint Bernard 고개는 말을 타고 오를 수 있는 곳이 아니었고 나폴레옹도 산길에 강한 노새를 타고 고개를 넘었다고 한다. 그럼에도 불구하고 국가원수의 상징인 백마와 그 앞다리를 힘차게 들어올리며 돌격 명령을 내리는 장면에서 나폴레옹의 이미지를 선전하기 위한 초상화라는 점을 읽어낼 수 있다.

또한 그림의 무대가 된 알프스 생베르나르 고개 자체가 유럽의 중심부를 장악했다는 사실을 대변해준다. 그림 아랫부분의 바위에는 나폴레옹처럼 알프스를 넘어 이탈리아로 진군한 영웅들, 고대 카르타고의 명장 한니발Hannibal(기원전 247~기원전 183?)과 서로마 제국의 황제였던 샤를마뉴의 이름이 새겨져 있다.

다비드는「생베르나르 고개를 넘는 보나파르트」의 복제판 그림을 적어도 네 점이나 제작했고 제자들에게도 복제화를 여러 장 그리게 했다. 그

자크 루이 다비드, 「생베르나르 고개를 넘는 보나파르트」, 1801년, 말메종 국립박물관, 프랑스 뤼에유 말메종.

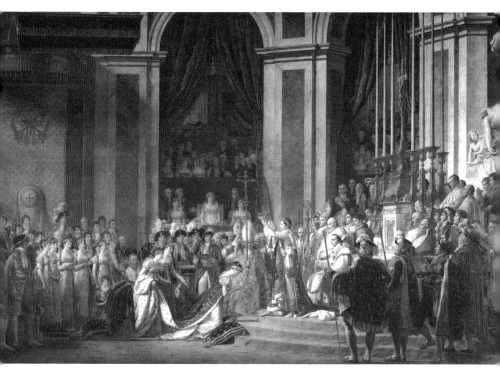

자크 루이 다비드, 「나폴레옹 대관식」, 1805~1807년, 루브르 박물관, 프랑스 파리.

결과 이 초상화는 누구나 아는, 영웅 나폴레옹의 이미지로 정착했다. 미화된 권력자의 모습이 황제가 되기 위한 국민투표에서 유리하게 작용했음은 두말할 나위가 없다. 이 작품을 보면 현대 정치인의 선전물이 연상된다는 점에서 나폴레옹은 홍보 전략의 선구자라고 말할 수 있을 것이다.

다비드가 그린 「나폴레옹 대관식」도 나폴레옹의 권력을 도드라지게 나타낸 인상적인 작품이다. 이는 1804년 12월 2일, 파리의 노트르담 대성당에서 거행된 대관식을 주제로 삼은 대작으로, 로마 교황 앞에서 황제 나폴레옹이 황후 조제핀 Joséphine(1763~1814)에게 관을 수여하는 장면이다. 원칙

대로라면 로마 교황이 외국으로 직접 찾아와 대관식을 집전하는 것은 상상도 할 수 없는 일이다. 나폴레옹이 로마로 가서 교황을 찾아뵈어야 한다. 하지만 나폴레옹은 로마 교황을 파리로 불러들였다. 그리고 나폴레옹의 권력을 알릴 수 있는 세기의 이벤트를 다비드에게 그림으로 기록하게 한 것이다.

처음에는 교황을 능가하는 황제 나폴레옹의 절대 권력을 과시하는 내용이 화폭에 더 부각될 예정이었다. 실제 대관식에서는 교황이 관을 씌워주려는 찰나에 왕관을 빼앗아 나폴레옹 스스로 머리에 쓰는 시늉을 했다. 지위가 높은 교황이 황제에게 왕관을 씌워준다는 전통을 과감히 깬 것이다. 원래 다비드는 나폴레옹이 직접 관을 쓰는 장면을 그릴 예정이었다. 하지만 너무나 난폭하고 오만불손하며, 보는 사람에게 위압적인 인상을 줄 수 있다는 제자의 진언을 받아들여 오늘날까지 널리 알려진, 황후에게 관을 씌워주는 장면으로 변경되었다.

다시 불붙은 이성 대 감성 논쟁

나폴레옹이 실각한 뒤 루이 18세Louis XVIII(1755~1824, 재위 1814~1824년)가 왕정복고를 시도하면서 루이 16세의 처형에 찬성표를 던진 다비드는 브뤼셀로 망명해야만 했다. 그리고 끝내 프랑스로 돌아오지 못한 다비드는 1825년 브뤼셀에서 객사하고 만다.

다비드가 세상을 떠나자 그의 많은 제자들 중 장 오귀스트 도미니크 앵그르가 프랑스 미술계에서 다비드의 계승자로 신고전주의를 이끌었다.

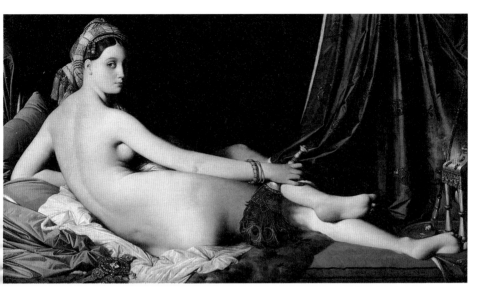

장 오귀스트 도미니크 앵그르, 「그랑 오달리스크」, 1814년, 루브르 박물관, 프랑스 파리.

나체화에 탁월한 재능을 보였던 앵그르는 영웅적이면서도 남성적인 화풍의 다비드와 달리 우아하면서도 여성적인 표현을 구사했다. 또한 신고전주의의 기수답게, 안정된 구도를 위해 인체 비율을 추상적으로 왜곡한 「그랑 오달리스크」가 앵그르의 대표작으로 널리 알려져 있다.

1824년에 미술 아카데미의 요청으로 이탈리아에서 프랑스로 귀국한 마흔네 살의 앵그르는 새롭게 등장한 낭만파(색채파)와 대립각을 세운 신고전파(소묘파)의 대가로 우뚝 서며 프랑스 미술계에서 소묘파를 주도했다.

이렇게 해서 앵그르가 이끄는 소묘파(신고전주의)와 색채파(낭만주의)의 논쟁이 불붙었다.

이는 17세기 말 왕립회화조각아카데미에서 일어난 '푸생파' 대 '루벤스파' 대립의 재현이었다. 신고전주의가 소묘와 이성을 중시했다면, 루

벤스파의 후손인 프랑스의 낭만주의는 색채와 감성을 중시했다. 또한 루벤스의 작품처럼 드라마틱한 구성도 낭만주의 화풍의 특징으로 꼽을 수 있다.

낭만주의, 즉 로맨티시즘romanticism이라는 단어는 18세기 후반에 유행한 로맨스어(로마 제국 시절, 민중의 구어체였던 대중적인 라틴어를 기원으로 하는 언어로 이탈리아어나 프랑스어가 로맨스어에 해당한다)로 적힌 중세의 모험담(로맨스)에서 유래한다. 전통적으로 고귀하게 다룬 역사화의 주제인 신화나 성서가 라틴어로 작성되었다면, 로맨스어로 기술된 로맨스를 기원으로 하는 문예사조가 로맨티시즘, 즉 낭만주의였던 것이다.

따라서 로맨티시즘을 표방한 문학작품들은 그 주제로 고대 그리스의 서사시나 고대 로마의 라틴 문학보다 로맨스어를 구사한 단테 알리기에리Dante Alighieri(1265~1321)나 윌리엄 셰익스피어William Shakespeare(1564~1616)의 작품을 선호했다. 또 낭만주의에서 역사적인 취향은 성서의 경전보다 그리스도교의 전설, 그리고 고대사보다 '아서왕 전설'과 같은 중세의 기사도 이야기나 친숙한 근세사가 인기를 끌었다.

더욱이 낭만주의에서는 동시대의 사건까지 '역사'적인 주제로 삼았는데, 이를 대표하는 작품이자 낭만주의 시대를 연 걸작이 테오도르 제리코Théodore Géricault(1791~1824)의 「메두사 호의 뗏목」이다. 제리코는 당시 실제로 일어난 프랑스 군함 메두사 호의 난파 사건에 충격을 받고서, 구명보트에 오르지 못하고 간이 뗏목을 탄 사람들에게 일어난 비극적인 사건을 그리고 있다. 당초 부르봉 복고 정부는 이 사건을 은폐하는 데 급급했지만, 생존자의 수기로 사건의 참상이 세상에 알려지면서 사회적인 이슈가 되었다.

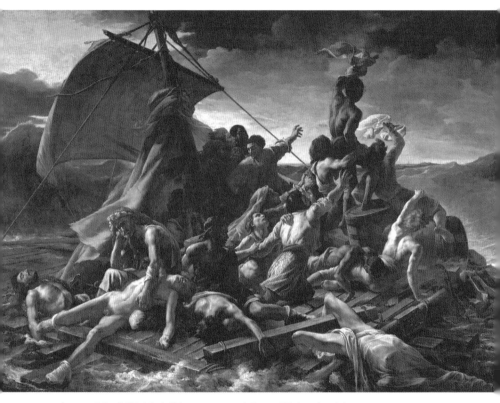

테오도르 제리코, 「메두사 호의 뗏목」, 1818~1819년, 루브르 박물관, 프랑스 파리.

이 작품을 발표했을 때 제리코는 미술계의 혹독한 비난에 시달려야 했다. 그도 그럴 것이 당시 프랑스 미술계의 상식을 무시하고 거대한 캔버스에 민중의 사건을 그렸기 때문이다. 아무리 큰 비극이라 하더라도 일반 대중이 겪은 사건을 역사화에만 허락된 대형 캔버스에 담는 일은 상상도 할 수 없던 시대였다. 하지만 「메두사 호의 뗏목」은 당시 젊은 화가들에게 엄청난 영향을 끼쳤다. 그리고 감정이나 감성, 개성, 인간의 본질적인 내면을 자유롭게 표현하는 낭만주의 미술의 발전으로 이어졌다.

낙마 사고의 상처로 서른둘이라는 젊은 나이에 생을 마감한 제리코 이후 낭만주의 미술을 완성시킨 인물은 외젠 들라크루아Eugène Delacroix(1798~1863)다. 낭만파를 상징하는 화가가 된 들라크루아는 루벤스의 영향을 받아 다양한 주제와 장르에서 동적인 구도와 강렬한 색채, 그리고 자유분방한 붓놀림으로 신고전주의를 이끈 앵그르와 함께 19세기 프랑스 미술계의 쌍벽을 이루었다.

들라크루아가 다룬 작품의 주제는 중세사에서 현대사, 문학에서 오리엔탈리즘orientalism으로 다채로웠고, 분야도 신화화와 종교화, 풍속화적인 초상화와 누드화, 그리고 풍경화에서 정물화까지 다방면에 걸쳐 있었다. 하지만 모든 장르를 관통하는 공통점이 있었는데, 그것은 보는 사람의 마음을 파고드는 호소력, 화면을 달구는 열정과 격정이다.

1824년에 들라크루아가 발표한 「키오스 섬의 학살」은 그리스 독립 전쟁(1821~1829) 당시 키오스 섬에서 오스만군이 자행한 주민 대학살 사건을 묘사한 작품이다. 제리코의 계승자답게 메두사 호의 비극과 마찬가지로 사회적 이슈가 된 실제 사건을 그림의 주제로 삼고 있다. 이 작품은 들라

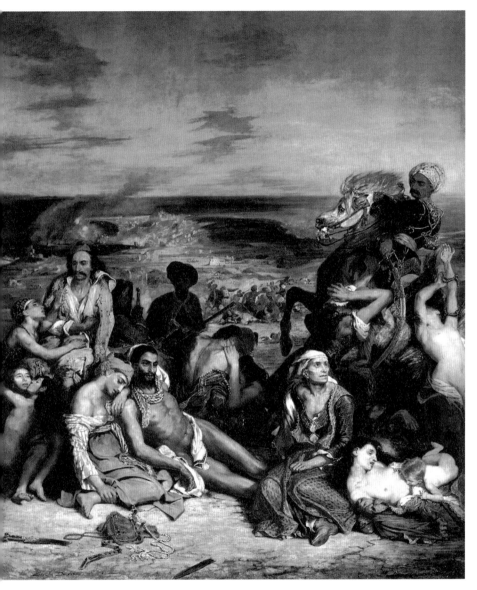

외젠 들라크루아, 「키오스 섬의 학살」, 1824년, 루브르 박물관, 프랑스 파리.

외젠 들라크루아, 「민중을 이끄는 자유의 여신」, 1830년, 루브르 박물관, 프랑스 파리.

크루아를 지지한 앙투안 장 그로Antoine Jean Gros(1771~1835)조차도 '회화의 학살'이라고 혹평할 정도로 출품 당시 큰 반향을 불러일으켰다.

「키오스 섬의 학살」을 감상해보면, 이 사건이 들라크루아 자신을 비롯해 유럽인들에게 얼마나 큰 충격을 안겨주었는지 짐작할 수 있다. 이슬람교도가 그리스도교 주민들에게 자행한 살육과 그 결과 죽음으로 내몰린 무고한 주민들의 절망감을, 이성과 절제를 중시하는 신고전주의에서는 결코 수용할 수 없는 격정이나 분노와 함께 화폭에 담아내고 있는 것이다.

들라크루아의 또 다른 대표작인 「민중을 이끄는 자유의 여신」에서도 당대의 사건이 작품 소재로 등장한다. 이는 부르봉 왕정복고 시절에 샤를 10세Charles X(1757~1836, 재위 1824~1830년)가 일삼은 언론 탄압, 선거권 축소 등의 반혁명 정책에 대항하여 파리 시민들이 봉기한 '7월 혁명'을 주제로 삼은 작품이다.

특히 그림 중앙에 등장하는 '자유의 알레고리'인 여성은 혁명의 상징으로, '7월 혁명' 이후 프랑스 국기가 된 삼색기를 휘날리며 민중을 이끌고 있다. 혁명의 희생자들을 넘어 앞으로 나아가는 자유의 형상은 어느 시대나 보는 이를 압도하고 뜨거운 감정을 고취시킨다.

신고전주의와 낭만주의 사이에서 흔들리는 화가들

19세기 프랑스 미술계는 공식적인 미의식인 신고전주의와 새롭게 등장한 낭만주의 사이에서 흔들리는 화가가 다수 존재했다는 점도 특징이다.

열네 살 때 다비드의 문하생이 된 앙투안 장 그로는 나폴레옹의 원정지

까지 동행하면서 나폴레옹을 영웅으로 묘사했다. 하지만 그로의 작품 세계는 전쟁의 비참함과 무력 사용의 부정적인 측면에도 초점을 둠으로써 낭만주의적인 경향을 엿보인다. 신고전주의의 아버지인 다비드의 제자이면서도 루벤스파로 기울었던 그로는 강렬한 색채 구사를 추구하여 조형미에서도 색채파인 낭만주의의 화풍을 십분 발휘했다.

그러나 그로의 예술적 취향이 그의 발목을 잡는다. 낭만주의로 기울면서도 다비드의 망명 이후 그의 후계자로 신고전주의를 계승해야만 했던 중압감, 그리고 자신의 재능이 고갈될지도 모른다는 불안감에 시달리다가 결국 그로는 센 강에 몸을 던짐으로써 예순네 살의 생애를 마감했다.

안 루이 지로데 트리오종Anne-Louis Girodet-Trioson(1767~1824)도 다비드의 제자이자 그로와 동시대를 살았던 화가다. 환상적이고 서사에 강했던 그의 작품에서 그로와 마찬가지로 낭만주의의 분위기를 읽을 수 있다. 양식적(기법적)으로는 신고전파였지만 관능성과 서사성에서 낭만파의 기질이 돋보이는 것이다.

테오도르 샤세리오Théodore Chassériau(1819~1856)는 앵그르의 제자로 중도 노선을 취한 대표적인 화가였다. 낭만주의에 심취했던 샤세리오는 이를 인정하지 않는 앵그르와 사제 관계까지 끊는다. 샤세리오는 앵그르의 선 묘사와 들라크루아의 색채 표현 사이에서 서로 융합을 꾀하며 역사화에 새로운 바람을 불어넣으려 했다.

한편 폴 들라로슈Paul Delaroche(1797~1856)는 아카데미즘(신고전주의)의 구성 양식을 유지하면서도 그림의 주제 면에서 격조 높은 고대사보다 신흥 부르주아 계급이 좋아할 만한 영국과 프랑스의 중세사를 감상적으로 묘사해서 역사 취향을 즐기는 시민들의 인기를 독차지했다. 마치 한 편의 연극

16세기 중반, 열다섯이라는 어린 나이에 자신의 의지와 상관없이 잉글랜드 여왕으로 즉위했다가(9일 만에 폐위), 권력 다툼의 희생양
이 된 제인 그레이 Jane Grey(1537?~1554, 재위 1553년)의 최후를 그린 폴 들라로슈의 대표작. 폴 들라로슈, 「레이디 제인 그레이의 처
형」, 1833년, 런던 내셔널 갤러리, 영국 런던.

을 감상하는 듯한 강렬한 감정 표현은 신고전파와 개인의 감각에 호소하는 낭만파를 넘나드는 절충주의 화가의 모습을 대변해준다.

시민혁명과 이어지는 왕정복고로 극심한 혼란에 빠진 프랑스 사회와 마찬가지로, 프랑스 미술계도 신고전주의와 낭만주의의 대립으로 심하게 요동치는 격랑의 시대였던 것이다.

근대 사회는 어떻게
문화를 변화시켰을까?

산업혁명과
근대 미술의 발전

사회 불평등과 현실을 그리다 | 사실주의

현실을 있는 그대로 드러낸 쿠르베의 혁신

제4부를 시작하면서 나폴레옹 등장 이후 프랑스의 복잡한 정치 및 사회 상황이 어떻게 변화했는지 한번 정리해보자.

프랑스 혁명으로 절대왕정이 무너진 뒤, 나폴레옹이 프랑스 황제로 즉위하면서 군사력을 배경으로 국가를 통치하는 제1제정 시대를 맞는다. 나폴레옹의 실각으로 부르봉 왕조가 왕정복고를 이루었지만, 1830년 '7월 혁명'으로 부르봉 왕조는 물러나고 오를레앙Orléans 가문 출신의 루이 필리프 1세Louis Philippe I(1773~1850, 재위 1830~1848년)가 입헌군주제를 수립했다.

하지만 7월 왕정도 오래가지 못했다. 1848년 '2월 혁명'의 결과, 루이 필리프 1세가 폐위되고 나폴레옹의 조카인 루이 나폴레옹Louis Napoléon(1808~1873)이 프랑스 제2공화정의 대통령으로 선출되었다.

루이 나폴레옹은 1851년 쿠데타를 일으켜 이듬해 나폴레옹 3세Napoléon

연도	주요 사건
1789년	프랑스 혁명 발발
1792년	국민공회에서 왕정 폐지 선언, 제1공화정 수립
1793년	루이 16세와 마리 앙투아네트 처형
1804년	나폴레옹 황제 즉위, 제1제정 시대
1814년	나폴레옹 실각 이후 왕정복고로 루이 18세 즉위
1830년	'7월 혁명' 봉기, 루이 필리프 1세 즉위
1848년	'2월 혁명' 봉기, 루이 나폴레옹 제2공화정 수립
1852년	루이 나폴레옹이 나폴레옹 3세로 황제 즉위, 제2제정 시대

Ⅲ(재위 1852~1870년)로 황제 선언을 했다. 이렇게 해서 1852년부터는 황제 나폴레옹 3세가 프랑스 제국을 다스리는 제2제정 시대를 맞이하게 되었다.

제2제정 시대는 나폴레옹 3세의 경제 팽창 정책에 따라 은행 설립이나 공공 토목 사업 추진, 전보 등의 통신 기관 정비, 철도망 확대로 산업이 발전하고 프랑스 사회의 부르주아화와 도시화가 한층 가속화되는 시기였다. 19세기 초반에 30만~40만 명이었던 파리 인구가 19세기 중반에는 100만 명을 훌쩍 뛰어넘었고, 제2제정 말기에는 180만 명이 거주하는 대도시로 발전했다.

파리 거리도 근대 도시화로 대개조가 추진되었다. 도시를 에워싼 낡은 성벽을 부수고 가로수와 보도가 정비된 시가지를 건설하는 등 오늘날 우리가 보는 아름다운 파리에 가까운 모습이 제2제정 시대에 조성된 것이다. 도시 생활자를 위한 오락 시설도 생겨나서 라이프스타일까지 근대화하였다.

이와 같은 도시화는 부유한 시민계급을 탄생시켰지만 그 이면에는 다

수의 노동자 계급도 존재했다. 그리고 노동자들 사이에서는 평등과 공정을 내세우는 사회주의 운동이 퍼져나갔다.

프랑스 미술계에도 사회주의자 화가인 구스타브 쿠르베Gustave Courbet (1819~1877)가 등장한다. 쿠르베는 '2월 혁명' 당시 제2공화정을 지지한 공화주의자이자 사회주의 사상에도 심취해 있었다.

'나는 천사를 그릴 수 없다. 왜냐하면 나는 천사를 본 적이 없기 때문이다'라는 유명한 말을 남긴 쿠르베는 고전주의뿐 아니라 낭만주의와도 거리를 둔 사실주의 운동의 아버지였다.

프랑스 고전주의에는 '이상화理想化는 고귀한 취향으로, 보이는 대로 그려서는 안 된다'는 전통적인 규칙이 존재했다. 요컨대 있는 그대로 그리는 것이 아니라 '이상향'을 그려야만 했다. 하지만 사실주의를 예술의 모토로 삼은 쿠르베는 현실과 동떨어진 이상향의 세계를 묘사하는 고전주의는 물론 감성에 호소하는 낭만주의에도 등을 돌렸다. 게다가 원래 역사화에만 허락된 대형 캔버스에 동시대 사람들과 현실 생활을 묘사함으로써 아카데미의 전통과도 담을 쌓았다.

1850년 살롱에 출품한 「돌 깨는 사람들」과 1850~1851년 살롱에 선보인 「오르낭의 매장」에서 쿠르베는 빈민층 노동자 혹은 시골의 성직자, 농민 등 '아름답지 않다'는 이유에서 그림의 주인공으로 금기시된 서민들을 '고귀한' 역사화와 마찬가지로 큰 화폭에 담아내어 대형 스캔들을 일으켰다.

또한 쿠르베는 자신의 친구, 지인들과 사회의 다양한 계층을 나타내는 우의적인 인물을 등장시킨 「화가의 작업실」이라는 작품을 역사화용 크기(361×598㎝)로 제작했다. 이는 아카데미가 최고로 여기는 알레고리 그림에 대한 모욕이자 반역으로 내몰려도 당연한 문제작으로 엄청난 논란을 낳

구스타브 쿠르베, 「돌 깨는 사람들」, 1849년, 제2차 세계대전 중에 소실.

왔다.

즉 쿠르베는 '과거'와 '이상'이 아닌 '현재'와 '현실'을 그린 것이다. 쿠르베가 최초의 근대 예술가로 높이 평가받는 것은 정치적·사회적·예술적인 사상을 자신의 작품에서 재현했다는 사실 때문이다.

쿠르베가 이룩한 근대 회화의 주춧돌은 본 적이 없는 세계를 그리는 역사화의 주제에서 벗어나 자신이 본 세계를 있는 그대로 그리는 '주제의 근대화'였다. 자신의 눈에 들어온 세계를 충실하게 표현하는 태도는 훗날 인상주의로 계승되어 발전해나갔다. 그리고 찬반양론에 휩싸인 쿠르베의 혁신성은 '현대 미술＝경계를 허문다pushing the boundaries'는 방정식을 확립하는 계기가 되었고, 그 결과가 오늘날의 미술계까지 이어지고 있는 것이다.

마네가 그린 19세기 프랑스 사회의 어두운 면

쿠르베를 경쟁자로 여긴 에두아르 마네Édouard Manet(1832~1883)는 쿠르베가 빠끔하게 벌린 근대 미술의 문을 활짝 열어젖힘으로써 '근대 회화의 아버지'로 일컬어지는 프랑스 화가다.

쿠르베와 마찬가지로 마네는 미술계의 문제아로 숱한 논란과 화제를 불러일으켰다. 그도 그럴 것이 윤곽선이 뚜렷한 거친 붓질과 평면적이면서도 단조로운 색감이나 투박한 색채 사용법이 너무나도 변칙으로 비쳐서 신랄한 비난에 직면했던 것이다. 이는 라파엘로 이후 서양 회화의 전통이었던 삼차원의 공간에서 일탈한 행위였다. 덧붙이자면 일본 미술품 수집가이기도 했던 마네는 그의 독특한 표현 기법의 영감을 당시 서양미술

계에 신선한 바람을 일으킨 일본 풍속화인 '우키요에浮世繪'(일본 에도 시대에 주로 서민들의 일상생활이나 풍경, 풍물 등을 그린 풍속화 – 옮긴이)에서 받았던 것으로 알려져 있다.

마네가 강조한 회화의 평면성은 근대 회화의 정의인 '무엇을 그릴 것인가'가 아닌 '어떻게 그릴 것인가'를 추구하는 새로운 회화 표현의 접근법이었다. 결과적으로 마네를 통해 근대 회화의 정의가 자리잡게 된 셈이다. 이것이 마네를 '근대 회화의 아버지'로 부르는 으뜸 이유이기도 하다.

마네는 원래 그림에 교훈이나 드라마, 심지어 감정조차 개입되는 것을 싫어했지만, 예리한 시각으로 포착한 근대 사회의 본질을 표현하는 데 천부적인 재능을 갖추고 있었다. 예를 들어 마네가 세상을 떠나기 10년 전, 살롱에 출품한「철도」라는 작품에서는 딸보다 책과 반려동물에 관심을 쏟는 부르주아 계급의 어머니와 울타리 너머에서 증기를 내뿜는 기관차를 응시하는 딸을 묘사하고 있다.

르네상스 시대 이후 전통적인 성모자상에서 부모와 자녀의 모습은 언제나 애정이 깃든 표현으로 이상화되었는데, 마네의「철도」를 보면 엄마와 딸의 교감을 전혀 읽을 수 없다. 마네는 회화의 이상향을 배제하고, 현실을 있는 그대로 그렸다. 말하자면 엄마와 딸 사이에 흐르는 차가운 공기가 바로 마네의 눈에 들어온 근대 사회의 피상적인 인간관계였던 것이다.

이처럼 근대 도시 사회라는 작품 주제, 그리고 회화의 이차원성 강조와 단순화가 돋보이는 마네의 화풍은 당대 미술의 전통을 파괴하고 근대 회화로 가는 문을 활짝 열어주었다.

1863년 나폴레옹 3세의 지시로 개최된, 살롱에서 낙선한 화가들의 작품

◎에두아르 마네, 「철도」, 1873년, 워싱턴 내셔널 갤러리, 미국 워싱턴 DC.

을 모아놓은 '낙선전'에 마네의 대표작 「풀밭 위의 점심식사」(출품 당시의 제목은 '목욕')가 전시되었다. 이 작품의 구성 자체는 라파엘로의 원작을 바탕으로 마르칸토니오 라이몬디Marcantonio Raimondi(1480?~1534?)가 제작한 동판화인 「파리스의 심판」을 인용한 것이다. 지금도 그렇지만 미술계에서 볼 수 있는 고전 작품의 인용은 당시에 드문 일도 부끄러운 일도 아니었다. 고전에 대한 교양의 깊이를 나타내는 것으로 높은 평가를 받았다.

한편 옷을 입은 남자와 옷을 벗은 여자의 대비는 티치아노의 「전원 음악회」를 오마주한 것이다. 원제 '목욕'에서 알 수 있듯이 「풀밭 위의 점심식사」는 그 당시 파리 근교의 센 강변에서 유행하던 물놀이를 주제로 삼았다. 요컨대 과거의 거장들을 향한 존경심이 뜨거웠던 마네는 명작을 현대식으로 다시 그렸던 것이다.

하지만 이 작품을 접한 나폴레옹 3세는 혹평했고 관람객은 거세게 항의했다. 당시 관람객의 관점에서 보면, 시선이 감상자 쪽으로 향하는 오만함과 이상화되지 않은 사실적인 나체가 지나치게 급진적인 모습으로 다가왔다.

나체로 앉아 있는 여자 옆에 널브러져 있는 옷가지는 그녀가 신화의 여신이 아닌 현실의 여자임을 오롯이 나타낸 것이다. 남자들의 옷도 분명 동시대의 패션이다. 나체를 그리기 위해서는 '역사화니까' 식의 그럴싸한 이유와 변명이 필요했던 시대에 아무런 이유 없이, 게다가 너무나 현실적인 누드를 화면에 담은 것이다.

「풀밭 위의 점심식사」를 보자마자 비평가와 관람객은 '지저분하다', '부도덕하다'고 악평을 쏟아냈다. 전통적으로 그림의 숨은 코드 읽기를 당연시했던 당대의 사람들은 마네의 작품에서 제2제정 시대의 어두운 면을 읽

에두아르 마네, 「풀밭 위의 점심식사」, 1862~1863년, 오르세 미술관, 프랑스 파리.

어냈다. 바로 '매춘'의 세계다.

19세기 중반, 파리는 하루가 다르게 성장하는 근대 도시였고 퇴폐문화의 대명사인 매춘 여성도 덩달아 급증했다. 따라서 관람객의 눈에 비친 당대의 남자와 현실적인 여자의 나체는 센 강변에서 즐기는 순박한 물놀이라기보다 사회의 이면을 담은 사창가와 매춘부의 존재를 연상시켰던 것이다.

하지만 관람객의 '깊이 읽기'와는 반대로, 마네는 자신의 작품에 서사나 교훈을 담지 않는 화가였다. 그럼에도 불구하고 마네 스스로 자신의 작품에 대해 적극적으로 설명하지 않는 측면이 더해져서 이후에 선보인 작품에서도 관람객의 '오해'와 엉뚱한 '깊이 읽기'가 이어졌다.

사회적인 파장을 일으킨 「풀밭 위의 점심식사」로 마네의 이름은 세상에 널리 알려지기 시작했다. 아울러 전통에 반기를 든, 혁신적인 주제와 표현법으로 마네는 전위 화가들의 존경을 한몸에 받는 거장으로 거듭났다.

마네는 1865년 살롱에 출품한 작품에서도 자신의 의도와는 정반대로, 2년 전에 발표한 「풀밭 위의 점심식사」 이상으로 악평에 시달려야 했다. 전작과 마찬가지로 고전 작품에서 착상한 마네의 야심작 「올랭피아」는 티치아노의 「우르비노의 비너스」를 인용한 작품으로, 서양 회화에서 면면히 이어져 내려오는 누드의 전통을 현대풍으로 재현한 것이다.

하지만 마네는 비너스가 아닌 매춘부를 그렸다. 마네가 그린 '현대의 비너스'는 전통적으로 이상화된 모습이 아니라 아무런 거리낌 없이 당당하게 관람객을 바라보고 있다.

이 나체가 비너스라기보다 당시 파리에서 흔히 볼 수 있었던 고급 매춘

에두아르 마네, 「올랭피아」, 1863년, 오르세 미술관, 프랑스 파리.

부라는 사실은 그림을 감상하는 사람들도 바로 알 수 있었다. '올랭피아'라는 이름 자체가 그 당시 매춘부의 통칭으로 통했고, 배경에 등장하는 흑인 하녀(당시 프랑스에서는 흑인 하녀가 곧 유곽의 하녀로 통했다)가 들고 있는 꽃다발은 올랭피아의 고객이 건넨 선물을 방불케 했기 때문이다. 또한 벗겨져 있는 신발(여기에서는 '뮬')은 성적으로 개방적이고 자유분방한 모습을 의미한다. 「우르비노의 비너스」에서 비너스의 발밑에는 순종을 상징하는 강아지가 드러누워 있었는데, 마네는 강아지 대신 꼬리를 곧추세운 고양이로 남성의 성기를 암시했다.

이처럼 근대 사회의 이면인 매춘의 세계를 미화하지 않고 있는 그대로 묘사한 부분이 전통적으로 이상적인 미에 해당하는 누드를 모욕했다고 당시의 감상자들은 인식했다. 심지어 당대에 새로 선보인 포르노 사진을 상상한 사람도 있었다. 미술작품은 고상해야 마땅한 시대에 마네는 어두운 현실을 드러낸 것이다.

「올랭피아」에서도 관람객의 '깊이 읽기'가 존재했다. 하지만 마네는 단순히 전통적인 누드를 현대식으로 재해석한 것일 뿐 감상자에게 던지는 도덕적인 교훈을 그림에 담지 않았다. 그저 동시대 파리 사회의 단면을 그렸을 따름이다.

마네는 「올랭피아」에서 전작 이상으로 평평한 묘사와 원근감의 부재로 평면화를 강조했다. 그 결과 르네상스 이후 지속된 '삼차원 세계의 재현'에서 탈피함으로써 표현 기법에서도 혹독한 비판을 받아야 했다.

쿠르베와 달리 자신의 생각이나 주장이 사람들의 입방아에 오르는 것을 바라지 않았을 뿐 아니라 보수적인 부르주아 출신으로 세속적인 성공

과 명성을 원했던 마네는 스스로 걸작이라고 믿었던 「올랭피아」가 2년 전 「풀밭 위의 점심식사」와 마찬가지로 악평에 시달리는 현실에 크게 상처받았다.

마네는 슬픔을 치유하기 위해 파리에서 벗어나 마드리드로 여행을 떠났다.

실의에 빠진 그는 처음으로 방문한 스페인에서 벨라스케스의 작품을 접하고 번득이는 영감을 얻었는데, 그 결과 이듬해에 「피리 부는 소년」을 완성했다. 간결하게 평면화된 넓은 배경에서 우리는 이 작품이 벨라스케스의 영향을 받았음을 알 수 있다.

「피리 부는 소년」에서 마네는 색채의 대비로 입체감을 표현했지만, 한편으로는 억눌린 색조와 평평하게 채색된 화면, 그리고 선명하게 그려진 윤곽선으로 회화의 평면성을 한층 고조시켰다. 색을 단출하게 사용한 점에서 일본 우키요에의 영향도 엿보인다.

마네는 세상을 떠나기 한 해 전에 평생 그림의 주제로 삼은 '동시대 생활'의 집대성이라고도 할 수 있는 대작 「폴리베르제르 바」를 완성했다. 작품에는 남자와 대화하는 무심한 듯한 여자의 모습이 그려져 있다. 작품의 주인공은 마치 주위에 놓인 술이나 과일처럼 감정을 전혀 드러내지 않고 그녀 자신도 마치 상품 중 하나인 듯 무표정한 표정을 짓고 있다.

실제로 '폴리베르제르 바'는 당시 파리에서 인기 높은 사교장으로 매춘 여성들이 자주 모인 장소였는데, 그림의 주인공처럼 바텐더가 몸을 팔기도 했다. 마네는 급속한 도시화와 자본주의 경제 발전의 부정적인 영향으로 가난한 노동자 계급 출신의 여성이 홍등가로 내몰리는 사회 병리 현상을 그리고 있는 것이다.

에두아르 마네, 「피리 부는 소년」, 1866년, 오르세 미술관, 프랑스 파리.

에두아르 마네, 「폴리베르제르 바」, 1882년, 코톨드 갤러리, 영국 런던.

이처럼 마네는 근대 도시의 풍속뿐 아니라 도시에 사는 인간의 고독과 타락, 그리고 인간조차도 쉽게 상품화하는 근대 사회의 그늘과 인생의 단편을 묘사했다. 급성장한 대도시 파리의 뒷골목에 매춘 여성이 급증할 수밖에 없는 현실은 분명 존재했다. 마네는 화려한 근대 사회의 이면에 똬리를 틀고 있는 어두운 현실을 파리지앵답게 세련된 풍류로 포착함으로써 덧없는 한순간을 영원의 순간으로 화폭에 기록했다.

산업혁명과 문화 후진국 영국의 반격	영국 미술

미술계에서 영국의 영향력이 미미한 이유

이쯤에서 영국으로 화제를 돌려보자. 1707년 잉글랜드 왕국과 스코틀랜드 왕국의 합병으로 그레이트브리튼 왕국Kingdom of Great Britain, 즉 영국이 탄생했다. 이후 농지 개혁과 식민지 정책, 모직물 산업에서 면직물 산업으로의 전환과 그에 따른 삼각무역의 이익 등이 영국을 번영의 시대로 이끌었다.

1694년에 설립된 잉글랜드 은행의 주도로 재정 혁명도 일어났다. 국가 재산을 확보하는 국채 제도와 산업 발전에서 비롯된 기업에 대한 자금 융자 등의 금융 시스템으로 재정은 안정되었다. 건실한 재정과 막강한 경제력을 바탕으로 영국은 유럽의 신흥 강국으로 우뚝 섰다.

또한 조지 3세 시대가 되자 산업혁명이 일어나면서 경제적으로 한층 발전하게 되었다. 18세기는 영국이 부국으로 세계무대에 새롭게 등장하는

시대이고, 동시에 19세기 후반 런던이 세계 금융의 중심지가 되는 기반을 구축하는 시기였던 것이다.

본문에서는 1707년 그레이트브리튼 왕국이 성립된 시기부터 영국이라고 부르기로 하겠다. 두 왕국이 합쳐지기 전에는 잉글랜드와 스코틀랜드를 각각 다른 왕국으로 구분하여 칭하겠다.

서양미술사를 살펴보면 영국 미술은 영향력이 다소 미미했음을 알 수 있는데, 그 배경에는 두 가지 원인이 있다.

먼저 '영국 국교회'의 성립을 꼽을 수 있다. 1534년 헨리 8세는 '수장령首長令'을 발표하고 로마 가톨릭교회에서 독립하여 국왕이 교회의 최고 지도자를 겸하는 영국 국교회를 세웠다.

헨리 8세 자신은 로마 교황과 인연을 끊었지만 이와 별개로 가톨릭 신앙을 평생 고수했는데, 결과적으로는 영국 국교회의 성립이 잉글랜드 내에 프로테스탄트 운동을 활성화시키는 계기가 되었다.

이후 헨리 8세의 딸 엘리자베스 1세Elizabeth I(1533~1603, 재위 1558~1603년)가 1559년에 수장령을 다시 제정하고 영국 국교회 개혁을 추진했다. 엘리자베스 1세는 구교와 신교의 화합을 도모했는데 예배 형식은 구교를 따르면서도 교리는 신교에 가깝고, 로마 교황이 아닌 국가원수가 교회의 최고지도자라는 중도 노선을 취했다. 이 때문에 영국 국교회는 신교로 분류된다.

한편 종교개혁이 거세지면서 잉글랜드에서도 성상 파괴 운동이 격화되었다. 종교미술의 제작을 금지했을 뿐 아니라 기존의 작품(특히 우상 숭배와 직결되는 조각상)까지 마구잡이로 파괴했다. 이로써 영국 미술의 대부분이 소실

되었다.

영국 미술의 영향력이 미미했던 또 하나의 이유는 18세기가 될 때까지 유럽 대륙의 예술가와 어깨를 견줄 만한 영국의 예술가가 존재하지 않았다는 점이다.

이탈리아나 프랑스에 비해 영국은 오랫동안 문화 후진국에 머물러 있었다. 실제로 그레이트브리튼 섬에 르네상스 예술이 전해진 것은 르네상스의 발상지인 이탈리아보다 200년이나 흐른 뒤였고, 영원한 라이벌 프랑스와 비교해도 100년이나 뒤처졌다. 런던에 영국 왕립미술원이 창립된 것도 1648년에 설립된 프랑스의 왕립회화조각아카데미보다 120년이나 늦은 1768년의 일이었다.

사정이 이렇다 보니 '타지에서 온 외국 화가'에게 궁정화가를 맡기는 경우가 많았다. 전통적으로 문화·예술을 대륙에서 수입했던 잉글랜드가 독자적인 문화를 형성한 시기는 그레이트브리튼 왕국으로 자리잡으면서부터다. 말하자면 18세기에 이르러서야 영국인 화가들이 자국의 미술을 이끌어나가게 된 것이다.

영국은 더 이상 대륙 문화의 수입국이 아닌, 자국의 예술 양식을 만들어나갔다. 새로운 양식은 정원이나 회화 등 국가의 다양한 예술·문화에 영향을 끼쳤다.

물론 그 이전에도 영국 미술이 전혀 존재하지 않았던 것은 아니다. 하지만 이탈리아의 르네상스나 바로크, 그리고 프랑스 고전주의 등과 실력을 겨룰 만한 예술은 찾아보기 힘들었다. '대영 제국'이라는 명칭에 걸맞은 문화를 꽃피우기 시작한 것은 바로 18세기부터다.

'초상화'에서 빛난 영국 미술

영국에서 독자적으로 발전한 회화 중 가장 두각을 나타낸 분야는 초상화다. 1856년 영국 런던에 초상화 전문 미술관인 '국립초상화미술관National Portrait Gallery'이 세워질 정도로 영국은 미술사에서 독창적인 초상화 문화를 발전시킨 나라다.

초상화가 발달한 배경으로, 영국은 왕족과 귀족의 나라이자 궁정사회였기 때문에 초상화에 대한 수요가 높았다는 점을 꼽을 수 있다.

구체적인 예를 들자면, 엘리자베스 1세는 신격화를 위해 초상화의 권위를 활용한 것으로 유명하다. 실제로 여왕을 상징화한 초상화가 다수 제작되었고, 그 초상화에는 상징주의를 구사한 표현이 많은데, 작품의 상징은 여왕의 신격화 메시지를 그림에 담기 위한 장치였다.

당시 초상화를 그린 화가는 주로 플랑드르 출신의 예술가였다. 이는 작품에 상징주의를 훌륭히 녹여내는 전통을 지닌 플랑드르 화가들이 신교도 박해에서 벗어나 종교의 자유를 찾아 런던으로 망명하는 사례가 많았기 때문이다. 16세기에 휘몰아친 종교개혁과 그에 맞선 반종교개혁은 다양한 형태로 유럽 미술에 커다란 영향을 끼쳤다.

엘리자베스 1세 시대는 물론이고, 그레이트브리튼 왕국 탄생 이전의 초상화 제작은 주로 외국에서 건너온 화가들이 담당했다. 18세기가 될 때까지 잉글랜드의 왕족과 귀족은 유럽 대륙의 회화를 선호하고 초상화도 잉글랜드에 머무르는 외국 화가에게 주문하는 경향이 두드러졌다.

독일 아우크스부르크에서 태어난 한스 홀바인Hans Holbein(1497?~1543)도 일자리를 찾아 예술적 불모지인 런던으로 향한 예술가들 중 한 명이었다.

NON SINE SOLE
IRIS.

영국 국왕의 상징성을 단적으로 드러내는 엘리자베스 1세의 초상화. 작자 미상, 「무지개 초상화」, 1600년경, 햇필드 하우스, 영국 하트퍼드셔.

헨리 8세의 궁정화가였던 홀바인은 영국에서 수많은 궁정인의 초상화를 그리면서 미술 역사상 가장 위대한 초상화가로 이름을 남기게 된다.

루벤스에게 최고의 제자라는 칭찬을 받으며, 초기에는 역사화가로 활동한 플랑드르 출신 화가인 안토니 반 다이크Anthony van Dyck(1599~1641)도 홀바인과 마찬가지로 잉글랜드에서 초상화가로 활약했다. 반 다이크는 잉글랜드 왕이자 미술 애호가로 유명한 찰스 1세의 수석 궁정화가로 국왕의 전폭적인 지지를 받으며 다양한 초상화를 남겼는데, 반 다이크의 작품은 영국풍 초상화의 기틀을 마련했다.

영국 미술계 최초의 거장이자 영국 회화의 창시자로 일컬어지는 윌리엄 호가스William Hogarth(1697~1764)는 영국에서 가장 인기를 끌었던 미술 분야인 초상화에서 먼저 두각을 나타냈다. 호가스는 네덜란드의 집단 초상화보다 규모가 작은 '컨버세이션 피스conversation piece'라는 소모임 초상화를 새롭게 선보인 화가이기도 하다. 컨버세이션 피스는 일상생활의 단편을 오려낸 듯 풍속화 요소가 강한 소규모 초상화로, 마치 오늘날의 셀럽들이 등장하는 '별장 파티 풍경과 자랑할 만한 우리 집!'의 잡지 화보처럼 그림 주문자의 호화로운 저택 내부 혹은 정원을 배경으로 단란한 소모임을 연출한 그림이다. 경제가 발달한 18세기 영국에서 상류 시민계급이 특히 선호한 장르이기도 하다.

호가스는 경제적인 성공을 거둔 인기 판화가로도 유명하다. 자신이 그린 풍자화를 판화로 제작했기 때문에 고객이나 후원자의 눈치를 볼 필요 없이 위트 넘치는 영국식 풍자를 판화에 새겨넣을 수 있었다. 호가스가 판화가로 부와 명성을 거머쥔 배경을 꼽자면, 자신의 작품을 보호하기 위해

풍속화 요소가 가미된 '컨버세이션 피스'라는 새로운 형식의 소모임 초상화. 윌리엄 호가스, 「스트로드 가의 사람들」, 1738년경, 테이트 브리튼 갤러리, 영국 런던.

본인이 직접 나서서 '호가스 법령'이라는 판화가의 저작권법을 정착시키고 예약제 판화 제작으로 생산 비용을 절감했다는 점을 들 수 있다.

호가스 판화의 매력은 교훈적·도덕적 메시지를 날카로운 풍자정신과 함께 마치 드라마나 만화처럼 연작으로 발표한 점이다. 주인공의 생애를 연작으로 보여주는 강력한 스토리텔링은 근대 소설을 탄생시킨 영국다운 취향으로, 이는 서사가 강한 영국식 초상화 문화를 탄생시킨 일등공신이기도 하다.

영국의 독자적인 미술 양식을 확립하기 위해 평생을 바쳤던 호가스와는 대조적으로, 조슈아 레이놀즈Joshua Reynolds(1723~1792)는 대륙의 고전주의 미술을 본보기로 삼은 영국 화가로 꼽힌다. 르네상스 미술을 으뜸으로 여기는 고전주의를 미술의 표준으로 생각한 레이놀즈답게, 역사화를 정점으로 한 회화 주제의 서열화도 당연하게 받아들였다. 하지만 역사화를 최고로 여기는 레이놀즈의 가치관과 달리 영국에서는 역사화에 대한 수요가 낮아서 레이놀즈와 같은 정상급 화가에게도 초상화 주문만 몰려왔다.

레이놀즈는 이상과 현실의 딜레마를 해결하기 위해 초상화에 '그랜드 매너grand manner', 즉 웅장하고 화려한 '장려壯麗 양식'을 도입했다. 초상화이지만 그림 속에 등장하는 모델을 신화의 주인공처럼 묘사하거나 다양한 은유와 상징을 구사해서 의인화된 인물상으로 표현하는 경우도 있었다. 고전 회화나 조각의 구성, 자세를 인용하는 기법도 격조를 높이는 그랜드 매너의 연출법으로 활용되었다.

왕립미술원의 초대 원장이었던 레이놀즈와 함께 왕립미술원의 회원으

그림 속 모델을 신화의 주인공처럼 묘사한 레이놀즈의 초상화. 조슈아 레이놀즈, 「삼미신에게 제물을 바치는 레이디 사라 번버리」, 1763~1765년, 시카고 미술관, 미국 시카고.

당시 유행하던 패션으로 꾸민 모델을 기품 있게 묘사한 게인즈버러의 초상화. 토머스 게인즈버러, 「그레이엄 부인」, 1777년, 스코틀랜드 국립미술관, 영국 에든버러.

로 영국의 초상화 문화를 이끈 화가는 토머스 게인즈버러Thomas Gainsborough (1727~1788)이다. 레이놀즈와 달리 이탈리아 유학 경험이 없었던 게인즈버러는 고전 회화를 중시한 레이놀즈의 무게감 있는 화풍보다 우아하면서도 경쾌한 화풍을 연출했다. 이런 연유에서 로코코 예술 사조가 유행하지 않은 18세기 영국에서 아주 드물게 로코코 화가로 일컬어진다. 당시 유행하는 패션으로 꾸민 모델을 기품 있으면서도 서정적으로 묘사한 게인즈버러는 레이놀즈와 함께 영국 미술의 양대 산맥으로 명성을 떨쳤다.

레이놀즈와 게인즈버러의 화풍은 서로 다르지만, 두 사람 모두 반 다이크의 초상화 양식을 계승함으로써 딱딱한 전통 초상화가 아닌, 모델이 긴장을 풀고 편안한 자세를 취한 가운데 순간을 포착한 듯한 자연스러운 구도로 우아하면서도 세련된 영국식 초상화를 완성했다. 전통적으로 영국의 상류층은 드러나는 화려함보다 절제하는 우아함을 선호하는 경향이 뚜렷한데, 이런 스타일은 미국 사회의 주류를 이루는 '앵글로색슨계 백인 프로테스탄트White Anglo-Saxon Protestant', 즉 '와스프WASP' 문화로 이어졌다.

영국식 정원에 영감을 준 클로드 로랭

오랫동안 문화 후진국이자 새롭게 떠오르는 신흥국이었던 영국에서는 전통적으로 유럽 대륙에서 문화를 수입하는 것을 당연시했고, 더 나아가 세련된 문화를 자랑하는 프랑스나 역사적인 문화유산과 미술의 본고장으로 유명한 이탈리아를 방문하는 것이 상류사회의 필수 코스로 자리잡았다. 실제로 17세기 후반부터 영국의 귀족 자제들 사이에서는 '그랜드 투

어'가 유행했다. 이는 하인을 데리고 가정교사와 함께 몇 년에 걸쳐 떠나는 매우 호화로운 수학여행이었다.

초상화 이외의 회화를 대륙에서 구입했던 영국 귀족들은 그랜드 투어 동안 여행지에서 수많은 미술품을 구입했다. 물론 문화·예술의 중심지인 이탈리아를 방문할 때는 지역 화가들에게 자신의 모습을 그려달라고 주문하기도 했다. 앞서 베네치아 미술에서 소개했듯이 카날레토는 베네치아의 풍경화가로 영국인에게 큰 인기를 끌었다.

그중에서도 특히 명성이 자자했던 대가가 프랑스의 로렌Lorraine 지방 출신으로 로마에서 주로 활동한 클로드 로랭Claude Lorrain(1600?~1682)이다. 19세기 초에는 로랭의 작품들 중 절반 이상이 영국에 전시되어 있다고 일컬어질 정도로 최고의 인기를 과시했다.

로랭의 작품은 당시 격이 낮은 장르로 인식된 풍경화의 틀을 훌쩍 뛰어넘어 역사화의 주제를 풍경에 버무림으로써 격조 높은 '이상적 풍경화'로 불리며 풍경화의 고전이 되었다. 로랭이 그린 자연은 평범한 경치가 아닌 고전의 세계에서 신과 인간이 어우러진 황금시대의 이상향인 아르카디아Arcadia였다. 고대 문학에서 낙원으로 묘사된 아르카디아를 표현하기 위해 로랭은 문명의 발자취인 고대 건축이나 폐허를 풍경 속에 담았던 것이다.

활동 당시에도 수많은 위작이 유통될 정도로 유명세를 톡톡히 치른 로랭은 로마 교황과 추기경, 그리고 스페인 국왕 펠리페 4세를 비롯한 유럽의 상류층을 매료시켰다. 또한 로랭은 프랑스뿐 아니라 유럽에서 이상적 풍경화의 거장으로서 풍경화의 본보기가 되는 작품을 남겼다.

더욱이 영국에서 로랭의 영향은 풍경화에 그치지 않고 영국 정원 양식의 발전에도 크게 이바지했다.

클로드 로랭이 그린 이상적 풍경화로, 그림 속 왼쪽에서 고대 건축을 볼 수 있다. 클로드 로랭, 「실비아의 사슴을 쏘는 아스카니우스가 있는 풍경」, 1682년, 애슈몰린 박물관, 영국 옥스퍼드.

18세기 중엽에 조성된 대표적인 영국식 풍경 정원으로, 지금도 목가적 아름다움을 간직한 잉글랜드 윌트서에 있는 스타우어 헤드 Stourhead 정원. ⓒ Lechona

오래전부터 영국 귀족의 생활 중심지는 그들의 영지에 세워진 컨트리 하우스였다. 광활한 대지에는 대저택과 대정원이 있고, 그 정원 양식은 이탈리아식이나 프랑스식의 정형화된 정원이었다.

그런데 18세기에 접어들면서 영국의 국력이 막강해지자 문화·예술 분야에서 대륙의 모방이 아닌 영국의 독자적인 작품을 탄생시키려는 움직임이 거세졌다. 이와 함께 탄생한 것이 영국 고유의 정원 양식인 영국식 '풍경 정원landscape garden'이었다.

영국식 풍경 정원을 '픽처레스크 정원picturesque garden'이라고도 부르는데, 픽처레스크는 '그림 같은'이라는 뜻으로 여기에서 그림이란 클로드 로랭의 작품을 지칭한다. 즉 로랭이 그린 이상향을 대저택의 정원으로 재현한 것이 영국식 풍경 정원, 즉 픽처레스크 정원이었던 것이다. 로랭의 작품에 등장하는 경치가 지평선 너머까지 이어지듯이, 영국식 풍경 정원도 자연과 저택을 구분 짓는 울타리가 보이지 않도록 조성했다.

영국식 정원은 프랑스 베르사유의 프티 트리아농Petit Trianon 정원, 러시아 황제 예카테리나 2세Ekaterina II(1729~1796, 재위 1762~1796년)의 여름 별궁에 도입되는 등 유럽 각지로 퍼져나갔다.

런던, 소더비와 크리스티가 자리하다

19세기 영국은 산업혁명을 통해 공업화와 도시화가 최고조에 이르렀다. 빅토리아Victoria(1819~1901, 재위 1837~1901년) 여왕이 다스리던, 영국 역사상 최고의 전성기인 이른바 '빅토리아 시대'다. 19세기에 런던은 유럽 최대

의 도시로 우뚝 섰고, 런던에 세워진 소더비Sotheby's(1744년 설립)와 크리스티 Christie's(1766년 설립)라는 세계적인 미술품 경매 회사가 말해주듯이, 국제 미술 시장의 중심지로 떠올랐다.

또한 산업혁명과 함께 비약적으로 성장한 영국 경제는 중산층을 중심으로 한 영국 문화를 발전시켰다.

공업화·도시화·시민사회라는 세 가지 요소가 갖추어진 19세기 영국에서 두드러지게 발달한 회화는 풍경화였다. 국력의 신장은 애국심 고취와 정비례해서, 예전에는 아름답다고 여기지 않았던 영국의 시골 풍경이 도시의 인구 증가와 함께 수많은 도시인의 향수를 불러일으키는 이상향이자 픽처레스크, 즉 그림 같은 풍경으로 영국인의 주목을 끌었던 것이다.

자연에 대한 동경은 또한 개인의 감수성에 호소하는 낭만주의의 밑바탕이 되었다. 영국 낭만주의를 대표하는 화가로는 존 컨스터블John Constable (1776~1837)을 꼽을 수 있다. 컨스터블은 자신의 고향인 영국 동남부의 서퍽Suffolk 지방을 중심으로 홀대하던 전원 풍경을 빛과 대기의 효과를 구사해서 서정성이 감도는 예술로 승화시켰다. 컨스터블의 풍경화는 당시에 매우 혁신적인 작품으로 1824년 파리의 살롱에서 높은 평가를 받았는데, 클로드 로랭의 전통을 계승한 이상적 풍경화에 얽매여 있던 프랑스 화가들에게 컨스터블의 색다른 풍경화는 신선한 충격을 주었다.

컨스터블과 동시대에 활동한 풍경화가 조지프 말로드 윌리엄 터너Joseph Mallord William Turner(1775~1851)는 영국의 근대 미술을 대표하는 거장이다. 터너의 작품은 그가 존경하던 클로드 로랭의 영향을 받았지만, 로랭의 이상적 풍경화와는 사뭇 다른 세계를 표현했다. 예를 들면 영국인답게 강렬한 스토리가 있는 작품 혹은 경외할 만한 자연에서 아름다움을 찾아내는 영국

적인 발상의 미의식인 '숭고미sublime'가 강조된 작품 등 같은 풍경화라도 터너의 그림에서는 다양성이 돋보였다. 영국 왕립미술원에서는 컨스터블보다 터너의 작품을 더 높이 평가했는데, 이는 터너의 경우 역사나 문학을 그림의 주제로 즐겨 삼은데다 단순히 자연을 그리는 것이 아니라 자연 속에 있는 인간의 드라마를 표현했기 때문이다.

아무리 문학이나 미술 분야에서 감수성에 호소하는 낭만주의가 유행하더라도 '감성을 자극하는 회화'가 아니라 여전히 '읽는 회화'가 주류였던 시대에 아카데미즘을 앞세운 왕립미술원이 터너의 주제성을 높이 평가한 것은 어쩌면 당연한 일이었다.

1848년에는 전성기 르네상스의 거장인 라파엘로를 본보기로 삼는 보수적인 미술계에 반기를 들고, 라파엘로 이전인 15세기 초기 르네상스의 '원시적인primitive' 화가들의 작품에서 영감을 받은 예술가 단체인 '라파엘 전파 형제회Pre-Raphaelite Brotherhood'가 영국에서 결성되었다.

이는 미술 아카데미가 예술의 표준으로 내세운 고전주의에서 벗어나 산업혁명과 중산층으로 집약되는 19세기라는 새로운 시대에 걸맞은 미의식을 모색한 전위적인 예술 운동이었다. 라파엘 전파는 역사화가 지배하는 고전주의 예술이 아닌, 또한 통속적이고 감상적인 중산층 위주의 작풍도 부정하면서 오로지 순수하게 시각적인 기쁨을 선사하는 심미안을 추구했다.

라파엘 전파의 예술 운동은 산업혁명의 결과물인 값싼 대량 생산 제품을 멀리하고 생활과 예술을 융합한 수공예 작업을 기치로 내세운 윌리엄 모리스William Morris(1834~1896)의 '아츠 앤드 크래프츠Arts and Crafts', 즉 미술공

전위적인 예술 운동을 펼친 라파엘 전파에 속한 화가의 작품. 존 에버렛 밀레이John Everett Millais, 「오필리아」, 1851~1852년, 테이트 브리튼 갤러리, 영국 런던.

예 운동에 직접적인 영향을 주기도 했다.

그 결과 유럽에서 전성기 르네상스 이후 예술가가 창조하는 예술품에 비해 천박하다고 무시하던, 장인의 손으로 직접 만든 수공예품의 지위가 향상되었다. 19세기 말에는 장식예술 운동이 영국에서 유럽 각지로 퍼져나갔고, 일본의 '민예民藝 운동'으로 이어지기도 했다.

근대화가 탄생시킨 '전원 풍경'의 다층적 메시지

18세기 후반 영국에서 시작된 산업혁명은 서양미술사에도 커다란 영향을 끼쳤다. 증기기관과 석탄을 이용한 산업기술의 혁명은 공장제 기계공업을 탄생시키고 자본주의 경제를 발전시켰다. 그리고 19세기에는 자본주의의 발달과 함께 도시 부르주아가 등장했다. 이와 같은 시대 배경을 토대로 새로운 미술이 태동한 것이다.

근대 시민사회가 자리잡으면서 미술의 주요 고객으로 떠오른 부르주아 계급은 고전적인 고상함보다 현실성을, 이상적인 아카데미즘보다 개성을, 이성보다 감성을 중시했다. 이런 경향은 낭만주의의 발전으로도 이어졌다.

더욱이 부르주아지는 왕족과 귀족처럼 거대한 궁전이나 대저택을 소유하지 않았고 고전문학의 교양과 전통에서 비롯된 심미안, 미술적인 교양을 지니지 않았다. 따라서 대형 화면을 장식하는 역사화보다는 작고 친숙

한 장르인 풍속화와 풍경화, 그리고 정물화를 선호했다.

이들 장르는 17세기에 근대적 시민사회를 일찍이 정착시킨 네덜란드에서 유행한 회화 분야와 일치한다. 네덜란드보다 200년이나 늦게 시민사회를 맞이한 프랑스에서도 마침내 예술에서 고상함이나 위대함보다 이해하기 쉬운, 즉 친근함을 찾게 되었다.

17세기에 네덜란드인이 주변에서 흔히 볼 수 있는 경치를 풍경화에서 찾았듯이, 19세기 프랑스의 부르주아지도 친숙하면서 현실적인 풍경화를 선호했다. 농촌에서 도시로 이주한 사람들이 파리와 같은 대도시의 인구 팽창을 주도했는데, 경제적으로 여유가 생긴 '도시인'에게 사실적인 전원 풍경이야말로 고향의 모습이었고 시골 경치에서 향수와 마음의 안식을 얻을 수 있었다. 산업혁명 이후 동서양을 불문하고 전원 풍경을 사랑하지 않는 이는 실제로 농촌에서 생활하며 고된 농사일을 경험하는 농민밖에 없었다.

19세기 도시화 시대에 등장한 유파가 '바르비종파'다. 1830년대 이후 파리에서 남동쪽으로 약 60킬로미터에 위치한 퐁텐블로 숲 근처의 바르비종Barbizon 마을과 샤이Chailly 마을에 모여, 현실적이면서도 평범한 풍경을 사실적으로 혹은 주관적으로 그린 화가들의 모임을 이 지역의 이름을 따서 바르비종파라고 한다.

바르비종파를 대표하는 화가로는 테오도르 루소Théodore Rousseau(1812~1867)를 먼저 꼽을 수 있다. 루소는 프랑스에서 순수한 풍경화를 창시한 화가로도 유명하다. 1849년에 바르비종으로 이주한 루소는 전통적인 방식으로 아틀리에에서 작품 활동을 하지 않고 야외에서 사생으로 풍경화를 그리는 새로운 방식으로 작업했다.

장 바티스트 카미유 코로, 「모르트퐁텐의 추억」, 1864년, 루브르 박물관, 프랑스 파리.

또한 장 바티스트 카미유 코로Jean Baptiste Camille Corot(1796~1875)는 원래 파리의 살롱 출품용으로 적합한 고전주의적인 풍경화를 그렸는데, 세상에 이름이 알려진 19세기 중반부터는 안개에 휩싸인 듯 서정적이면서도 시적인 정취가 넘치는 풍경화로 큰 인기를 끌었다.

「이삭줍기」라는 작품으로 우리에게도 친숙한, 노르망디Normandie 농촌 출신의 장 프랑수아 밀레Jean François Millet(1814~1875)도 바르비종 마을로 이주한 화가들 중 한 명이다. 밀레는 순수한 풍경화보다 대지와 함께 역동적으로

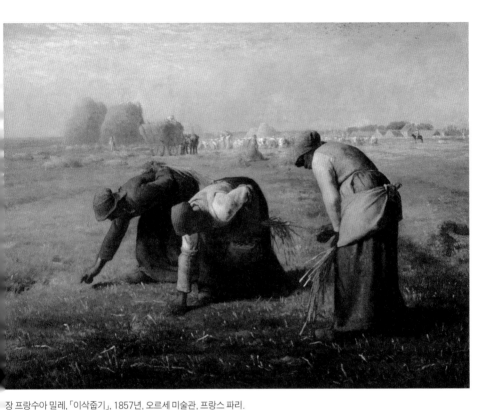

장 프랑수아 밀레, 「이삭줍기」, 1857년, 오르세 미술관, 프랑스 파리.

살아가는 농부의 모습을 화폭에 담았다.

농부의 아들로 태어나 어릴 때부터 고된 노동을 묵묵히 견디며 성실하게 생활하는 농촌 사람들을 보고 자란 밀레는 도시의 부르주아 계급이 바라는 목가적이면서도 이상화된 농촌의 풍경이 아닌, 가난하지만 진실한 농민의 모습을 사실적이면서도 숭고하게 표현했다.

하지만 경건한 농부의 초상을 그린 밀레의 작품을 혐오하는 사람도 있었다. 19세기 중반 프랑스는 파리와 지방, 도시와 시골, 부르주아와 노동

자·농민 계급 간의 격차가 부각된 시대였다. 또한 프랑스 미술계에는 가난한 농부가 이상적인 그림의 주제와는 동떨어져 있다는 가치관이 여전히 남아 있어서, 일하는 농부의 모습이 회화의 위엄을 깎아내리는 저급한 표현이라고 생각했던 것이다.

밀레 자신은 정치적인 메시지를 화면에 담지 않았음에도 불구하고 그림을 '읽는' 전통이 강한 보수적인 프랑스인들 중에는 사회주의 사상이나 급진적인 공화주의를 내세운 그림으로 오해해서 밀레를 멀리하는 사람도 있었다.

이런 이유로 밀레는 오랫동안 자국인 프랑스보다 타국에서 더 높은 평가를 받았다. 그리스도교 정신에 입각한 '기도와 노동'을 작품의 주제로 삼고, 가난한 농부를 영웅화한 밀레의 작품은 프랑스보다 프로테스탄티즘이 강한 미국, 더욱이 청교도주의가 강한 보스턴을 중심으로 한 뉴잉글랜드 지방에서 뜨거운 호응을 얻었다.

특히 가난하지만 근면 성실하고 높은 도덕성을 갖춘 농부의 모습을 그린 「만종」은 미국인의 가슴에 깊이 파고들어 호평을 받았고, 수많은 복제화가 미국 가정을 장식했다. 서양뿐 아니라 농업을 기반으로 하는 동양의 여러 나라에서도 밀레의 작품은 인기를 독차지했다.

덧붙이자면 「만종」에서는 가난한 부부가 수확한 감자를 앞에 두고 기도를 올리는 모습이 그려져 있는데, 오늘날과 달리 당시 프랑스에서는 감자를 아주 볼품없는 음식으로 여겼다. 그러므로 그림의 소재인 감자에서도 '그림은 고상해야 한다'는 편견에 사로잡힌 프랑스인들이 밀레의 작품을 받아들이지 못하는 이유를 쉽게 찾아낼 수 있다.

한편 프랑스와는 문화뿐 아니라 미술의 전통도 전혀 다른 신흥국 미국

장 프랑수아 밀레, 「만종」, 1857~1859년, 오르세 미술관, 프랑스 파리.

에서는 미의식에 대한 편견 없이 오히려 밀레를 긍정적으로 받아들였다. 새로운 것에 보수적인 프랑스의 부유층에 비해, 훗날 인상파도 그랬듯이, 미국의 부유층이 새로운 혁신을 훨씬 열린 마음으로 수용했다. 밀레가 프랑스에서 명성을 떨친 것은 미국보다 훨씬 훗날의 일이었다.

바르비종파는 뒤에 소개할 인상파에도 커다란 영향을 끼쳤다. 한창 경력을 쌓아가던 인상파 화가들이 프랑스 미술계에서 혁신적이었던 바르비종파 화가들을 본보기로 삼았던 것이다. 독자적인 스타일을 확립하기 이전의 인상파 작품을 보면, 바르비종파의 색채와 붓놀림이 연상되기도 한다. 이런 연유에서 바르비종파의 혁신과 활동이 인상파의 탄생을 이끌었다고 말할 수 있을 것이다.

살롱을 장악한 아카데미즘, 반항아를 낳다

시민사회의 발달과 함께 19세기 프랑스 미술계에서는 낭만주의와 바르비종파 등의 새로운 미술 양식이 자리를 잡기 시작했다.

하지만 근대 예술 사조가 등장했음에도 불구하고 신고전주의를 표준으로 삼는 미술 아카데미의 권위는 실추하기는커녕 오히려 막강한 힘으로 미술계를 좌지우지했다. 이는 고전주의 전통이 강한 프랑스 미술의 취향에 더해 대다수의 프랑스 부유층이 보수적인 성향을 고집했기 때문이다. 새롭게 등장한 부르주아지도 자신의 심미안에 확신이 없다 보니, 미술품을 구입할 때 미술 아카데미라는 '브랜드'를 찾았다. 세련된 취향과 미적 안목은 하루아침에 만들어지지 않는다는 사실을 당대의 부르주아 계급도

알고 있었던 것이다. 부유한 시민계급이 미술품의 구매자로 새롭게 떠오르면서 결과적으로 아카데미의 권위는 더욱 높아졌다.

아울러 미술 아카데미의 지배를 받던 '살롱'의 존재가 당시 미술 시장에 커다란 영향을 끼치게 된다. 살롱은 17세기 루이 14세 시대의 프랑스에서 왕립회화조각아카데미의 설립을 계기로 개최된 국가 주도의 미술 제전이자 파리에서 일반인에게 공개되는 공식적인 미술 전시회였다.

구체제 시대에 왕족과 귀족이 예술가의 경력과 생활을 전폭적으로 지원하던 상황과 달리 시민사회에서는 웬만한 대자본가가 아니고서는 예술가를 지원하기가 사실상 불가능했다. 따라서 17세기 네덜란드의 화가들과 마찬가지로 프랑스의 예술가들도 불특정 다수의 고객을 사로잡아야 했다.

그런데 당시 젊은 화가들이 처한 상황은 오늘날과 크게 달랐다. 막대한 비용이 드는 개인전을 엄두도 내지 못하는 시대에 살롱은 화가가 자신의 작품을 알릴 수 있는 거의 유일한 전시회로, 살롱 공모전에 입선하는 것은 예술가로 살아가는 데에 반드시 필요한 통과의례였다. 살롱 당선작으로 이름을 알리는 것이야말로 공적 혹은 사적인 그림 주문을 늘리는 길이었다. 당시 파리의 살롱은 입장객이 수십만 명에 이르렀고, 신문이나 잡지에서 살롱 관련 기사를 싣는 것은 연례행사였다.

그러나 미술 아카데미가 주최하는 살롱은 신고전주의를 미술의 규범으로 삼는 전통을 거듭 고집했다. 프랑스 혁명 이후, 1791년부터 아카데미 회원 및 준회원이 아닌 화가에게도 살롱의 문을 열어 공모제로 전환했지만 여전히 심사위원은 대부분 아카데미 회원이었다. 결과적으로 심사 기준도 신고전주의(=아카데미즘)가 절대적인 우위를 차지하면서 살롱의 보수

성은 변함이 없었다.

규범화된 아카데미즘은 미술의 근대화에 걸림돌이 되었다. 그리고 마침내 이런 현실을 타개하기 위해 아카데미 미술에 반기를 든 미술계의 반항아 '인상파'가 등장했다.

'무엇을 그릴 것인가'가 아닌 '어떻게 그릴 것인가'의 시대로

프랑스 역사상 제2제정 시대는 근대 회화의 서막을 알리며 최초의 근대 예술가로 자리매김한 쿠르베가 활동한 시대이자 인상주의 화가들이 창작 활동을 시작한 시기이다.

오늘날에는 '인상파' 하면 흔히 프랑스 회화와 화가들을 대표적으로 연상하지만, 19세기 후반에 프랑스인들이 생각한 인상파는 이단적인 존재로 미술계의 주류와는 아주 거리가 먼, 전위적이면서도 혁신적인 유파였다. 이른바 '미술계의 반항아'가 바로 인상파였던 것이다.

예를 들어 인상주의 화가들은 그리는 대상의 고유색이 아닌, 빛이나 공기의 영향을 받아 시시각각 달라지는 색채를 그리려고 했다. 형태 및 색채와 관련된 사물의 고정관념을 거부하고, 자신의 시각에 진실하려고 했다. 보이는 대상 자체가 아닌, 화가 자신이 받은 인상에 충실하고자 한 셈이

다. 거듭 변화하는 자연을 관찰하며 자신의 시각이 포착한 순간을 화폭에 기록하고 주관적·감각적으로 캔버스 위에 표현했다.

인상파는 빛나는 자연의 찰나를 표현하기 위해 물감을 섞지 않고 색채 분할 기법을 구사했다. 색채 분할법이란 아주 가느다란 붓질로 나열한 두 가지 색은 멀리 떨어져서 보면 서로 섞여 있는 것 같다는, 인간의 시각 혼합 또는 망막 혼합이라고 일컬어지는 과학적인 현상을 이용한 기법이다. 즉 팔레트에서 물감을 섞지 않고 따로따로 캔버스 위에 나열한 것이다.

색채 분할법을 도입함으로써 자연의 밝기를 잃지 않을 뿐더러 화가가 관찰한, 미묘하면서도 섬세한 자연의 빛과 색채의 이동을 화면에 찍어낼 수 있었다. 결과적으로 인상파의 작품은 당시 비현실적일 만큼 눈부시게 밝고 붓질이 눈에 띌 정도로 두드러졌다.

이 같은 색채 분할을 통해 마네가 방향성을 제시한, '무엇을 그릴 것인가'가 아닌 '어떻게 그릴 것인가'라는 근대 회화의 정의는 더욱 확고해지고, 본격적인 근대 미술의 시대가 활짝 열렸다.

덧붙이자면 마네와 인상주의 화가들이 그린 세계는 근대화된 파리 및 이를 둘러싼 부르주아의 모습이었다. 여기에서 기억해야 할 점은 마네를 비롯해 대부분의 인상주의 화가가 부르주아 출신이었다는 사실이다. 이는 프랑스의 전통적인 부르주아지를 말하는 것으로, 21세기 사회에서 흔히 일컫는 대중적인 중산층과는 거리가 멀다.

1648년에 창립한 이후 '귀족적인' 색채가 강했던 프랑스의 미술 아카데미와 대비되는, 새로운 '부르주아적인' 것이 인상주의 미술의 두드러진 특징이었다. 이와 같은 사실에서도 당시 인상파는 매우 '현대적인' 유파였다고 말할 수 있을 것이다.

인상파의 대가 클로드 모네의 작품으로, 인상주의의 대표적인 표현 기법인 색채 분할법이 두드러지게 나타난다. 클로드 모네, 「라 그르누예르」, 1869년, 메트로폴리탄 미술관, 미국 뉴욕.

마네를 중심으로 모인 사람들

인상파 화가들에게 영감을 준 대부는 앞서 사실주의 미술에서 소개한 마네다. 마네의 작품에서 볼 수 있는 새로운 표현법과 근대적인 주제가 인상주의 화풍에 영향을 끼쳤을 뿐 아니라 파리의 상류층 집안에서 태어난 마네는 경제적으로도 인상파 화가들을 후원했다.

자연스럽게 마네를 중심으로 인상파 화가들의 교류가 활발해졌다. 마네보다 두 살 아래인 에드가 드가Edgar Degas(1834~1917)는 마네와 같은 파리지앵이자 부유한 부르주아 출신이라는 공통점을 갖고 있던 터라 두 사람의 우정은 마네가 세상을 떠날 때까지 이어졌다. 고전적인 역사화가를 꿈꾸던 드가에게 자신과 마찬가지로 동시대의 생활상을 그리라고 조언한 사람도 마네였다.

1860년대에 프랑스에서는 일본 미술이 한창 유행했는데, 마네의 영향을 받은 드가도 일본 풍속화인 우키요에를 수집했다. 고전적인 서양미술에서는 금기시하는 우키요에의 표현법이 드가를 비롯한 전위 화가들에게 매우 참신하게 다가왔던 것이다.

특히 드가는 인상파 중에서 일본 미술의 영향을 가장 많이 받은 화가다. 좌우 비대칭 구도와 극단적인 클로즈업, 기하학적이지 않은 원근법, 그리고 중심인물을 화면 밖으로 밀어내듯 가장자리에서 싹둑 자르는 기법 등에서 우키요에의 특징이 또렷이 드러난다. 또한 도시 풍속을 그림의 주제로 선택한 점과 스냅사진 같은 구성도 우키요에와 관련지을 수 있다.

클로드 모네Claude Monet(1840~1926)도 일본 미술품 수집가로 유명한 인상파의 거장이다. 1890년대에 발표한 「건초더미」부터 「포플러 나무」, 「루앙

대성당」으로 이어지는 모네의 연작을 감상해보면, 우키요에의 거장인 일본 화가 가쓰시카 호쿠사이葛飾北斎(1760~1849)의 대표작으로 사시사철 후지산과 그 주변 풍경을 일본 각지에서 다각도로 조망한 연작「후가쿠 36경」의 특징을 찾을 수 있다. 아울러 작품에 따라 드러나는 좌우 비대칭과 세로로 긴 구도, 그리는 대상을 전체적으로 묘사하지 않고 일부를 생략해서 표현한 부분 등도 우키요에의 영향으로 꼽힌다.

처음에 마네는 모네가 자신의 명성을 이용하려고 '마네'와 비슷한 '모네'라는 이름을 지었다며 오해한 탓에 모네를 못마땅하게 여겼다. 하지만 실제로 모네와 친해지자 마네는 자신보다 여덟 살 어린 후배를 살뜰하게 챙겨주며 여러 측면에서 모네의 후원자가 되었다. 물론 모네는 마네와 친분을 쌓기 훨씬 이전부터 마네라는 예술가를 존경했다.

마침내 모네는 마네를 따르는 젊은 화가들인 피에르 오귀스트 르누아르, 알프레드 시슬레Alfred Sisley(1839~1899), 그리고 프로이센-프랑스 전쟁에 참전했다가 젊은 나이에 목숨을 잃은 장 프레데리크 바지유Jean Frédéric Bazille(1841~1870)와 함께 마네의 집 근처, 파리 몽마르트르Montmartre의 바티뇰Batignolles 거리 11번지(오늘날의 클리시Clichy 가 9번지)에 위치한 카페 게르부아café Guerbois를 자주 찾게 되었다. 마네가 항상 머물렀던 카페 게르부아에서 진보적인 예술가와 작가들은 마네를 중심으로 모여 밤낮으로 열띤 토론을 펼쳤다.

마네는 1868년에 인상주의 여성 화가인 베르트 모리조Berthe Morisot(1841~1895)와도 친분을 쌓는다. 마네와 마찬가지로 부유한 부르주아 계급 출신인 모리조는 마네의 작품에 종종 모델로 등장하기도 했다. 게다가 마네 집안과 모리조 집안이 서로 교류하면서 모리조는 마네의 남동생과 결혼

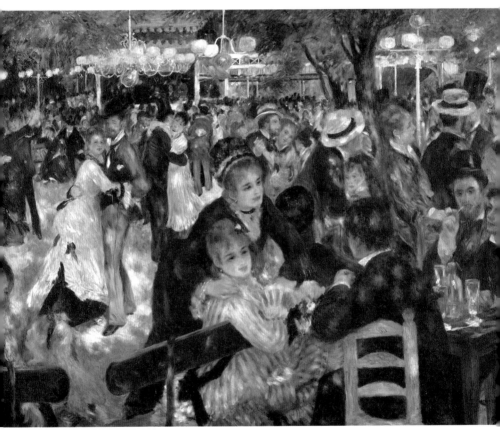

마네를 따르는 추종자들 중 한 명이자 인상주의의 거장인 르누아르의 대표작으로, 경쾌한 화풍이 돋보인다.
피에르 오귀스트 르누아르, 「물랭 드 라 갈레트의 무도회」, 1876년, 오르세 미술관, 프랑스 파리.

했다.

이렇게 마네를 매개로 인상주의 화가들의 인간관계가 맺어졌다. 하지만 마네는 인상주의 화가들과 함께하면서도 뒤에서 소개할 인상파 전시회에는 참여하지 않았다. 전시회에 참여하기는커녕 인상주의 그룹전에 자신의 작품을 단호하게, 그리고 끝까지 출품하지 않았다. 요컨대 마네와 인상주의 화가들의 친분이 두터웠기에 마네가 인상파의 일원이라는 인상을 주기도 하지만, 마네는 당시 인상파 그룹의 정신적 지주로 리더 역할만 도맡았던 것이다.

대공황, 그리고 인상주의의 출범을 알린 합동 전시회

마네를 중심으로 새로운 화풍을 따르는 인상파 화가들이 모였지만, 프랑스 미술계는 시대를 앞서가는 전위적인 표현을 받아들이지 못했다.

거듭 소개했듯이 당시 프랑스 미술의 주류는 미술 아카데미에 소속된 화가들이었다. 인상파의 그림은 아카데미 화가들의 작품에 비해 일목요연했지만, 아카데미즘을 미술의 본보기로 삼은 당대 미술가들의 관점에서 보면, 붓놀림이 엉성한 미완성 그림에 지나지 않았다. 예를 들어 인상주의 기법으로 알려진 색채 분할법도 아카데미의 기준에서는 붓질 흔적이 남아 있다는 것 자체가 작품이 완성되지 못한 상태라고 인식했던 것이다.

하지만 1873년 영국에서 시작된 대공황이 결과적으로 인상파의 존재를 세상에 알리는 계기가 되었다. 세계 공황의 여파는 인상파에도 영향을 끼

쳐 그들의 운명과 미술사를 크게 변화시켰다.

경제 위기에 직면하자 인상주의 화가들은 새로운 혁신을 거부하는 보수적인 살롱 대신, 오랫동안 수중에 품고 있던 자신의 작품을 전시하고 또 그림을 팔기 위한 단체전 개최를 목표로 발 빠르게 움직이기 시작했다.

제1회 인상주의 전시회에는 '후기 인상주의'의 거장인 폴 세잔Paul Cézanne (1839~1906)도 참여했다. 더욱이 모네를 화가의 길로 이끌어준 은인인 외젠 루이 부댕Eugène Louis Boudin(1824~1898)의 경우, 살롱에 꾸준히 출품하고 있었음에도 불구하고 모네의 부탁을 흔쾌히 수락해서 합동 전시회에 함께했다.

하지만 마네는 작품 전시를 완강히 거부하고 계속해서 살롱에 도전했다. 특히 1873년 살롱에 입선한 작품 「르 봉 보크」가 호평을 받으면서 아카데미에서도 인정받기 시작했던 터라 굳이 반체제적 전시회에 뛰어들 마음이 없었던 것이다. 마네는 권위 있는 살롱이야말로 사회적 명예를 얻는 지름길이자 미술가들의 진정한 승부처라고 생각했다. 한편 모리조는 평소에 존경하던 마네의 만류를 뿌리치고 자신의 의지대로 단체전에 당당히 출품했다.

이렇게 해서 1874년 1월 17일, 30명의 회원으로 구성된 '무명 화가 및 조각가, 판화가 협회'의 규약이 정식으로 발표되고, 제1회 인상주의 전시회가 같은 해 4월 15일부터 5월 15일까지 한 달 동안 파리의 카퓌신Capucines 거리에서 개최되었다. 1874년 미술 아카데미가 주관하는 살롱은 5월 1일부터 약 한 달 반 동안 열렸기 때문에, 일정만 보더라도 살롱을 강하게 의식한 전시회였던 점은 분명하다.

커다란 포부를 갖고 자신 있게 준비한 단체전이었지만 미술계의 반응은

냉혹했다. 특히 시니컬한 미술평론가이자 풍경화가였던 루이 르루아Louis Leroy(1812~1885)는 풍자 신문 〈르 샤리바리Le Charivari〉에 악평을 쏟아냈다. 르루아는 '인상주의자들의 전시회'라는 제목의 기사에서 모네의 출품작인 「인상, 해돋이」를 미완성 그림이라고 깎아내렸고, 전시회와 관련해서도 '인상'이라는 단어를 반복하며 거세게 비판했다.

당시 '인상'은 초안이나 스케치를 의미하는 말로, 회화에서는 부정적인 뉘앙스를 내포한 단어였다. 아카데미가 신봉하는 붓질이 보이지 않는 매끄러운 마무리, 균형 잡힌 구도와 소묘에 기초한 사실성 등 프랑스 회화에서 절대적인 규칙으로 통하는 고전주의의 특징이 인상파의 작품에는 모조리 누락되어 있다고 꼬집었던 것이다.

그런데 르루아의 악평 기사는 '인상주의'라는 용어를 세상에 널리 알리는 계기가 되었다. 화가들 자신도 인상주의라는 명칭을 사용하는 데 주저하지 않았다.

이후 인상주의 전시회는 12년 동안 모두 여덟 차례 개최되었다. 전시회를 거듭할수록 점차 인지도가 높아지면서 인상파의 작품을 구입하는 사람도 조금씩 늘어났다. 부르주아 사회로 자리잡은 프랑스답게 그림을 투기 대상으로 여기고 인상파의 참신성에 투자하는 구매자도 있었다.

한편 1880년대에 접어들자 인상주의 화가들끼리 의견 충돌을 빚으며 조금씩 균열이 생기기 시작했다. 그 결과 매회 출품하는 미술가가 바뀌고, 1886년에 개최된 마지막 단체전에는 훗날 미술사에서 '후기 인상주의'라고 부르는 새로운 시대의 화가들이 대거 참여하기도 했다. 시간이 지나면서 전시회의 구성원은 물론이고 전시회 성격도 크게 달라졌던 것이다.

마침내 단체 활동의 존재감이 희박해지자 1886년을 끝으로 인상주의

클로드 모네, 「인상, 해돋이」, 1872년, 마르모탕 미술관, 프랑스 파리.

합동 전시회는 막을 내리게 된다.

흥미롭게도 1886년은 후기 인상주의를 대표하는 화가 빈센트 반 고흐Vincent van Gogh(1853~1890)가 파리로 이주한 해인데, 고흐는 인상파의 영향을 받으면서도 자신의 감정을 색다른 기법으로 표현함으로써 인상주의를 새로운 방향으로 이끌었다.

또한 인상주의 화가들과 교류하며 단체전에 출품했던 폴 세잔과 폴 고갱Paul Gauguin(1848~1903)도 후기 인상주의의 거장답게 인상파를 초월한 독자적인 화풍을 발전시켜나갔다.

미국에서 불붙기 시작한 인상파의 명성

오랫동안 인상주의 화가들을 후원해온 파리의 미술상 폴 뒤랑 뤼엘Paul Durand-Ruel(1831~1922)은 최초로 뉴욕에서 인상주의 전시회를 개최해 호평을 얻었다. 이를 계기로 1890년대에 미국에서는 인상주의가 대세로 떠올랐다.

유럽인과 달리 고전주의를 본보기로 삼는 고정관념에 얽매이지 않은 미국인은 평소 문화적인 열등감을 갖고 있던 프랑스에서 건너온 전위미술을 환영했다. 그 무렵 미국의 상류사회는 새로운 것을 별다른 거부감 없이 받아들였다. 게다가 프랑스와 달리 미국의 부유층은 대개 신교도이거나 유대교도였다는 점에서, 전통적인 고전 회화에서 흔히 볼 수 있는 종교적인 주제를 전면에 내세우지 않으면서 오히려 장식미술에 가까운 인상주의의 특징이 미국인에게 매력적으로 다가왔는지도 모른다.

1890년대에 접어들자 미국에서는 모네의 인기가 나날이 높아졌다. '인상파는 곧 모네'라는 인식이 자리잡기 시작한 셈이다. 미국인이 모네에게 열광했다는 것은 모네에게 경제적인 성공을 안겨주었다는 점과 일맥상통한다. 어느 시대나 미국에서의 성공은 모국에서의 성공과 규모가 전혀 다른, 말하자면 세계적인 대성공을 의미한다. 미국인들은 모네의 작품 가격을 급등시키는 일등공신이었고, 모네는 미국에서 인상주의 화가들 중 최고의 명성을 누렸다.

20세기의 막이 오르면서 모네의 이름은 미국에서 세계 각국으로 퍼져나갔다. 그 결과 모국인 프랑스에서도 '대가'의 반열에 올랐고, 모네 자신도 놀랄 정도로 엄청난 부와 명예를 거머쥐었다. 인상파의 리더이자 전위 미술의 기수로 세상에 이름을 알린 모네도 어느새 프랑스 미술의 확고한 '고전'으로 자리매김한 것이다.

모네 다음으로 인기를 끈 프랑스 화가는 드가였다. 특히 미국에서는 발레를 주제로 삼은 드가의 작품에 이목이 쏠렸다. 당시 문화 후진국이라는 열등감에 사로잡힌 대부분의 미국인은 발레 그림을 자택에 걸어놓음으로써 예술을 사랑하는 교양인으로 거듭날 수 있다고 생각했다.

예전에 제2제정 시대의 프랑스에서도 신흥 부르주아지가 대저택에 쿠르베의 사냥 그림을 걸어놓고, 왕족과 귀족의 취미 활동인 사냥을 마치 자신의 취미인 양 과시했던 것과 같은 맥락이다.

하지만 미국인의 바람과 달리 그 당시 드가가 그린 발레의 세계는 고상함과 동떨어진 세계였다. 특히 제3공화정 이후 프랑스의 발레 무대는 품격이 크게 떨어져, 심지어 졸부가 발레리나 애인을 구하기 위한 품평회 자

에드가 드가, 「에투알」, 1876~1877년, 오르세 미술관, 프랑스 파리.

리로 전락하고 말았다. 발레 실력보다 발레리나의 외모를 더 중시했고, 발레 자체보다 발레리나를 만나기 위해 공연장을 찾는 남자가 훨씬 많았다. 사정이 이렇다 보니 대개 가난한 소녀들이 발레리나가 되어 매춘의 세계로 빠지는 경우가 비일비재했다. 미국의 중산층이 원했던 아름다운 예술의 세계와는 정반대로, 드가가 묘사한 당시 발레의 세계는 매춘이 횡행하는 추한 세계였다.

지금까지 소개한 인상파의 사례뿐 아니라 19세기 후반부터 미술 시장에서는 미국 및 미국인의 존재감이 막강한 힘을 발휘했다. 미국이라는 나라를 제쳐두고 근대 미술(모던 아트)의 발전을 논하기는 어려울 것이다.

본격적으로 근대 회화의 시대를 맞이함으로써 미술 시장과 새로운 예술 운동은 미국을 중심으로 움직이게 되었다.

```
┌─────────────────────────────────────┬──────────────┐
│  미국을 중심으로 펼쳐진              │              │
│  현대 미술의 세계                    │   현대 미술  │
└─────────────────────────────────────┴──────────────┘
```

미국식으로 재구성된 유럽의 예술과 문화

19세기 말에 경제적인 발전을 이룩하고 20세기에는 세계 최고의 경제 대국으로 떠오른 나라가 미국이다. 19세기 후반부터 유럽 문화는 예술, 패션, 심지어 와인까지 미국인의 자본에 의존하게 된다. 근·현대 미술의 발전도 미국을 제외하고 논할 수는 없을 것이다.

미국인이 유럽의 미술 시장에 영향을 끼치고 미술계를 이끌어가게 된 계기는 19세기 후반 인상파의 활동과 밀접하게 관련되어 있다.

남북전쟁(1861~1865년)이 끝나고 미국은 번영의 시대를 맞이하면서 애스터Astor, 밴더빌트Vanderbilt, 모건Morgan, 록펠러Rockefeller 등 대재벌이 등장했다. 분명 경제적으로 유럽보다 한 걸음 앞서가고 있었다. 또한 미국의 국내 정치가 안정을 되찾은 19세기 후반 이후, 미국인은 막대한 부로 미술품뿐 아니라 엔틱 가구와 미술 공예품을 모조리 사들이기도 했다.

미국인이 예술품에 탐닉하게 된 배경에는 순수예술과 문화에 대한 동경이 자리잡고 있었다. 유럽, 특히 프랑스 문화에 열등감을 갖고 있던 대부분의 미국인은 수준 높고 우아한 프랑스 예술에 압도되어 동경했던 것이다.

앞서 소개했듯이 미국인은 인상주의에 매력을 느꼈지만, 인상파가 프랑스와 유럽 회화의 전통을 계승한 유파라고 오해한 탓에 인상주의의 뿌리로 여긴 르네상스와 바로크는 물론이고 18세기의 유럽 회화, 나아가 19세기의 프랑스 미술품까지 열정적으로 수집했다.

이렇게 수집한 미술품과, 축적한 부를 미래에 투자하는 프로테스탄트 정신, 그리고 신교도의 개척 정신을 지탱하는 자본주의와 애국심이 미국의 미술관 문화를 크게 발전시켰다. 또한 기부 공제 제도가 갖춰지면서 개인 컬렉션을 공공미술관에 기증 또는 유증하는 기부 문화가 뿌리내리게 된 것도 미국의 미술관이 유럽에 뒤처지지 않는 다채로운 예술품을 자랑하게 된 요인으로 꼽힌다.

이와 같은 이유에서, 오늘날 미국을 방문해보면 유럽에 버금가는 훌륭한 미술관을 여러 곳에서 만날 수 있다.

미국의 미술관 문화를 적극 후원하는 이가 바로 미국의 부호들이다. 유럽의 주요 미술관이 왕족과 귀족의 컬렉션을 주축으로 삼고 있다면, 미국은 건국 이래 순수한 부르주아 사회이기에 미술관 건립도 대재벌을 비롯한 미국의 부호들이 담당했다.

이를테면 메트로폴리탄 미술관은 모건 가문, 록펠러 가문, 애스터 가문, 그리고 리먼 사태로 유명한 리먼 Lehman 가문과 연결고리를 갖고 있다. 미국의 워싱턴 DC에 있는 내셔널 갤러리도 은행가이자 재무부 장관이었던 앤

미국의 워싱턴 DC에 있는 국립미술관인 워싱턴 내셔널 갤러리의 전경.

드루 윌리엄 멜런Andrew William Mellon(1855~1937)이 건물과 자신의 컬렉션을 국가와 국민을 위해 기부하고, 또 창립에 기여함으로써 탄생한 미술관이다.

뉴욕에는 프릭Frick 가와 구겐하임Guggenheim 가, 미국 로스앤젤레스에는 게티Getty 집안이 설립한 미술관이 있다. 이들은 소장품을 기존 미술관에 기증하지 않고 집안의 이름을 딴 개인 미술관을 설립해서 일반인에게 공개했다.

또한 미국 부호의 미술관은 단순히 보물 자랑에 그치지 않고 미술사적으로 가치 있는 작품을 갖추고 있다는 점도 높이 평가할 만하다. 체계적인 관점에서 미술사에 기초한 계몽적인 컬렉션을 자랑하고 있는 것이다.

이 같은 미술관의 특징에는 미국이 학력 사회라는 측면도 적잖은 영향을 끼쳤다. 귀족 신분제가 존재하지 않은 미국에서는 작위가 아닌 학력과 학위를 중시하는 경향이 있다. 일본의 학벌 중시와는 성격이 다른, 학력 중심 사회인 셈이다. 따라서 미국 미술계의 경우 교양주의나 권위주의가 강하고, 심지어 대재벌도 미술사가나 전문 지식을 갖춘 미술상들의 추천으로 컬렉션을 갖추고 있다.

전통적으로 미술 컬렉션은 개인(군주의 경우 국가도 포함)의 지위를 높이고 사회적으로 널리 인정받기 위한 도구였다. 이런 연유에서 수집 미술품의 방향이나 내용은 물론이고 작품의 제작자, 나아가 작품의 의뢰인과 과거의 작품 소유주 등 예술품 자체의 역사도 매우 중요하다.

이처럼 전문 지식에 따른 미술품 수집 방식으로 막대한 부와 함께 유럽 문화를 계승하고 후원한 결과, 유럽에 견줄 만한 소장품을 자랑하는 미술관 문화가 미국에 자리잡을 수 있었던 것이다.

여성들이 개척한 현대 미술의 세계

미국의 예술 발전에는 유럽과 비교조차 할 수 없을 정도로 여성의 힘과 활동이 큰 영향을 끼쳤다.

19세기 후반 미국의 상류층 여성들 사이에서는 미술에 대한 관심이 높아지면서 많은 여성이 미술사 강좌를 수강했다. 그 결과 남성 중심인 유럽 미술계와 달리 미국 미술계에 여성이 발언권을 갖고 적극적으로 참여하게 되었다. 물론 당대의 미국도 남존여비 사상이 지배했지만 유럽보다는 훨씬 더 여성들이 당당하게 자기주장을 내세울 수 있었다. 당시 미국 여성의 독립심과 자유는 유럽인도 눈이 휘둥그레질 정도로 획기적이었다. 이처럼 주도권을 잡은 미국의 상류사회 여성들은 미술관 문화를 더욱 발전시켰다.

예를 들면 미국의 보스턴에는 여성의 이름을 딴 미술관이 있다. 이사벨라 스튜어트 가드너Isabella Stewart Gardner(1840~1924)가 세운 '이사벨라 스튜어트 가드너 박물관'이다.

뉴욕의 부유한 가정에서 자란 이사벨라는 전통적인 가정교육을 마치고 파리로 유학을 떠나 2년 정도 지냈으며 이탈리아 여행에서 문화적 영감을 크게 받았다. 귀국 후 보스턴의 부호인 가드너 가의 며느리가 된 이사벨라는 결혼 후에도 남편과 함께 세계를 여행하며 미술에 대한 열정을 불태웠다. 이들 부부는 미술품 수집에 함께 몰두했는데, 특히 이사벨라는 이탈리아의 르네상스 미술부터 17세기의 바로크, 19세기의 프랑스 미술까지 시대를 아우르며 예술품을 폭넓게 수집했다. 더욱이 동시대의 미국인 화가 제임스 애벗 맥닐 휘슬러James Abbott McNeill Whistler(1834~1903)와 존 싱어 사전트John Singer Sargent(1856~1925) 등 다양한 컬렉션을 갖추었다.

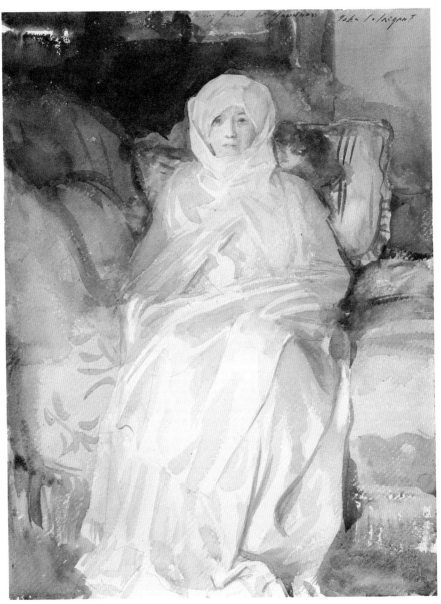

여든 살이 넘은 이사벨라 스튜어트 가드너의 초상화로, 온몸을 하얀 천으로 감싸고 있다. 존 싱어 사전트, 「하얀 옷을 입은 가드너 여사」, 1922년, 이사벨라 스튜어트 가드너 박물관, 미국 보스턴. ⓒMiguelHermoso

이사벨라는 비록 대재벌의 막강한 자본력을 따라갈 수 없었지만 미술사가인 버나드 베런슨Bernhard Berenson(1865~1959)을 후원하는 등 활발한 인적 교류를 통해 미국에서도 손꼽히는 컬렉터로 자리매김했다. 그리고 마침내 1903년, 이사벨라가 사랑한 베네치아 저택을 모델로 삼은 건축물에서 자신의 컬렉션을 대중에 공개했는데, 이것이 이사벨라 스튜어트 가드너 박물관의 탄생이다.

미국 미술의 독자적인 성장에 크게 이바지한 여성들도 있었다. 미국의 상류사회에서 남성은 미술품에 대한 취향이 보수적이었던 반면, 여성은 근대 미술(당시에는 '현대 미술')을 거부감 없이 받아들이고 발전시켜나갔다.

구체적인 사례를 소개하면, 록펠러 가문의 창립자 아들인 존 데이비슨 록펠러 2세John Davison Rockefeller Jr.(1874~1960)는 중세 미술에 심취해서 메트로폴리탄 미술관의 분관인 클로이스터스The Cloisters를 설립했고, 그의 아내인 애버게일 그린 앨드리치 록펠러Abigail Greene Aldrich Rockefeller(1874~1948)는 남편의 취향과 달리 최신 미술을 선호해서 유럽과 미국 근대 미술의 최고 컬렉터로 뉴욕 현대미술관Museum of Modern Art, MoMA 설립에 앞장서고 운영에도 참여했다.

미국 굴지의 대부호인 밴더빌트 집안 출신의 조각가로, 미국의 유서 깊은 명문가인 휘트니Whitney 집안으로 출가한 거트루드 밴더빌트 휘트니Gertrude Vanderbilt Whitney(1875~1942)도 막강한 재력을 바탕으로 젊은 예술가를 후원하고 미국의 근·현대 미술품을 수집했다. 이 컬렉션을 바탕으로 그녀가 설립한 것이 휘트니 미술관이다.

휘트니 미술관, 뉴욕 현대미술관, 그리고 구겐하임 미술관은 뉴욕이 자랑하는 현대 미술관으로 미국 미술을 전 세계에 알리는 데 크게 공헌했다.

노블레스 오블리주에서 확장된 기업의 메세나 운동

미국은 유럽과 자국의 미술 문화를 적극적으로 육성했고, 미술 시장과 미술 자체를 민주화(더 정확히 말해 대중화)시켰다. 대기업과 엄청난 부를 축적한 신흥 부자들이 인상파 이후 근·현대 미술품의 가격을 높이고, 대중매체가 미술을 화젯거리로 다루면서 대중을 미술 시장의 소비자로 만든 것이다. 미술 관련 뉴스를 오락거리로 삼고 미술의 상업화를 본격적으로 추진한 곳도 바로 미국이다.

그 결과 대중을 위한 텔레비전 방송 프로그램처럼 누구나 이해할 수 있는, 쉬운 미술을 찾게 되었다. 17세기 네덜란드에서 유행했듯이, 예술과 예술가의 대중화는 시민사회의 산물이라고 말할 수 있다.

더욱이 극소수의 기득권층을 제외한다면, 미술품을 대놓고 투기 대상으로 삼는 행위를 천박하게 생각하는 문화도 신흥 부자들의 당당한 목소리에 가려졌다. 다만 사교 모임에서 미술 관련 이야기를 화제로 삼을 때 노골적인 금액 언급은 피하는 것이 바람직하다. 투자 세미나가 아닌 이상, 친목을 도모하는 자리에서 돈은 결코 고상한 이야깃거리가 되지 않을 뿐더러, 특히 미술 분야에서는 금기시하기 때문이다.

한편 미국에서는 경제 대국답게 '기업의 메세나mécénat(예술 후원)' 운동도 활발하게 이어졌다.

미국은 오페라나 심포니 등을 포함해 예술 분야의 지원을 전통적인 상류 사회에서도, 신흥 엘리트 계층에서도 '노블레스 오블리주noblesse oblige'(사회 지도층의 도덕적 의무)라고 생각한다. 유·무명을 불문하고 현대 미술가를 후원하는 것은 미국 문화를 육성하기 위해 마땅히 해야 할 일이라는 인식이 뿌

리내려 있다.

이런 개인의 노블레스 오블리주 정신이 기업의 메세나 운동으로 발전했다. 예전에는 왕족과 귀족, 교회가 예술의 후견인이었다면, 오늘날에는 기업이 예술의 든든한 지원군인 셈이다.

기업의 이미지를 향상시키기 위해 미술품을 구입하고 예술 활동을 후원하기도 한다. 옛날에는 종교미술이 공공미술로 기능했지만, 지금은 사옥의 로비나 광장을 장식하는 기업 미술이 같은 역할을 담당하고 있다.

다만 기업이 후원하고 때로 부유층이 투기 대상으로 사들이면서 현재의 미술 시장을 후끈 달아오르게 하는 화제의 미술품이 100년 뒤 미술사에서도 과연 높은 평가를 받을지는 21세기를 살아가는 우리는 알지 못한다. 최소한 50년은 지나야 그나마 작품을 평가할 수 있다는 사실은 카라바조나 페르메이르, 그리고 로코코 회화 거장들의 인생을 떠올려보면 알 수 있다.

바로 눈앞에 있는 현대 미술조차 고대 그리스부터 유구하게 전해져 내려오는 미술사라는 큰 강의 한 줄기에 지나지 않을 테니까 말이다.

영국 왕실의 윌리엄William 왕자와 캐서린Catherine 왕비가 대학에서 미술사를 전공할 때 운명처럼 만났듯이, 유럽에서 미술사는 이른바 '럭셔리' 느낌이 물씬 풍기는 학문이다. 흔히 말하는 명문대에서도 전공의 선택에서 인기를 누리고 있다.

역사를 돌이켜보더라도 미술은 왕족과 귀족의 필수 교양이었다. 오늘날 미술사 교재에 등장하고 서양 미술관이 자랑하는 예술 작품은 대개 당대의 권력자가 의뢰한 미술품이다. 종교미술 분야에서도 작품 제작을 주도한 인물은 서민이 아니라 명문가 출신이었다.

현재 수많은 관광객이 방문하는 루브르 박물관이나 빈 미술사 박물관, 그리고 예르미타시 미술관이나 알테 피나코테크 등 대부분의 미술관에 전시된 미술품도 왕실의 컬렉션을 일반인에게 공개한 것이 밑바탕을 이루고 있다. 그리고 유럽과 달리 왕실이 존재하지 않는 미국의 유명 미술관은 상류층 사람들이 전문가의 조언을 듣고 수집해서 기증한 예술품이 대

부분이다.

요컨대 미술품이란 지식과 교양을 두루 갖춘 사람들이 제작을 의뢰하고 또 수집한 것이다. 이처럼 사회 지도층이 이끈 문화는 면면히 이어져 내려오고 오늘날 서양의 지식인들 사이에서 단단히 뿌리내리고 있다.

이 책에서는 글로벌 리더들이 상식으로 갖추고 있는 약 2,500년 동안의 서양미술사를 한눈에 들여다보았다. 본문을 읽은 독자라면 '감성'으로 보는 것이 아니라 '이성'으로 읽는 예술이 곧 미술이라는 이야기를 충분히 이해할 수 있을 것이다. 시대별 미술의 의미와 그 배경에는 당시의 역사와 가치관, 경제 상황이 존재한다는 사실 또한 잘 알게 되었을 것이다. 미술사를 통해 세계적인 문화·교양의 표준을 피부로 느끼지 않았을까 싶다.

서양인이 아닌 이상, 서양미술사에 대한 지식을 곧바로 활용할 데가 없을지도 모른다. 하지만 본문의 내용을 숙지함으로써 미술 전시회장에서 조금 색다른 관점으로 작품을 읽어 내려갈 수 있을 것이다. 또한 날마다 들려오는 세계의 뉴스, 그리고 해외 영화나 드라마를 볼 때도 조금 다른 시각으로 더 깊이 있게 즐길 수 있을 것이라고 확신한다.

모든 것이 빛의 속도로 변모하는 현대 사회에서 이 책에 소개한 서양미술사라는 교양이 독자 여러분의 일상생활을 조금이나마 변화시키기를 바란다. 그리고 이런 작은 변화가 차곡차곡 모여 여러분의 미래가 더 풍요로운 시간으로 가득 채워지기를 간절히 소망한다.

기무라 다이지

미술 읽기에서 세상 읽기로

전문 번역가의 일상은 책상에 놓여 있는 책에 좌우되는 경우가 많다.

나는 이 책의 번역 작업을 맡으면서 서양 미술관을 직접 찾아가 두 눈으로 원작을 확인하며 글을 옮겨야 한다는 과제를 스스로에게 부여했고, 이를 수행하기 위해 도쿄 국립서양미술관을 비롯해 여러 해외 미술관을 찾아다녔다. 물론 마스크와 함께하는 생활이 찾아오기 전인 아득한 '옛일' 같은 10개월 전의 일이지만 말이다.

처음에는 미술관 방문 자체에 의의를 두고 부지런히 눈도장을 찍는 심정으로 다녔는데 몇 차례 원작 앞에서 길을 잃은 후, 더 정확히 밝히자면 이 책에 조금씩 빠져들면서 '저자의 주문대로 감성적으로 그림을 보지 말고 미술작품을 이성적으로 읽어내려고 노력해볼까?' 하는 생각이 머릿속에 번쩍 스쳤다.

요컨대 이 책의 저자 기무라 다이지가 본문에서 거듭 주장하고 있는 '미술은 보는 것이 아니라 읽는 예술'이라는 화두를 떠올리며 보기에서 읽기

를 의도적으로 실천하려고 애썼다.

그 결과 미술관 순례 초기에는 전시된 작품과 그 아래에 나와 있는 작품명을 번갈아보는 것만으로도 힘겹던 감상 시간이 '이 작품은 나폴레옹의 이미지를 극대화시키기 위해 실제 나폴레옹이 알프스 생베르나르 고개를 넘을 때 이용한 노새가 아닌 백마로 교체했고, 게다가 백마의 앞다리를 힘차게 들어올리는 장면을 연출함으로써 권력자 나폴레옹을 미화시켰지' 하며 기무라 다이지가 본문에서 소개한「생베르나르 고개를 넘는 보나파르트」의 작품 배경 설명을 더듬으면서, 나의 시선은 그림 아랫부분의 한니발이라는 글자를 읽어내는, 한층 여유로운 작품 읽기 시간으로 변모했다. 신기하게도 그림이 더 넓고 더 깊이 보인다는 점, 말하자면 아는 만큼 보인다는 진리를 실감하는 순간이 이어졌다.

그도 그럴 것이 서양미술사가이자 미술의 대중화를 위해 미술사계의 엔터테이너를 자청하는 기무라 다이지는 이 책에서 2,500년 동안의 서양미술사를 개괄하며 각 시대별로 미술 읽기의 정수를 우리에게 친절한 언어로 콕콕 찍어서 소개해주기에 저자의 이야기에 귀를 기울이다 보면 어느새 교양으로서의 미술사를 익힐 수 있기 때문이다.

이 책의 묘미를 한 가지 더 꼽는다면, 미술 이야기에 앞서 서양의 역사를 촌철살인으로 정리한 각 장의 첫머리 부분이다. 물론 글을 옮길 때는 저자의 압축 파일을 풀기 위해 엄청난 시간과 노력이 필요했지만, 서양미술사의 맥을 짚기 위해 저자가 녹여낸 간명한 메시지를 읽어내는 과정에서 저자의 해박한 지식은 물론이고 저자의 통찰력에 절로 고개가 끄덕여졌다. 이처럼 기무라 다이지는 고대 그리스 시대부터 면면히 이어져 내려오는

서양미술을 체계적으로 조망하면서도 스스로 공부하고 고민하는 과정에서 쌓아올린 독창적인 세계관을 때로 유머러스하게 때로 시니컬하게 들려주었고, 바로 그 점이 이 책의 또 다른 매력이 아닐까 싶다.

아울러 옮긴이의 자리에서 이 책을 읽는 팁을 하나 소개하자면, 본문에 등장하는 수많은 미술가 혹은 미술품 중에서 페이지를 넘기면서 조금이라도 끌리는 화가 혹은 명화가 나오면 이를 놓치지 말고 메모해두었다가 관련 화가나 작품을 좀 더 깊이 읽는 방법을 적극 추천하는 바이다.

다시 말해 이 책을 나침반으로 삼아 서양미술사의 핵심을 마스터했다면, 이후에는 관심 있는 예술가로 조금씩 미술의 보폭을 늘려보는 것이다.

그런 의미에서 이 책에 소개된 화가들 중에서 옮긴이의 눈을 사로잡은 미술가를 꼽는다면, '장 바티스트 시메옹 샤르댕'이라는 이름이 가장 먼저 떠오른다.

이유인즉, 프랑스 최고의 정물화가로 소박하고 진지하게 눈에 보이는 것에 충실한 화가 샤르댕은 타고난 재능으로 승부한 천재 화가라기보다 성실함으로 자신만의 장르와 강점을 조금씩 키워나가면서 인생의 마지막을 거장으로 장식했다는 점에서 묘한 친근함과 동시에 무한한 존경심을 느꼈기 때문이다.

마찬가지로 이 책을 통해 교양으로서의 미술사를 재미나게 익히면서 독자 여러분의 삶 또는 비즈니스 현장에서 가까이 두고 친구로 삼고 싶거나 본보기로 삼을 만한 예술가를 만난다면, 뜻밖의 만남은 디딤돌이 되어 미술의 눈으로 세상을 더 풍요롭게 읽을 수 있지 않을까?

아무쪼록 기무라 다이지의 미술 읽기가 여러분의 세상 읽기에 도움이 되기를 간절히 바란다.

마스크를 벗은 모나리자를 손꼽아 기다리며

미소 번역가 황소연

| 참고문헌 |

- 芳賀京子, 芳賀満,『西洋美術の歴史1 古代: ギリシアとローマ, 美の曙光(서양미술의 역사 1 고대 : 그리스와 로마, 미의 서광)』, 中央公論新社, 2017.
- 加藤磨珠枝, 益田朋幸,『西洋美術の歴史2 中世I: キリスト教美術の誕生とビザンティン世界(서양미술의 역사 2 중세 I : 그리스도교 미술의 탄생과 비잔틴 세계)』, 中央公論新社, 2016.
- 木俣元一, 小池寿子,『西洋美術の歴史3 中世II: ロマネスクとゴシックの宇宙(서양미술의 역사 3 중세 II : 로마네스크와 고딕의 우주)』, 中央公論新社, 2017.
- 小佐野重利, 京谷啓徳, 水野千依,『西洋美術の歴史4 ルネサンスI: 百花繚乱のイタリア, 新たな精神と新たな表現(서양미술의 역사 4 르네상스 I : 백화만발한 이탈리아, 새로운 정신과 새로운 표현)』, 中央公論新社, 2016.
- 秋山聰, 小佐野重利, 北澤洋子, 小池寿子, 小林典子,『西洋美術の歴史5 ルネサンスII: 北方の覚醒, 自意識と自然表現(서양미술의 역사 5 르네상스 II : 북방의 각성, 자의식과 자연표현)』, 中央公論新社, 2017.
- 大野芳材, 中村俊春, 宮下規久朗, 望月典子,『西洋美術の歴史6 17~18世紀: バロックからロココへ, 華麗なる展開(서양미술의 역사 6 17~18세기 : 바로크에서 로코코로, 화려한 전개)』, 中央公論新社, 2016.
- 尾関幸, 陳岡めぐみ, 三浦篤,『西洋美術の歴史7 19世紀: 近代美術の誕生, ロマン派から印象派へ(서양미술의 역사 7 19세기 : 근대 미술의 탄생, 낭만주의에서 인상주의로)』, 中央公論新社, 2017.
- 伊藤貞夫,『古代ギリシアの歴史: ポリスの興隆と衰退(고대 그리스의 역사 : 폴리스의 융

성과 쇠퇴)』, 講談社, 2004.

- 浅野和生, 『ヨーロッパの中世美術: 大聖堂から写本まで(유럽의 중세 미술 : 대성당에서 사본까지)』, 中央公論新社, 2009.

- 酒井健, 『ゴシックとは何か: 大聖堂の精神史(고딕이란 무엇인가 : 대성당의 정신사)』, 講談社, 2000.

- 佐藤達生, 木俣元一, 『図説 大聖堂物語: ゴシックの建築と美術(도해 대성당 이야기 : 고딕 건축과 미술)』, 河出書房新社, 2000.

- 高階秀爾, 『ルネッサンスの光と闇: 芸術と精神風土(르네상스의 빛과 어둠 : 예술과 정신 풍토)』, 中央公論社, 1987.

- 中村俊春, 『ペーテル・パウル・ルーベンス: 絵画と政治の間で(페테르 파울 루벤스 : 그림 과 정치 사이에서)』, 三元社, 2006.

- 堀越孝一, 『ブルゴーニュ家(부르고뉴 가)』, 講談社, 1996.

- 高階秀爾, 『バロックの光と闇(바로크의 빛과 어둠)』, 小学館, 2001.

- 高階秀爾, 『フランス絵画史: ルネッサンスから世紀末まで(프랑스 회화사 : 르네상스에서 세기말까지)』, 講談社, 1990.

- 長谷川輝夫, 『聖なる王権ブルボン家(성스러운 왕권 부르봉 가)』, 講談社, 2002.

- 千葉治男, 『ルイ14世 フランス絶対王政の虚実(루이 14세 프랑스 절대왕정의 허와 실)』, 清水書院, 1984.

- 鹿島茂, 『ナポレオン フーシェ タレーラン: 情念戦争 1789~1815(나폴레옹, 푸세, 탈레랑 : 정념전쟁 1789~1815)』, 講談社, 2009.

- 鹿島茂, 『怪帝ナポレオン三世: 第二帝政全史(기이한 황제, 나폴레옹 3세 : 제2제정 전 사)』, 講談社, 2010.

- 鹿島茂, 『パリが愛した娼婦(파리가 사랑한 매춘부)』, 角川学芸出版, 2011.

- 高橋裕子, 『イギリス美術(영국 미술)』, 岩波書店, 1998.

- 吉川節子, 『印象派の誕生: マネとモネ(인상파의 탄생 : 마네와 모네)』, 中央公論新社, 2010.

- 島田紀夫, 『印象派の挑戦: モネ, ルノワール, ドガたちの友情と闘い(인상파의 도전 : 모 네, 르누아르, 드가의 우정과 투쟁)』, 小学館, 2009.

- 海野弘, 『パトロン物語: アートとマネーの不可思議な関係(후원자 이야기 : 미술과 양식 의 미스터리 관계)』, 角川書店, 2002.

- 『ブリタニカ国際大百科事典(브리태니커 세계대백과사전)』, フランク・B. ギブニー 編集, ティビーエス・ブリタニカ, 1995.

- 『NHK ルーブル美術館(NHK 루브르 박물관) Ⅰ~Ⅶ』, 高階秀爾 監修, 日本放送出版協会, 1985(Ⅰ~Ⅳ), 1986(Ⅴ~Ⅶ).

- アンドレ・ヴァルノ(André Warnod), 『パリ風俗史(파리 풍속사)』, 北沢真木 訳, 講談社, 1999.

- ドミニク・ボナ(Dominique Bona), 『黒衣の女ベルト・モリゾ: 1841~95(검은 옷을 입은 여인, 베르트 모리조 : 1841~95)』, 持田明子 訳, 藤原書店, 2006.
- エミール・マール(Émile Mâle), 『ヨーロッパのキリスト教美術: 12世紀から18世紀まで(유럽의 그리스도교 미술 : 12세기부터 18세기까지) 上・下』, 柳宗玄・荒木成子 訳, 岩波書店, 1995.
- フロマンタン(Eugène Fromentin), 『オランダ・ベルギー絵画紀行: 昔日の巨匠たち(네덜란드, 벨기에 그림 기행 : 옛 거장들) 上・下』, 髙橋裕子 訳, 岩波書店, 1992.
- G. P. グーチ(George Peabody Gooch), 『ルイ十伍世: ブルボン王朝の衰亡(루이 15세 : 부르봉 왕조의 멸망)』, 林健太郎 訳, 中央公論社, 1994.
- ジョゼフ・カルメット(Joseph Calmette), 『ブルゴーニュ公国の大公たち(부르고뉴 공국의 군주들)』, 田辺保 訳, 国書刊行会, 2000.
- クリスティン・ローゼ・ベルキン(Kristin Lohse Belkin), 『リュベンス(루벤스)』, 髙橋裕子 訳, 岩波書店, 2003.
- リュック・ブノワ(Luc Benoist), 『ヴェルサイユの歴史(베르사유의 역사)』, 瀧川好庸・倉田清 訳, 白水社, 1999.
- リュシアン・フェーヴル(Lucien Febvre), 『フランス・ルネサンスの文明: 人間と社会の四つのイメージ(프랑스 르네상스의 문명 : 인간과 사회의 네 가지 이미지)』, 二宮敬 訳, 筑摩書房, 1996.
- モーリス・ブロール(Maurice Braure), 『オランダ史(네덜란드 역사)』, 西村六郎 訳, 白水社, 1994.
- マックス・フォン・ベーン(Max Von Boehn), 『ロココの世界: 十八世紀のフランス(로코코의 세계 : 18세기 프랑스)』, 飯塚信雄 訳, 三修社, 2000.
- ナタリー・エニック(Nathalie Heinich), 『芸術家の誕生: フランス古典主義時代の画家と社会(예술가의 탄생 : 프랑스 고전주의 시대의 화가와 사회)』, 佐野泰雄 訳, 岩波書店, 2010.
- ピーター・バーク(Peter Burke), 『ルイ14世: 作られる太陽王(루이 14세 : 만들어진 태양왕)』, 石井三記 訳, 名古屋大学出版会, 2004.
- フィリップ・コンタミーヌ(Philippe Contamine), 『百年戦争(백년전쟁)』, 坂巻昭二 訳, 白水社, 2003.
- イヴ=マリー・ベルセ(Yves-Marie Bercé), 『真実のルイ14世: 神話から歴史へ(진실의 루이 14세 : 신화에서 역사로)』, 阿河雄二郎・嶋中博章・滝澤聡子 訳, 昭和堂, 2008.
- Erwin Panofsky, *Gothic Architecture and Scholasticism: An Inquiry into the Analogy of the Arts, Philosophy, and Religion in the Middle Ages,* Plume, 1974. (『고딕건축과 스콜라철학』, 김율 옮김, 한길사, 2016.)
- Erwin Panofsky, *Studies in Iconology: Humanistic Themes in the Art of the Renaissance, Routledge,* 1972. (『도상해석학 연구』, 이한순 옮김, 시공사, 2002.)

- Genevieve Bresc, *Mémoires du Louvre,* Gallimard, 1989. (『루브르 : 요새에서 박물관까지』, 박은영 옮김, 시공사, 2013.)
- Jacques Le Goff, *À la recherche du Moyen-Âge,* Louis Audibert Editions, 2003. (『중세를 찾아서』, 최애리 옮김, 해나무, 2005.)
- Kenneth Clark, *The Nude: A Study in Ideal Form,* Princeton University Press, 1972. (『누드의 미술사 : 이상적인 형태에 대한 연구』, 이재호 옮김, 열화당, 2002.)
- Mike Dash, *Tulipomania: The Story of the World's Most Coveted Flower & the Extraordinary Passions It Aroused,* Crown, 2000. (『튤립, 그 아름다움과 투기의 역사』, 정주연 옮김, 지호, 2002.)
- Paul Valéry, *Degas Danse Dessin,* Gallimard, 1998. (『드가 춤 데생』, 김현 옮김, 열화당, 2005.)
- Pierre Lévêque, *La Naissance de la Grèce,* Gallimard, 1990. (『그리스 문명의 탄생』, 최경란 옮김, 시공사, 1995.)
- Philip Hook, *The Ultimate Trophy: How Impressionist Painting Conquered the World,* Prestel, 2009. (『인상파 그림은 왜 비쌀까 : 20세기 이후 세계 미술의 전개와 인상파 그림이 그려낸 신화』, 유예진 옮김, 현암사, 2011.)
- Reza Aslan, *ZEALOT: The Life and Times of Jesus of Nazareth,* Random House, 2013. (『젤롯』, 민경식 옮김, 와이즈베리, 2014.)
- Tzvetan Todorov, *Éloge du quotidien: Essai sur la peinture hollandaise du XVIIe siècle,* Adam Biro, 1993. (『일상 예찬 : 17세기 네덜란드 회화 다시보기』, 이은진 옮김, 뿌리와이파리, 2003.)
- Tzvetan Todorov, *Éloge de l'Individu: Essai sur la peinture flamande de la Renaissance,* Adam Biro, 2000. (『개인의 탄생 : 서양예술의 이해』, 전성자 옮김, 기파랑, 2006.)
- Dawson W. Carr, *Velázquez,* National Gallery Company Limited, 2006.
- Diane Kelder, *The Great Book of French Impressionism,* Artabras, 1997.
- Elisabeth Harriet Denio, *Nicolas Poussin: His Life and Work,* Charles Scribner's Sons, 1899.
- Erwin Panofsky, *Early Netherlandish Painting,* Harper & Row Publishers, 1971.
- Iris Lauterbach, *Antoine Watteau,* Taschen, 2008.
- James Hall, *Dictionary of Subjects & Symbols in Art,* Westview Press, 1979.
- Jean-Claude Frere, *Early Flemish Painting,* Finest S.A./Editions Terrail, 1996.
- Joan R. Mertens, *The Metropolitan Museum of Art: Greece and Rome,* Metropolitan Museum of Art, 1987.
- Manfred Wundram, *Painting of the Renaissance,* Taschen, 1997.
- Pablo de la Riestra, Bruno Klein, Christian Greigang, Peter Kurmann, Aick McLean,

Uwe Geese, Ehrenfireid Kluckert, Brigitte Kurmann-Schwarz, edited by Rolf Toman, *The Art of Gothic*, Konemann, 1998.

• Penelope J. E. Davies, Walter B. Denny, Frima Fox Hofrichter, Joseph F. Jacobs, Ann M. Roberts, David Simon, *Janson's History of Art: The Western Tradition*, Pearson/Prentice Hall, 2007.

• Peter C. Sutton, *Dutch & Flemish Painting: The Collection of Willem Baron van Dedem*, Frances Lincoln, 2002.

• Sergei Daniel and Natalia Serebriannaya, *Claude Lorrain: Painter of Light*, Parkstone Aurora, 1995.

• Werner Schade (Editor), *Claude Lorrain: Paintings and Drawings*, Schirmer Art Books, 1998.

• Yuri Zolotov and Natalia Serebriannaia, *Nicholas Poussin: The Master of Colours*, Partstone Aurora, 1994.

|도록|

• 『イタリアの光: クロード・ロランと理想風景(이탈리아의 빛 : 클로드 로랭과 이상적 풍경)』, 幸福輝・小針由紀隆 編集, 国立西洋美術館・朝日新聞社, 1998.

• 『レンブラントとレンブラント派: 聖書, 神話, 物語(렘브란트와 렘브란트 학파 : 성서, 신화, 이야기)』, 幸福輝 編集, NHK・NHKプロモーション, 2003.

• 『フェルメール「牛乳を注ぐ女」とオランダ風俗画展(페르메이르 '우유 따르는 여인'과 네덜란드 풍속화전)』, 中村俊春 監修, 東京新聞・NHK・NHKプロモーション, 2007.

• 『ウィーン美術史美術館所蔵: 静物画の秘密展(빈 미술사 박물관 소장 : 정물화의 비밀전)』, カール・シュッツ, 木島俊介 監修, 東京新聞, 2008.

• 『コロー: 光と追憶の変奏曲(코로 : 빛과 추억의 변주곡)』, 陳岡 めぐみ・国立西洋美術館 監修, 国立西洋美術館・読売新聞東京本社, 2008.

• 『ルーブル美術館展: 17世紀ヨーロッパ絵画(루브르 박물관전 : 17세기 유럽 회화)』, 国立西洋美術館 編集, 日本テレビ放送網, 2009.

• 『マネとモダン・パリ(마네와 근대 파리)』, 高橋明也・杉山菜穂子 編集, 三菱一号館美術館・読売新聞社・NHK・NHKプロモーション, 2010.

• 『ルーブル美術館展: 日常を描く一風俗画にみるヨーロッパ絵画の神髄(루브르 박물관전 : 일상을 그리다-풍속화를 통해 보는 유럽 회화의 진수)』, ヴァンサン・ポマレッド 監修, 日本テレビ放送網, 2015.

• 『プラド美術館展: スペイン宮廷 美への情熱(프라도 미술관전 : 스페인 왕실, 미를 향한 열정)』, 三菱一号館美術館・読売新聞社 編集, 読売新聞東京本社, 2015.

• 『カラヴァッジョ展(카라바조전)』, ロッセッラ・ヴォドレ・川瀬佑介 構成・監修, 国立西洋美術館・NHK・NHKプロモーション・読売新聞社, 2016.

- 『クラーナハ展: 500年後の誘惑(크라나흐전 : 500년 후의 유혹)』, グイド・メスリング・新藤 淳 責任編集, TBSテレビ, 2016.
- 『大エルミタージュ美術館展: オールドマスター 西洋絵画の巨匠たち(대예르미타시 미술 관전 : 올드 마스터, 서양 회화의 거장들)』, 千足伸行 監修, 日本テレビ放送網, 2017.

|웹사이트|

Louvre Museum Official Website, https://www.louvre.fr/en

The Metropolitan Museum of Art Official Site, https://www.metmuseum.org/

Museo Nacional del Prado, https://www.museodelprado.es/

The National Gallery London, https://www.nationalgallery.org.uk/

Whitney Museum of American Art Official Site, https://whitney.org/

작품명(제작 연도)	작가	소장 기관	수록 페이지
사모트라케의 니케 (기원전 190년경)	미상	루브르 박물관 (프랑스 파리)	30
게로 대주교의 십자가 (970년경)	미상	쾰른 대성당 (독일 쾰른)	51
유다의 죽음 (1120~1146년경)	기슬레베르투스	오툉 대성당 (프랑스 오툉)	56
『베리 공의 매우 호화로운 시도 서』 중 '10월'(1412~1416년경)	랭부르 형제	콩데 미술관 (프랑스 샹티이)	70
산 다미아노 십자가 (1100년경)	미상	산타 키아라 성당 (이탈리아 아시시)	77
십자가에 못 박힌 예수 (1272~1280년경)	치마부에	산타 크로체 성당 (이탈리아 피렌체)	77
유다의 입맞춤 (1303~1305년)	조토 디 본도네	스크로베니 예배당 (이탈리아 파도바)	79
아담의 창조 (1511년경)	미켈란젤로 부오나로티	시스티나 성당 (이탈리아 로마 바티칸)	82
최후의 심판 (1535~1541년)	미켈란젤로 부오나로티	시스티나 성당 (이탈리아 로마 바티칸)	85

겟세마네 동산 (1570년경)	조르조 바사리	도쿄 국립서양미술관 (일본 도쿄)	86
메로데 제단화 (1425~1428년경)	로베르 캉팽	메트로폴리탄 미술관 (미국 뉴욕)	91
아르놀피니 부부의 초상 (1434년)	얀 반 에이크	런던 내셔널 갤러리 (영국 런던)	91
환전상과 부인 (1514년)	크벤틴 마시스	루브르 박물관 (프랑스 파리)	95
바벨탑 (1563년)	피터르 브뤼헐	빈 미술사 박물관 (오스트리아 빈)	99
28세 자화상 (1500년)	알브레히트 뒤러	알테 피나코테크 (독일 뮌헨)	102
폭풍우 (1505년경)	조르조네	아카데미아 미술관 (이탈리아 베네치아)	108
우르비노의 비너스 (1538년경)	티치아노 베첼리오	우피치 미술관 (이탈리아 피렌체)	109
레위 가의 향연 (1573년)	파울로 베로네세	아카데미아 미술관 (이탈리아 베네치아)	111
예수승천대축일, 부두로 돌아오는 부친토로(1732년경)	카날레토	윈저 성 로열 컬렉션 (영국 윈저)	113
산 조르지오 마조레 섬의 전경 (1765~1775년경)	프란체스코 과르디	예르미타시 미술관 (러시아 상트페테르부르크)	115
히아킨토스의 죽음 (1752~1753년경)	조반니 바티스타 티에폴로	티센 보르네미사 미술관 (스페인 마드리드)	115
성 프란체스코의 황홀경 (1595년경)	카라바조	워즈워스 아테니움 미술관 (미국 코네티컷 주 하트퍼드)	122
성 마태의 소명 (1599~1600년)	카라바조	산 루이지 데이 프란체시 성당(이탈리아 로마)	123
성모의 죽음 (1601~1606년경)	카라바조	루브르 박물관 (프랑스 파리)	125
에우로페의 납치 (1637~1639년)	귀도 레니	런던 내셔널 갤러리 (영국 런던)	127
성모 승천 (1626년)	페테르 파울 루벤스	성모 마리아 대성당 (벨기에 안트베르펜)	132

펠리페 4세 (1644년)	디에고 벨라스케스	프릭 컬렉션 (미국 뉴욕)	134
기분 좋은 술꾼 (1628~1630년경)	프란스 할스	암스테르담 국립미술관 (네덜란드 암스테르담)	139
도금된 술잔이 있는 정물 (1635년)	빌럼 클라스 헤다	암스테르담 국립미술관 (네덜란드 암스테르담)	141
하를럼 요양원의 여자 이사들 (1664년경)	프란스 할스	프란스 할스 미술관 (네덜란드 하를럼)	143
야간 순찰 (1642년)	렘브란트 판 레인	암스테르담 국립미술관 (네덜란드 암스테르담)	145
포도주를 마시는 신사와 숙녀 (1658~1660년)	요하네스 페르메이르	베를린 국립회화관 (독일 베를린)	147
사비니 여인들의 납치 (1633~1634년)	니콜라 푸생	메트로폴리탄 미술관 (미국 뉴욕)	160
아르카디아에도 나는 있다 (1638년경)	니콜라 푸생	루브르 박물관 (프랑스 파리)	160
솔로몬의 심판 (1649년)	니콜라 푸생	루브르 박물관 (프랑스 파리)	160
모나리자 (1503~1506년경)	레오나르도 다 빈치	루브르 박물관 (프랑스 파리)	163
사냥의 여신 다이아나 (1550년경)	퐁텐블로파 작자 미상	루브르 박물관 (프랑스 파리)	165
가브리엘 데스트레와 그 자매 (1594년경)	퐁텐블로파 작자 미상	루브르 박물관 (프랑스 파리)	165
키테라 섬의 순례 (1717년)	장 앙투안 바토	루브르 박물관 (프랑스 파리)	171
퐁파두르 부인 (1748~1755년)	모리스 캉탱 드 라투르	루브르 박물관 (프랑스 파리)	172
디이아나의 목욕 (1742년)	프랑수아 부셰	루브르 박물관 (프랑스 파리)	173
그네 (1768년경)	장 오노레 프라고나르	월리스 컬렉션 (영국 런던)	173
식사 전 기도 (1740년)	장 바티스트 시메옹 샤르댕	루브르 박물관 (프랑스 파리)	175

호라티우스 형제의 맹세 (1784년)	자크 루이 다비드	루브르 박물관 (프랑스 파리)	178
브루투스와 주검이 되어 돌아온 아들들(1789년)	자크 루이 다비드	루브르 박물관 (프랑스 파리)	179
생베르나르 고개를 넘는 보나파르트(1801년)	자크 루이 다비드	말메종 국립박물관 (프랑스 뤼에유 말메종)	182
나폴레옹 대관식 (1805~1807년)	자크 루이 다비드	루브르 박물관 (프랑스 파리)	183
그랑 오달리스크 (1814년)	장 오귀스트 도미니크 앵그르	루브르 박물관 (프랑스 파리)	185
메두사 호의 뗏목 (1818~1819년)	테오도르 제리코	루브르 박물관 (프랑스 파리)	187
키오스 섬의 학살 (1824년)	외젠 들라크루아	루브르 박물관 (프랑스 파리)	189
민중을 이끄는 자유의 여신 (1830년)	외젠 들라크루아	루브르 박물관 (프랑스 파리)	190
레이디 제인 그레이의 처형 (1833년)	폴 들라로슈	런던 내셔널 갤러리 (영국 런던)	193
돌 깨는 사람들 (1849년)	구스타브 쿠르베	제2차 세계대전 중에 소실	200
철도 (1873년)	에두아르 마네	워싱턴 내셔널 갤러리 (미국 워싱턴 DC)	203
풀밭 위의 점심식사 (1862~1863년)	에두아르 마네	오르세 미술관 (프랑스 파리)	205
올랭피아 (1863년)	에두아르 마네	오르세 미술관 (프랑스 파리)	207
피리 부는 소년 (1866년)	에두아르 마네	오르세 미술관 (프랑스 파리)	210
폴리베르제르 바 (1882년)	에두아르 마네	코톨드 갤러리 (영국 런던)	211
무지개 초상화 (1600년경)	미상	햇필드 하우스 (영국 하트퍼드셔)	217
스트로드 가의 사람들 (1738년경)	윌리엄 호가스	테이트 브리튼 갤러리 (영국 런던)	219

삼미신에게 제물을 바치는 레이디 사라 번버리(1763~1765년)	조슈아 레이놀즈	시카고 미술관 (미국 시카고)	221
그레이엄 부인 (1777년)	토머스 게인즈버러	스코틀랜드 국립미술관 (영국 에든버러)	222
실비아의 사슴을 쏘는 아스카니우스가 있는 풍경(1682년)	클로드 로랭	애슈몰린 박물관 (영국 옥스퍼드)	225
오필리아 (1851~1852년)	존 에버렛 밀레이	테이트 브리튼 갤러리 (영국 런던)	230
모르트퐁텐의 추억 (1864년)	장 바티스트 카미유 코로	루브르 박물관 (프랑스 파리)	234
이삭줍기 (1857년)	장 프랑수아 밀레	오르세 미술관 (프랑스 파리)	235
만종 (1857~1859년)	장 프랑수아 밀레	오르세 미술관 (프랑스 파리)	237
라 그르누예르 (1869년)	클로드 모네	메트로폴리탄 미술관 (미국 뉴욕)	243
물랭 드 라 갈레트의 무도회 (1876년)	피에르 오귀스트 르누아르	오르세 미술관 (프랑스 파리)	246
인상, 해돋이 (1872년)	클로드 모네	마르모탕 미술관 (프랑스 파리)	250
에투알 (1876~1877년)	에드가 드가	오르세 미술관 (프랑스 파리)	253
하얀 옷을 입은 가드너 여사 (1922년)	존 싱어 사전트	이사벨라 스튜어트 가드너 박물관(미국 보스턴)	260

비즈니스 엘리트를 위한

서양미술사

초판 1쇄 발행 ┃ 2020년 11월 27일
초판 2쇄 발행 ┃ 2023년 5월 24일

지은이 ┃ 기무라 다이지
옮긴이 ┃ 황소연
펴낸이 ┃ 박남숙

펴낸곳 ┃ 소소의책
출판등록 ┃ 2017년 5월 10일 제2017-000117호
주소 ┃ 03961 서울특별시 마포구 방울내로9길 24 301호(망원동)
전화 ┃ 02-324-7488
팩스 ┃ 02-324-7489
이메일 ┃ sosopub@sosokorea.com

ISBN 979-11-88941-54-4 03600
책값은 뒤표지에 있습니다.

이 도서의 국립중앙도서관 출판예정도서목록(CIP)은 서지정보유통지원시스템 홈페이지(http://seoji.nl.go.kr)와
국가자료공동목록시스템(http://www.nl.go.kr/kolisnet)에서 이용하실 수 있습니다. (CIP제어번호 : CIP2020045130)